*Zoltan Szabo*의
70 가지
아름다운
수채화 기법

Zoltan Szabo 저 고은희 역 김정윤 감수

KB072145

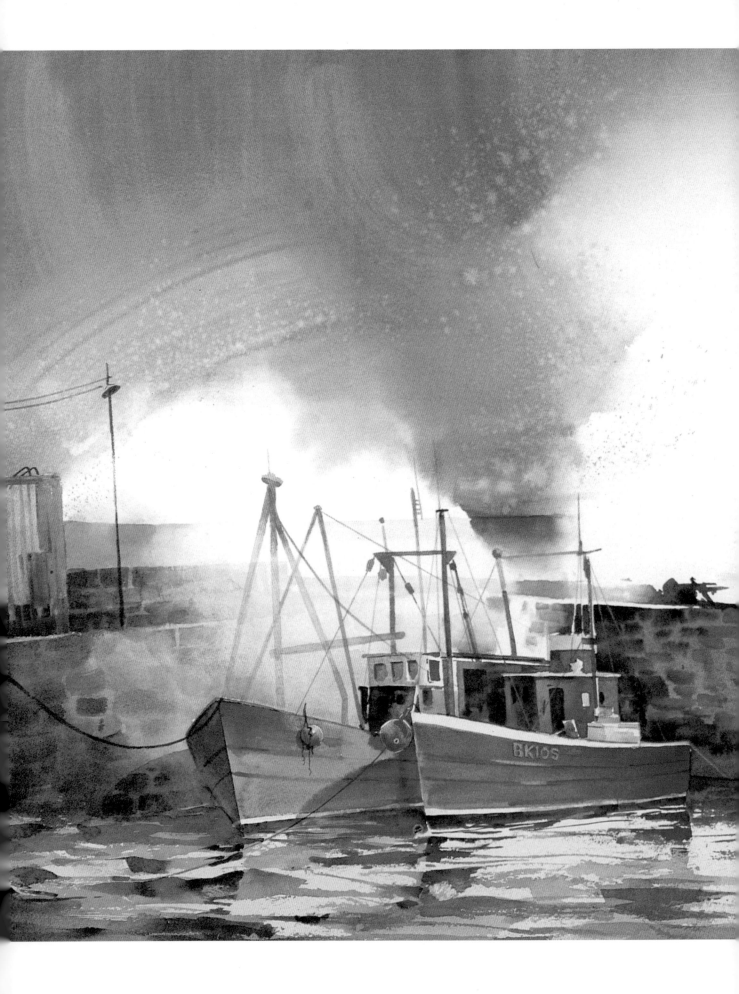

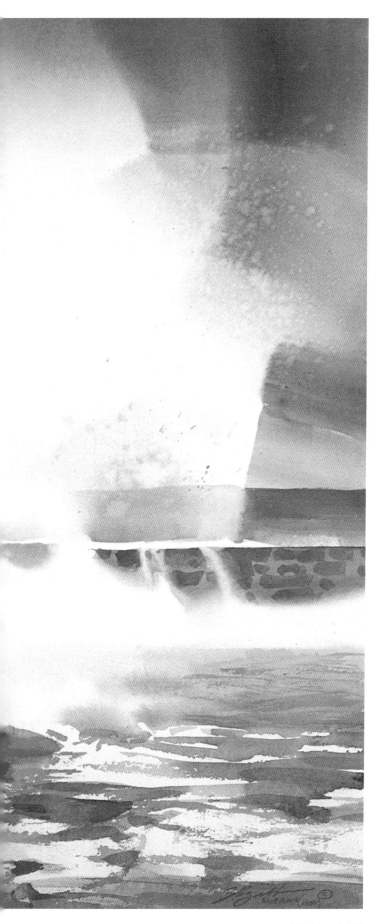

*Zoltan Szabo*의
70 가지
아름다운
수채화 기법

Zoltan Szabo 저

고은희 역 김정윤 감수

목 차

5

작품에 활용하는 수채화 기법, 50

6

시연: 작업 단계별로 쉽게 설명한 갤러리, 108

소개

젊은 분들이 수채화를 배우면서, 수채화 기법을 발전시키는 데 이 책이 도움이 되었으면 한다. 여기서 '젊은'이라는 말을 의도적으로 사용했는데, 나이는 경험이나 태도와 별 관계가 없다는 것을 강조하고 싶어서다. 연세가 드셨더라도 수채화를 처음 시작한다면, '젊은' 사람이다.

지식에 경험과 끈기가 더해져야 성공할 수 있다는 것은 불변의 진리다. 수채화에 대한 지식은 공부하면 바로 습득할 수 있다. 여러분도 이 책에서 설명하는 몇 가지 기법에 익숙해지면 쉽게 수채화를 그릴 수 있다. 여기서 소개하는 수채화 기법은 저자가 지난 30년 동안 워크숍 등을 통해서 수채화를 가르치면서, 학생들이 직면하는 문제 위주로 해결 과정을 정리한 것이다.

수채화 안료

많은 학생들이 투명 수채화 안료의 특성을 제대로 이해하지 못하고 있다. 이 책에서는 별도로 한 단원을 할애하여 그 주제에 관해서 자세히 설명했으므로 쉽게 이해할 수 있으리라 믿는다.

디자인

학생들에게 부족한 또 하나는 디자인에 관한 기본 지식이다. 이 주제 자체가 상당히 과학적일 것이라는 느낌을 주기 때문에, 안타깝게도 아주 재미없는 것으로 여긴다. 하지만 반드시 그런 것은 아니다. 구성과 디자인 단원에서 간단하고도 적용하기 쉬운 몇 가지 원칙을 설명할 텐데, 이로써 여러분의 디자인 감각에 창의성이라는 불을 지필 수 있을 것으로 본다.

반사

수채화로 물을 그리는 것을 좋아하는 사람이 많은데, 그 이유는 수채화로 물을 아름답고 재미있게 표현할 수 있기 때문이다. 그러나 막상 물에 반사된 형태를 그려보면, 뜻대로 잘 되지 않아 당황하고 때로는 실망하게 된다. 이는 물리적인 반사 법칙에 익숙하지 않기 때문이다. 자격증을 취득해서 추상적인 디자인 작업을 하는 아티스트도 반사에 대해서 잘 이해하고 있으면, 훨씬 설득력 있는 그림을 그릴 수 있다. 물론, 구상작가들에게도 반사에 관한 지식은 필수다. 반사에 대한 단원은 그러한 지식이 부족한 독자들에게 큰 도움이 될 것이다.

Low Tide
34cm × 44cm
David and Bonnie Hauck 소장

인기 있는 기법

수채화를 표현하는 기법은 매우 다양하다. 따라서 저자가 작품을 그릴 때 자주 사용하는 기법 중에 재미있고 인기 있는 기법 위주로 간단한 수채화 스케치를 많이 넣었다. 46~107쪽에 제시되어 있는 예제는 완성된 그림이 아니라, 특정 기법을 설명하기 위해서 그린 간단하고 유용한 스케치다. 누구나 맘대로 복제해도 좋다. 각자가 사용하는 도구들을 능숙하게 다루는 연습도 될 것이다. 다시 말해서 가능한 한 짧은 시간 내에 이 기법들을 익히고, 배우면서, 즐기게 되길 바란다.

시연

이 책의 마지막 단원에서는 앞부분에서 설명한 여러 원칙과 조언이 실제로 수채화에 어떻게 적용되는지 설명한다. 수채화가 완성되어가는 과정을 차근차근 단계별로 보여주면서 설명한다.

독자가 수채화에 대해 알아야 하는 모든 것이 이 책 혹은 다른 책에 다 있다고 말하기는 어렵다. 수채화는 쉽게 설명하기 어려운 매체다. 그러나 이 책에서 설명하는 내용을 바탕으로 연습하면, 기술적으로 높은 단계에 빠르게 다다를 수 있을 것이라 확신한다. 얼마나 높이 다다르냐는 여러분의 인내심에 달려 있다. 위대한 작곡가이자 피아노의 거장 프란츠 리스트(Franz Liszt)는 이렇게 말했다. "하루를 연습하지 않으면, 다음 날 내가 그 차이를 안다. 이틀을 연습하지 않으면 청중들이 그 차이를 안다." 그림을 잘 그리기 위해 이 말을 글자 그대로 받아들일 필요는 없다(리스트의 피아노 실력만큼 그림을 잘 그리길 원하지 않는 한). 날마다 그림을 그리는 사람은 별로 없다. 그렇지만, 자주 그릴수록 그리는 것이 더 쉬워진다.

이 책을 재미있고 쉽게 사용할 수 있도록, 여러 간단한 그림을 통해서 기법을 보여주는데, 이는 저자가 무엇을 설명하는지 여러분에게 잘 보여주기 위함과 동시에 이 책을 참고도서 혹은 지침서로도 활용할 수 있도록 하기 위해서다.

필요한 기법을 습득하고 나면, 여러분의 생각이나 비전을 표현할 수 있고, 그것을 다른 사람과 공유하는 것이 가능할 것이다. 그런 다음에는, 본인만의 새로운 수채화 기법을 개발할 수도 있고, 수채화 작업 중에 보완하거나 수정하는 것이 가능해지므로, 문제가 생기더라도 대부분 스스로 해결할 수 있을 것이다.

Light on History
34cm × 44cm

Oregon Harbor
28cm × 37cm

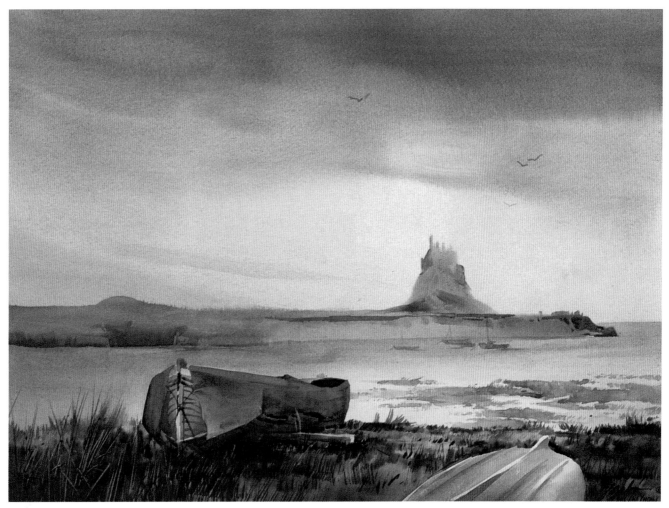

North Sea Bastion
34cm × 44cm

추천 도구

붓

저자는 25mm에서 102mm 사이의 뻣뻣한 자연모 붓을 준비한 후, 이를 사용해서 강모 사선붓(slant bristle brushes)을 직접 만들어서 진하고 어두운 채색에 사용한다. 부드러운 사선붓 두 개(38mm와 64mm)도 직접 만들어서 사용하는데 섬세하고 가벼운 습식 채색에 좋다. 3호 리거붓(rigger brush)과 나이프도 사용한다. 이미 눈치챘겠지만, 리거붓을 제외하고는 전부 평붓이다. 저자가 평붓을 좋아하는 이유는 붓모의 모서리는 둥근붓의 붓끝처럼 사용할 수 있고, 둥근붓과 달리 넓고 편평하게 붓질할 수 있기 때문이다.

수채화지

저자가 가장 선호하는 수채화지는 300-lb(640gsm) 중목 라나콰렐(Lanaquarelle, 프랑스), 300-lb(640gsm) 중목 아르쉬(Arches, 프랑스) 그리고 최근에 좋아하게 된 Papierfabriek Shut Bv.사의 노블레스(Noblesse, Holland)다. (역자주: 300-lb는 크기 56cm×76cm인 종이 500장의 무게를 의미하며, 640gsm(혹은 640g/m²)은 면적이 1m²인 종이 한 장의 무게가 640g라는 뜻이다. 가장 일반적인 수채화지는 300gsm(140-lb)다.)

저자는 편의상 300-lb(640gsm) 수채화지를 사용하는데, 무거운 수채화지는 얇은 종이와 달리 젖었을 때 쉽게 휘지 않기 때문이다. 그러나 종이가 무거울수록 물감을 더 많이 흡수하므로, 색상이 옅어지는 것을 감안하여 더 진하게 칠해야 한다.

노블레스 수채화지 제조사가 좋은 해법을 선보였다. 얇은 수채화지를 두꺼운 보드 위에 붙여서 휘어지지 않게 만들었다. 종이와 보드 사이에 방수층을 두어 수분이 보드 속으로 너무 깊숙이 스며드는 것을 막기 때문에 색상이 별로 옅어지지 않는다. 따라서 수채화지의 면은 편평해서 작업하기 좋고, 색상도 크게 변하지 않는다.

물감

대부분의 경우 저자는 고품질의 투명 수채물감 3가지를 주로 사용하지만, 루카스(Lucas), 다빈치(DaVinci), 로우니(Rowney), 홀베인(Holbein) 등 다른 제품도 즐겨 사용한다. 주로 사용하는 3가지 제품은 마이메리(Maimeri), 블락스(Blocks) 그리고 윈저앤뉴튼(Winsor&Newton)인데, 이들은 오래된 믿을 만한 회사이며, 지속적으로 고품질의 제품을 생산하며, 물감에 대한 내구성을 보증한다. 제품 설명 책자에 모든 물감의 내구성이 정확하게 표시되어 있다. 마이메리와 블락스의 경우에는 모든 색상이 높은 내구성을 지녔다고 말한다. 윈저앤뉴튼은 대부분의 색상에서 높은 내광성을 주장하지만, 내광성이 덜 중요한 상업적인 영역의 제품도 생산하기에 색상이 잘 바래는 안료도 있다. 특정 물감을 애용하기 전에,

A

B

C

D

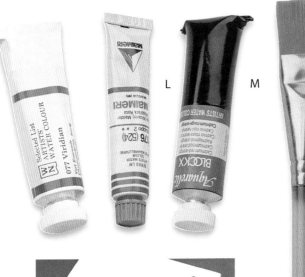

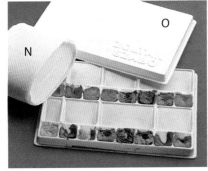

어느 상표의 어느 물감이든 물감의 내광성 수준을 확인하는 것이 중요하다. 저자가 즐겨 사용하는 물감의 특징에 대해서는 나중에 보다 자세히 설명한다.

팔레트와 물 조절 휴지

저자는 덮개가 있는 플라스틱 팔레트를 쓰는데 직접 디자인한 것이다. 사용할 물감을 팔레트에 미리 짜놓은 다음 마르게 둔다. 그림을 그리기 전에 짜놓은 물감에 물을 묻혀 튜브에서 금방 짜서 쓰는 것처럼 농도를 일정하게 만들어서 사용한다. 윗부분의 얇은 층에만 물이 젖기 때문에 여러 가지 색의 물감을 섞어 쓰기 좋

재료

강모 사선붓
A 76mm Zoltan
B 51mm Zoltan
C 25mm Zoltan

부드러운 사선붓
D 64mm Zoltan
E 38mm Zoltan

평붓
F 38mm Zoltan Aqua Broad Flat
G 19mm Richeson 9100 Soft Flat

기타 붓
H 2호 브라이트 오일(bright oil; 중국)
I 3호 리거붓

나이프
J #814 리체슨(Richeson)

수채화 물감
K 윈저앤뉴튼(Winsor&Newton)
L 마이메리(Maimeri)
M 블락스(Blocks)

물 조절 휴지
N 두루마리 휴지를 종이타월로 감싼다.

뚜껑 있는 팔레트
O Zoltan Szabo

다. 단색을 원할 때는 윗부분에 다른 색이 묻은 얇은 층만 걷어내면 언제든지 깨끗한 본래 물감을 사용할 수 있다.

저자는 붓의 물기를 조절하기 위한 도구로 두루마리 휴지를 사용한다. 두루마리 휴지의 심을 제거하고 납작하게 눌러서 보푸라기가 없는 종이타월을 바깥쪽에 감아준다(휴지와 같은 넓이가 되도록 접어서). 그런 다음 구르지 않도록 가장자리를 테이프로 붙여준다. 두루마리 휴지는 흡수력은 매우 좋지만 물에 젖으면 아주 잘 부서져서 작은 티끌이 그림에 묻는다. 두루마리 휴지를 감은 종이타월은 수분에 강하기 때문에 그런 현상을 막아준다. 이렇게 하면 두루마리 휴지가 가진 흡수력은 유지하면서 표면은 여러 번 사용해도 부서지지 않게 된다. 붓을 물통에 담갔다가 꺼내면 너무 많은 물을 흡수하기 때문에 저자는 붓에 물감을 묻히기 전에 종이타월의 표면을 터치하도록 버릇을 들였다. 채색 시 물 조절은 붓에 있는 물을 조절하는 것이 그 시작이다.

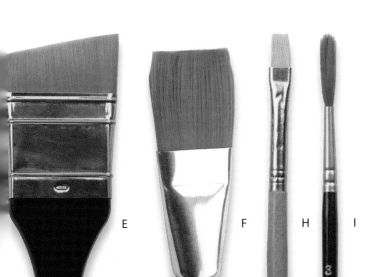

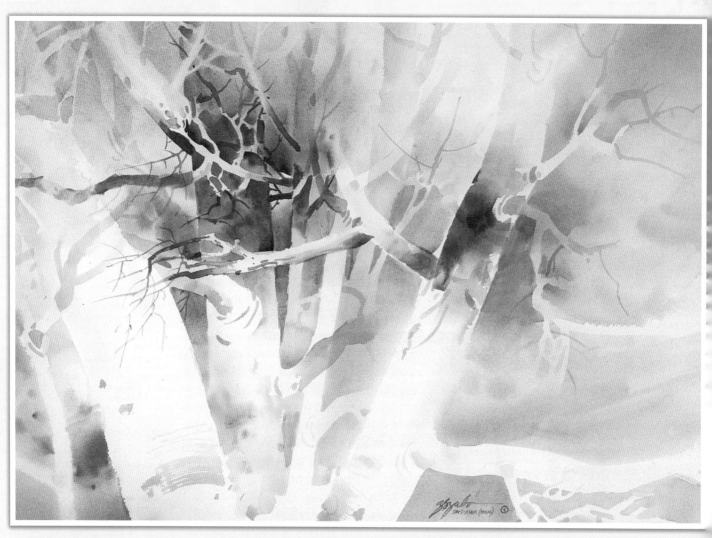

Emerald Tree
48cm × 71cm
Gianni Maimeri 소장

1장

투명 수채화 안료의 특징

화가들은 본성이 호기심이 많기 때문에 그림을 그리는 일생 동안 팔레트의 물감 구성을 지속적으로 바꾸겠지만, 어떤 물감으로 팔레트를 채우든 간에 사용하는 물감에 대해서는 완전히 알고 있어야 한다.

많은 수채화가처럼 저자도 수십 년 동안 윈저앤뉴튼(Winsor&Newton)만 사용했다. 이 물감의 명성이 높긴 하지만, 다른 제품도 실험적으로 사용하곤 했다. 윈저앤뉴튼 제품의 안료 특성, 특히 저자의 팔레트 구성에 포함된 물감은 다른 누구보다도 잘 알고 있다고 자신한다. 그러나 완전히 영구적이지 않은 물감도 있어서, 시간이 흐를수록 같은 물감을 계속 고집하는 것이 불편하게 느껴졌다. 제조사는 안료의 내구성에 대해서 매우 확신하고 있지만, 그럼바커(Grum-bacher), 로우니(Rownery), 루카스(Lucas), 홀베인(Holbein), 다빈치(Da BVinci), 세넬리어(Sennelier), 블락스(Blockx) 그리고 최근에는 마이메리(Maimeri) 같은 다른 주요 브랜드도 사용해보기로 했다. 최근까지도 윈저앤뉴튼사가 다른 제조사보다 조금 우위에 있지만, 각 브랜드마다 고유한 특성이 있다.

이 책에서는 통상적인 물감 이름을 쓰기 때문에, 원하는 제품이나 색은 직접 테스트해보고 그 특성을 판단하는 것이 좋다. 같은 이름으로 불리는 색이라도 제품마다 차이가 있다는 사실을 주지하기 바란다.

다음 쪽부터는, 투명 물감과 불투명 물감, 스테이닝 물감과 넌스테이닝 물감, 반사 물감과 침전 물감 등 수채화 물감의 주요 특징을 기준으로 물감을 구분해서 설명한다. 물감의 일부 특성은 수채화지에도 영향을 받는다. 좋은 품질의 100% 면 종이(cotton rag papers)에서만 일관성 있는 물감 반응을 기대할 수 있다.

투명 물감

투명 물감(transparent colors)은 밝게 광채가 나는 멋진 물감인데, 수채화를 그리는 사람은 모두 좋아한다. 투명 물감은 스테인드글라스와 비슷하다. 빛은 색을 통과하므로, 색상을 통과해서 종이에서 반사된다. 이 물감은 겹쳐 칠했을 때 밑색을 완전히 가리지 않기 때문에 글레이징(glazing: 바탕칠이 완전히 마른 후에 그 위에 칠하는 습식 채색을 말하는 것으로 바탕칠을 녹이지 않는다.)에 가장 적합한 물감이다. 여기서 설명하는 투명 물감은 광택이 제일 많으며, 투명한 어두움을 표현할 수 있지만, 일부 안료는 너무 강해서 다른 물감과 섞었을 때 색상을 지배하기도 한다.

완전히 투명한 물감을 사용하고 싶다면 액체 수채화 물감을 사용할 수도 있다. 그러나 안타깝게도 대부분의 액체 수채화 물감은 그다지 영구적이지 못하므로, 제품의 내광성을 확인해봐야 한다. 설령 영구적인 액체 수채화 물감 제품을 찾는다 해도, 다양하고 재미있는 안료의 특성을 직접 접해볼 기회를 놓치게 된다. 결론적으로 유명 회사에서 제조한, 전문가용 투명 수채화 튜브 물감을 사용하기를 권한다.

다음은 투명 물감이다.

- 페일로 바이올렛 (Phthalo Violet)
- 페일로 블루(Phthalo Blue)
- 페일로 그린(Phthalo Green)
- 스칼렛 레이크(Scarlet Lake)
- 로즈 매더(Rose Madder)
- 뉴 감보지(New Gamboge)
- 후커스 그린(Hooker's Green)
- 씨아닌 블루(Cyanine Blue)
- 인디안 옐로우(Indian Yellow)

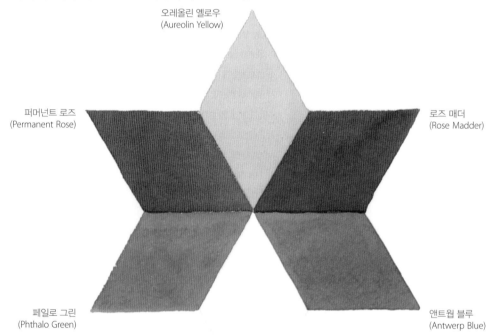

오레올린 옐로우 (Aureolin Yellow)

퍼머넌트 로즈 (Permanent Rose)

로즈 매더 (Rose Madder)

페일로 그린 (Phthalo Green)

앤트웝 블루 (Antwerp Blue)

투명도 테스트

물감의 투명도를 테스트하기 위해서, 검은색 유성 마커나 먹물로 폭 6mm의 두꺼운 선을 그린다. 이 선 위에 물감을 중간 농도로 칠한다. 투명 물감은 검은색 선 위에서는 색이 전혀 보이지 않는다. 검은색은 모든 빛을 흡수하기 때문이다.

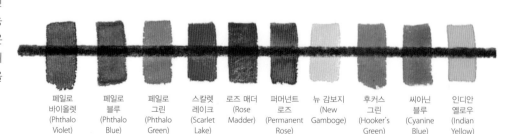

페일로 바이올렛 (Phthalo Violet) | 페일로 블루 (Phthalo Blue) | 페일로 그린 (Phthalo Green) | 스칼렛 레이크 (Scarlet Lake) | 로즈 매더 (Rose Madder) | 퍼머넌트 로즈 (Permanent Rose) | 뉴 감보지 (New Gamboge) | 후커스 그린 (Hooker's Green) | 씨아닌 블루 (Cyanine Blue) | 인디안 옐로우 (Indian Yellow)

불투명 물감

투명 수채화 물감을 옅게 칠하면 모두 광택이 나지만, 일부 물감은 다른 물감보다 불투명 성분이 많다. 이 불투명 물감(opaque colors) 혹은 바디 컬러(body color)는 바탕색이 어둡고, 그 위에 겹칠하는 색상이 밝은 경우에도, 진하게 칠하면 마른 바탕색을 가릴 수 있다. 아크릴처럼 완전 불투명은 아니지만, 투명 물감보다는 불투명하다.

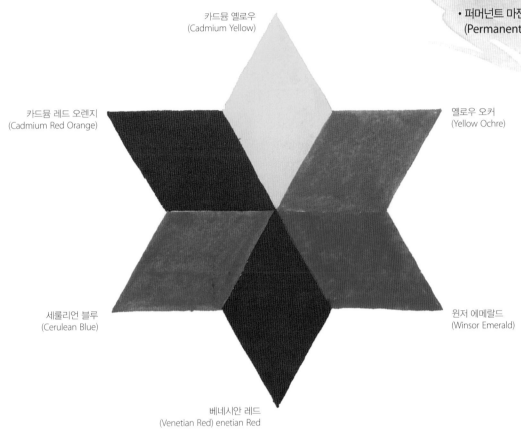

카드뮴 옐로우
(Cadmium Yellow)

카드뮴 레드 오렌지
(Cadmium Red Orange)

옐로우 오커
(Yellow Ochre)

세룰리언 블루
(Cerulean Blue)

윈저 에메랄드
(Winsor Emerald)

베네시안 레드
(Venetian Red) enetian Red

불투명도 테스트

물감의 불투명도를 테스트하기 위해서, 검은색 유성 마커나 먹물로 6mm의 두꺼운 선을 그린다. 이 선 위에 물감을 중간 농도로 칠한다. 물감에 따라 차이는 있지만, 물감이 검은색 선을 가린다.

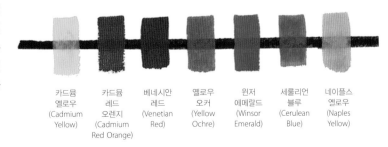

카드뮴 옐로우 (Cadmium Yellow)

카드뮴 레드 오렌지 (Cadmium Red Orange)

베네시안 레드 (Venetian Red)

옐로우 오커 (Yellow Ochre)

윈저 에메랄드 (Winsor Emerald)

세룰리언 블루 (Cerulean Blue)

네이플스 옐로우 (Naples Yellow)

반사 물감

반사 물감(reflective colors)은 완전 투명 안료와 반대로 반응한다. 가장 투명한 물감은 스테인드글라스처럼 반응한다. 투명 물감은 빛을 통과시키며, 빛은 종이에서 반사되어 물감을 통과한다. 일정량의 빛은 반사 물감을 통과하여 흰 종이 표면까지 도달하지만, 물감의 표면에서 바로 빛을 반사시키기도 한다.

반사 물감을 유성의 검은 선 위에 칠하면, 젖은 상태에서는 매우 투명하게 보이지만, 마른 다음에는 고유의 색상이 약간 드러난다. 불투명, 반투명 그리고 반사 물감은 두터운 층으로 쌓이므로 글레이징이 잘 되지 않는다. 밝은 색상의 불투명 물감은 모두 반사 물감이다. 하지만 모든 반사 물감이 불투명인 것은 아니다. 일부 반사 물감은 투명 물감으로 간주되지만, 진한 농도로 칠하면 빛을 반사한다.

다음은 반사 물감이다.

- 코발트 바이올렛(Cobalt Violet)
- 코발트 블루(Cobalt Blue)
- 로 씨에나(Raw Sienna)
- 로 엄버(Raw Umber)
- 비리디안 그린(Viridian Green)
- 오레올린 옐로우 (Aureolin Yellow)
- 마젠타(Magenta)
- 코발트 그린(Cobalt Green)

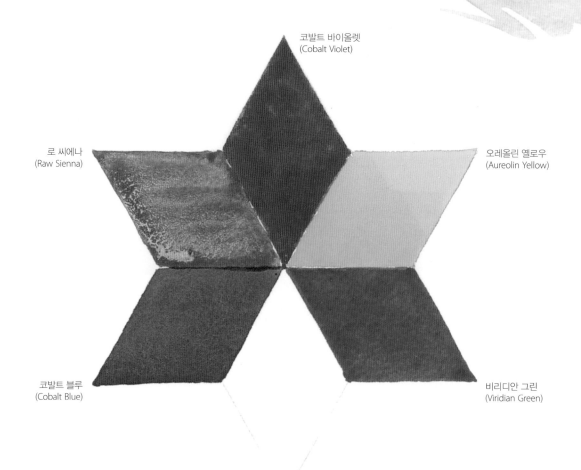

코발트 바이올렛 (Cobalt Violet)

로 씨에나 (Raw Sienna)

오레올린 옐로우 (Aureolin Yellow)

코발트 블루 (Cobalt Blue)

비리디안 그린 (Viridian Green)

반사도 테스트

반사 물감은 불투명 물감과 같은 방식으로 테스트 한다.

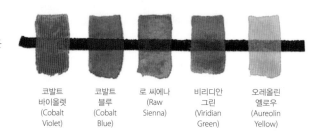

코발트 바이올렛 (Cobalt Violet)

코발트 블루 (Cobalt Blue)

로 씨에나 (Raw Sienna)

비리디안 그린 (Viridian Green)

오레올린 옐로우 (Aureolin Yellow)

침전 물감

　침전 물감(sedimentary colors) 혹은 과립 물감(granulating colors)은 무거운 안료를 사용해서 만든다. 침전 물감은 무게 때문에 자갈처럼 물에 가라앉는다. 황목(rough) 혹은 중목(cold-pressed) 수채화지를 사용하면, 물감은 종이의 낮게 패인 부분에 가라앉는다. 세목(hot-pressed) 수채화지는 표면이 매끄럽기 때문에, 빨리 가라앉긴 하지만 물길이 형성되면서 작은 강처럼 갈라진다. 이러한 반응은 모두 시각적 측면에서는 질감으로 여겨진다. 안료는 사포 입자와 같은 특성을 가지고 있다. 투명 물감은 마치 홍차처럼 물에 완전히 녹아 있기 때문에 칠이 젖어 있는 동안에는 그 상태를 유지하지만, 침전 물감은 다른 물감과 섞으면 과립이 형성되면서, 서로 분리되기도 한다. 침전 물감과 불침전 물감(non-sedimentary colors)을 같이 섞으면 각각의 색상을 알아볼 수 있다. 이는 맹거니즈 블루와 번트 씨에나, 혹은 로 씨에나와 페일로 블루를 섞어보면 알 수 있다.

다음은 **침전 물감**이다.

- 울트라마린 블루
 (Ultramarine Blue)
- 로 씨에나(Raw Sienna)
- 세피아(Sepia)
- 코발트 바이올렛
 (Cobalt Violet)
- 비리디안 그린(Viridian Green)
- 맹거니즈 블루
 (Manganese Blue)

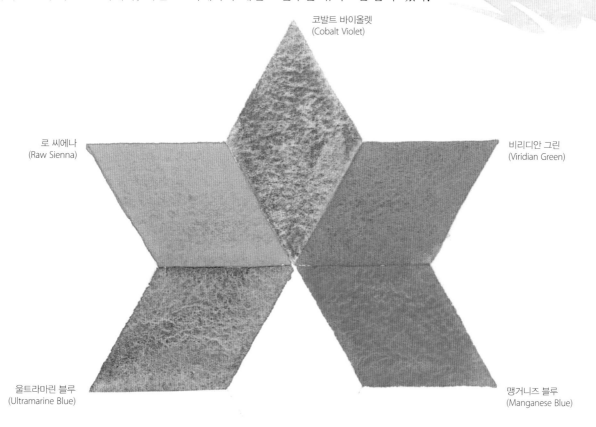

코발트 바이올렛
(Cobalt Violet)

로 씨에나
(Raw Sienna)

비리디안 그린
(Viridian Green)

울트라마린 블루
(Ultramarine Blue)

맹거니즈 블루
(Manganese Blue)

테스트가 필요하지 않음

침전 물감은 별도의 테스트가 필요 없다. 붓에 물을 흠뻑 묻혀 채색하면, 과립이 있는 질감을 쉽게 확인할 수 있다.

스테이닝 물감

강한 스테이닝

안료가 종이 섬유에 착색되는 경우, 이를 스테이닝 물감(staining color)이라고 한다. 이러한 물감은 염료처럼 반응한다. 안료의 스테이닝 특성은 다른 성질과는 관련이 없다. 불투명, 침전 혹은 투명 물감은 스테이닝일 수도 있고 넌스테이닝일 수도 있다. 의도적으로 물감을 종이에서 닦아내고자 하는 경우에는 안료의 스테이닝 강도를 아는 것이 중요하다. 스테이닝 물감의 경우, 표면을 적셔 닦아낸 후에도 색상의 일부가 남는다. 스테이닝 물감을 넌스테이닝 물감과 섞더라도 이 특성은 그대로 유지된다.

약한 스테이닝

일부 안료는 세게 눌러 채색하거나 긁어내기 기법을 적용하는 경우, 약하게 스테이닝이 된다. 그러나 종이에 색이 아주 약간 보인다. 이러한 물감을 다른 넌스테이닝 혹은 약한 스테이닝 물감과 섞으면, 혼합한 물감의 스테이닝 정도는 주조색의 양에 따라 정해진다.

다음은 강한 스테이닝 물감이다.
- 모든 페일로 계열(Phthalo colors)
- 번트 씨에나(Burnt Sienna)
- 스칼렛 레이크(Scarlet Lake)
- 샙 그린(Sap Green)
- 후커스 그린(Hooker's Green)

다음은 약한 스테이닝 물감이다.
- 골드 오커(Gold Ochre)
- 코발트 블루(Cobalt Blue)
- 감보지 옐로우(Gamboge Yellow)
- 세룰리언 블루(Cerulean Blue)
- 마젠타(Magenta)

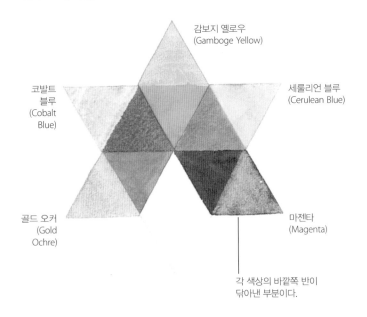

강한 스테이닝

- 번트 씨에나 (Burnt Sienna)
- 페일로 그린 (Phthalo Green)
- 페일로 블루 (Phthalo Blue)
- 카드뮴 레드 오렌지 (Cadmium Red Orange)
- 스칼렛 레이크 (Scarlet Lake)
- 샙 그린(Sap Green)

각 색상의 바깥쪽 반이 닦아낸 부분이다.

약한 스테이닝

- 감보지 옐로우 (Gamboge Yellow)
- 코발트 블루 (Cobalt Blue)
- 세룰리언 블루 (Cerulean Blue)
- 골드 오커 (Gold Ochre)
- 마젠타 (Magenta)

각 색상의 바깥쪽 반이 닦아낸 부분이다.

스테이닝 테스트

스테이닝 강도를 테스트하기 위해서 물감을 흠뻑 칠한 후 말린다. 물을 많이 적신 붓(작은 유화붓)으로 안료를 녹인 다음 휴지로 닦아낸다. 이렇게 하면 스테이닝 물감은 색상이 약간 옅어지긴 하지만 종이 섬유에 색이 많이 남는다. 실제 그림을 그릴 종이와 같은 종이를 사용해서 테스트하는 것이 중요하다. 종이마다 스테이닝 정도에 차이가 있기 때문이다.

넌스테이닝 물감

넌스테이닝 물감은 전혀 착색되지 않는다. 일부 수채화지(예를 들어, 아르쉬)에서는, 젖은 채색 혹은 마른 채색을 젖은 붓으로 문질러 흰색을 완전히 회복할 수 있기 때문에 닦아내기에 이상적인 물감이다. 일부 수채화지에서는 자국이 약간 남기도 하지만, 배경이 어두우면 흰색으로 보인다. 이 물감은 종이의 섬유조직에 침투하지 않으며, 물감에 포함된 수지의 부착력으로 인해서 종이 표면에 붙어 있다.

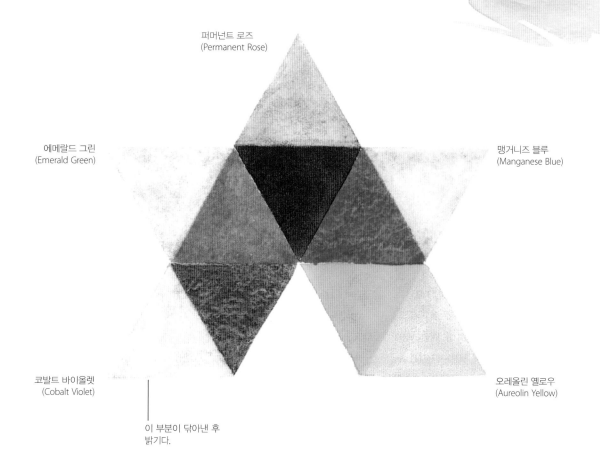

퍼머넌트 로즈
(Permanent Rose)

에메랄드 그린
(Emerald Green)

맹거니즈 블루
(Manganese Blue)

코발트 바이올렛
(Cobalt Violet)

오레올린 옐로우
(Aureolin Yellow)

이 부분이 닦아낸 후
밝기다.

넌스테이닝 테스트

넌스테이닝 물감으로 중간 밝기로 채색한 후 말린다. 지우개붓에 물을 충분히 적시고 문질러 물감을 녹인 후, 휴지로 닦아낸다. 넌스테이닝 물감은 완전히 없어지고 흰 종이가 드러난다. 제품마다 차이가 있으므로, 그림을 그릴 종이에 테스트해보는 것이 좋다. 위의 별 모양은 300gsm(140-lb) 워터포드 (Waterford) 세목 수채화지에 그린 것이다.

주도성

색상의 특성은 자주 간과되지만, 이에 주목할 필요가 있다. 두 가지 이상의 물감을 섞어 채색할 때는 색상의 주도성(dominance)을 고려해야 한다. 같은 색이라도 혼합 비율에 따라서 거의 무한대에 가까운 다양한 색을 만들 수 있다. 혼합 시 가장 주도적인 안료가 색의 특성을 결정하는데, 색상뿐만 아니라 스테이닝, 넌스테이닝, 투명, 불투명 등을 포함하여 물감의 모든 특성에 영향을 미친다.

만약 주조색이 맹거니즈 블루(침전 안료)이고 보조색이 번트 씨에나(투명 물감)라면, 혼합된 물감은 좀 더 푸른빛을 띠게 될 뿐만 아니라 질감에서 입자가 보이고, 번트 씨에나 단독으로 사용했을 때보다 더 잘 닦아진다. 이것은 맹거니즈 블루가 주조색이기 때문에, 색상뿐만 아니라 다른 특성에서도 그 주도성을 드러낸다.

예제에서 보인 것처럼, 온화한 색상(퍼머넌트 로즈)을 주로 하고, 강한 색상(페일로 그린)을 보조적으로 사용한다면 주조색(퍼머넌트 로즈)의 양을 늘리고 보조색(페일로 그린)의 양을 상당히 줄여야 한다. 주조색(페일로 그린)이 강하고 보조색(퍼머넌트 로즈)이 그렇지 않을 때는 물감의 양은 자연스레 반대가 된다.

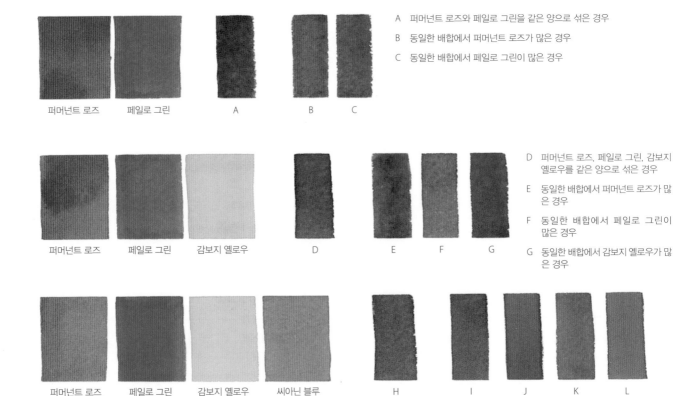

퍼머넌트 로즈　페일로 그린　A　B　C

A　퍼머넌트 로즈와 페일로 그린을 같은 양으로 섞은 경우
B　동일한 배합에서 퍼머넌트 로즈가 많은 경우
C　동일한 배합에서 페일로 그린이 많은 경우

퍼머넌트 로즈　페일로 그린　감보지 옐로우　D　E　F　G

D　퍼머넌트 로즈, 페일로 그린, 감보지 옐로우를 같은 양으로 섞은 경우
E　동일한 배합에서 퍼머넌트 로즈가 많은 경우
F　동일한 배합에서 페일로 그린이 많은 경우
G　동일한 배합에서 감보지 옐로우가 많은 경우

퍼머넌트 로즈　페일로 그린　감보지 옐로우　씨아닌 블루　H　I　J　K　L

H　위 세 가지 색상과 씨아닌 블루를 같은 양으로 섞은 경우
I　퍼머넌트 로즈가 많은 경우
J　페일로 그린이 많은 경우
K　감보지 옐로우가 많은 경우
L　씨아닌 블루가 많은 경우

스테이닝 주도성

만약 스테이닝 물감만 단독으로 사용한다면, 종이의 섬유 조직에 물이 들므로, 완벽하게 지울 수 없다. 스테이닝 물감을 다른 약한 색상(그러나 여전히 주조색)과 섞으면 정도가 덜하긴 해도 여전히 색이 종이에 남는다.

칠이 마른 후에 색을 닦아내려고 할 때, 스테이닝 주도성이 가장 크게 영향을 미친다. 스테이닝 물감은 닦아낸 후에도 종이에 그 색이 드러나는데, 그 위에 글레이징하는 다른 색은 영향을 미치지 않는다. 두 스테이닝 물감을 섞어 한 번에 칠한다면, 주조색이 닦아낸 후의 색이 된다. 특별히 주도적인 쪽이 없다면, 혼색이 약간 밝게 표현된다. 매우 강한 두 스테이닝 물감인 알리자린 크림슨과 페일로 그린을 예로 살펴보자.

아래쪽 채색 견본의 두 물감은 다음과 같이 채색한다. 알리자린 크림슨을 먼저 칠한 후, 칠이 마르면, 그 위에 거의 같은 밝기로 페일로 그린을 칠해서 말린다. 끝에 알리자린 크림슨을 약간 볼 수 있게 칠한다.

다음에는 순서를 바꿔서, 페일로 그린을 먼저 칠한 후 마르고 나면 알리자린 크림슨을 그 위에 칠한다. 마지막으로 두 물감을 같은 양으로 섞어 진하게 칠한다.

전부 마른 후에, 부드러운 소형 붓에 물을 묻혀 색칠을 가능한 한 많이 녹인 후, 휴지로 닦아낸다. 닦아낸 후 색상은 첫 번째 것은 분홍색, 두 번째는 녹색 그리고 마지막은 연회색이다.

알리자린 크림슨 페일로 그린

알리자린 크림슨을 먼저 칠하고 페일로 그린을 그 위에 칠한 경우

페일로 그린을 먼저 칠하고 알리자린 크림슨을 그 위에 칠한 경우

알리자린 크림슨과 페일로 그린을 같은 양으로 혼합해서 칠한 경우

팔레트 구성

저자는 마이메리 물감으로 팔레트를 구성하고 있는데, 예전의 아티스티(Artisti) 물감에 이어 개발된 제품이다. 이 책에 실린 그림은 아티스티 물감으로 그린 것이다. 마이메리 물감 신제품은 아티스티 계열보다 색이 더 강하고 마른 후에도 채도가 잘 유지된다. 일부 색상은 바뀌거나 단종되었으며, 그에 따라 새로운 안료로 대체되었다. 저자는 스펙트럼 순서와 비슷하게 팔레트에 배치해두고 있다.

그 다음으로 좋아하는 두 팔레트는 블락스 물감과 윈저앤뉴튼이다. 저자는 순전히 개인적인 필요에 의해서 이 팔레트를 선택했다. 두 제품은 서로 복제품은 아니지만, 제품이 다르다는 것 외에는 매우 흡사하다. 서로 바꿀 수 있는 복제 팔레트라고 해도 좋다. 팔레트에는 저자의 기법에 필요한 특별한 물감이 포함되어 있는데, 윈저앤뉴튼의 세피아, 두 제품 모두 좋은 맹거니즈, 블락스의 마젠타 그리고 블락스의 그린이다.

저자의 마이메리 팔레트(이태리산의 스테이닝 물감)

아이보리 블랙
(Ivory Black)

번트 씨에나
(Burnt Sienna)

로 씨에나
(Raw Sienna)

페퍼민트
그린 라이트
(Permanent
Green Light)

페일로 그린
(Phthalo Green)

페일로 블루
(Phthalo Blue)

프라이머리
블루 - 시안
(Primary
Blue - Cyan)

코발트 블루
라이트
(Cobalt
Blue Light)

카드뮴 옐로우
(Cadmium
Yellow)

퍼머넌트
옐로우 딥
(Permanent
Yellow Deep)

오렌지 레이크
(Orange Lake)

크림슨 레이크
(Crimson Lake)

프라이머리
레드 - 마젠타
(Primary
Red - Magenta)

버지노 바이올렛
(Verzino Violet)

퍼머넌트
바이올렛 블루워시
(Permanent
Violet Bluish)

울트라마린 딥
(Ultramarine
Deep)

저자의 블락스 팔레트(벨기에산 스테이닝 물감)

감보지 옐로우
(Gamboge Yellow)

골든 오커
(Gold Ochre)

번트 씨에나 라이트
(Burnt Sienna Light)

로즈 레이크
(Rose Lake)

마젠타
(Magenta)

반 다이크 브라운
(Van Dyck Brown)

울트라마린 블루 딥
(Ultramarine Blue Deep)

터콰이즈 블루
(Turquoise Blue)

오레올린 옐로우
(Aureolin Yellow)

코발트 바이올렛
(Cobalt Violet)

카드뮴 레드 오렌지
(Cadmium Red Orange)

코발트 블루
(Cobalt Blue)

코발트 그린
(Cobalt Green)

블락스 그린
(Blockx Green)

씨아닌 블루
(Cyanine Blue)

세룰리언 블루
(Cerulean Blue)

저자의 윈저앤뉴튼 팔레트(영국산 스테이닝 물감)

뉴 감보지
(New Gamboge)

로 씨에나
(Raw Sienna)

번트 씨에나
(Burnt Sienna)

페퍼먼트 로즈
(Permanent Rose)

세피아
(Sepia)

앤트워프 블루
(Antwerp Blue)

프렌치 울트라마린
(French Ultramarine)

맹거니즈 블루 휴
(Manganese Blue Hue)

오레올린 옐로우
(Aureolin Yellow)

코발트 바이올렛
(Cobalt Violet)

스칼렛 레이크
(Scarlet Lake)

비리디안 그린
(Viridian Green)

윈저 그린
(Winsor Green, Yellow Shade)

윈저 블루
(Winsor Blue, Red Shade)

코발트 블루 딥
(Cobalt Blue Deep)

세룰리언 블루
(Cerulean Blue)

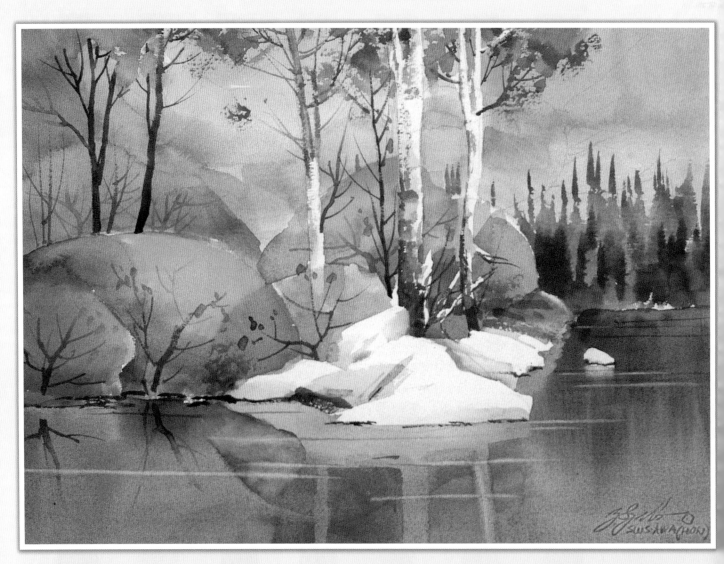

Pearly Whites
28cm × 37cm

2장

반사 법칙

기본기가 확실한 사람조차 반사 법칙에 대해서 잘 모르는 경우가 많다. 여러 해 동안 교육을 해보니, 학생들이 제일 좋아하는 소재 중 하나가 물임에도 불구하고, 반사를 무척이나 곤혹스럽게 생각한다. 반사 법칙이 매우 어렵고도 과학적인 것처럼 들린다. 이러한 규칙을 무시하거나 피하면서 대신에 상상력을 발휘하려고 하지만, 이것이 화가로서는 성공의 걸림돌이 된다.

반사 법칙은 아주 쉽게 이해할 수 있는 내용이므로, 여기에서 자세히 설명한다. 작게 그린 예제 그림과 더불어 원본 사진도 많이 실었다. 가장 의심 많은 사도 도마(Thomas)조차도 사진으로 설득할 수 있기를 바랄 뿐이다. 이제부터 가장 일반적인 반사면인 수면을 이용해서, 반사 법칙에 대해서 설명한다.

물결의 특징

　움직이는 물은 물결이라는 작은 요소로 나눌 수 있다. 움직이고 있는 물결은 파악하기 어렵지만, 사진을 통해서는 상세하게 알 수 있다. 물결은 가까운 쪽의 면과 먼 쪽의 면이 있다. 물결의 가까운 쪽 면은 폭이 넓고 경사가 가파르다. 물결이 관찰자의 뒤편으로 기울어져 있기 때문에, 높이 있는 하늘이 물의 색에 섞여 반사된다. 물 아래 색상이 가까운 쪽 면의 물결 색상에 영향을 미치는 이유는 경사가 가파르기 때문에 물 내부가 일부 들여다보이기 때문이다.

　물결의 먼 쪽은 원근 효과로 인해서 폭이 좁아 보인다. 물결의 먼 쪽 면에서 반사되기 때문에 입사각 및 반사각이 낮다. 따라서 낮게 멀리 보이는 하늘과 더불어 반사 경로에 있는 모든 것을 반사한다. 면이 많이 기울어져 있기 때문에, 반사된 것만 보이고 물속의 색상은 보이지 않는다.

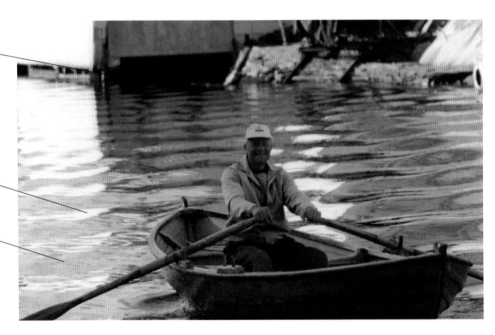

배경이 어두우면, 물결의 먼 쪽 면이 가까운 쪽 면보다 더 어둡다.

물결의 먼 쪽 면이 건물의 밝은 흰색 면을 반사한다.

물결의 가까운 쪽 면이 중간 밝기이고, 먼 쪽 면보다 넓다. 배경에서 반사되는 빛에 인접해 있기에 더 어둡게 보인다.

물결의 특성이 반사 법칙에 미치는 영향은 법칙 8, 9, 10에서 설명한다.

완전 반사면과 불완전 반사면

반사면은 두 종류로 나눌 수 있다. 완전 반사면과 불완전 반사면이다. 예외는 없다. 완전 반사면에서는 물 아래 색상이 보이지 않지만, 불완전 반사면은 보인다. 우리 기준으로 말하면, 거울은 완전 반사면이고 물은 아니다.

반사면 아래 색상

물처럼 반사면을 가진 반투명 액체의 아래 색상을 확인하기 위해서는 반사를 먼저 없애야 한다. 호수 위의 띄운 배 안에 있다고 가정해보자. 뱃전에 기대어 머리로 하늘을 가린다면, 물의 색이 보일 것이다. 이것이 (반사가 없는) 물의 색이다. 수심이 매우 얕다면 호수 바닥의 색이 물의 색이 된다. 수심이 깊다면, 미네랄과 미생물이 혼합된 방대한 양의 물 전체가 색을 만든다.



법칙 1
물체의 한 지점은 바로 아래에서 반사된다.

이 규칙은 물체가 똑바로 서 있는 경우뿐만 아니라 한쪽으로 기울어져 있더라도 똑같이 적용된다. 예를 들어 물체가 똑바로 서 있다면, 반사된 형상도 똑바로 아래쪽으로 나타난다. 만약 물체가 왼쪽으로 기울어져 있다면, 그 물체의 꼭대기까지 포함하여 모두가 그 아래로 반사되므로 반사된 형상도 왼쪽으로 기울어진다. 물체가 오른쪽으로 기울어져 있다면, 반사된 형상도 오른쪽으로 기울어진다.

잔잔한 수면에서 반사되는 야자수들이 거의 수직으로 서 있다. 따라서 개별 야자수는 나무 밑동에서부터 바로 아래에 반사된다. 꼭대기의 잎도 그 위치 바로 아래에 반사된다. 반사에 보이는 나무 밑동부터 꼭대기까지의 거리는, 밑동의 일부가 반사에서는 안 보이더라도, 실제 나무의 높이와 같다.

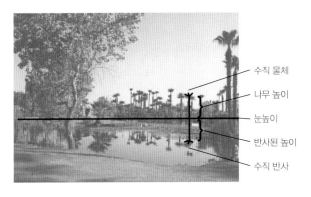

수직 물체
나무 높이
눈높이
반사된 높이
수직 반사

나뭇가지의 각 지점은 정확히 그 아래에서 반사된다.

가운데 나뭇가지에서 한 지점을 정하고, 반사된 지점과 맞춰본다. 가지에서 휘어진 점을 찾는다. 바로 아래에서, 같은 각도로 휘어진 반사 형상을 볼 수 있다.

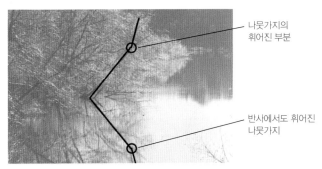

나뭇가지의 휘어진 부분

반사에서도 휘어진 나뭇가지

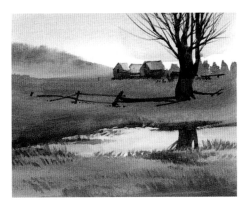

Reflected portion

이 그림에서는 물웅덩이의 표면이 유일한 반사면이다. 웅덩이가 나무에 닿아 있다면, 나무의 밑동부터 반사될 것이다. 그러나 웅덩이는 나무 밑동의 일부만 반사할 수 있는 위치에 있다.

물체의 어느 부분이 웅덩이에서 반사되는지 정할 때는 다음과 같은 간단한 방법을 쓸 수 있다. 투사지(tracing paper)에다 물체를 따라 그린다. 물체의 바로 아래에 투사지를 뒤집어서 놓는다. 웅덩이에 해당하는 부분만 그림에 표시한다.

왼쪽 혹은 오른쪽으로 기울어진 반사 이미지도 해당 물체와 각도가 정확히 같아야 하고, 길이도 짧거나 길어서는 안 된다. 길이가 같아야 물체의 위쪽 끝이 바로 아래에서 반사된다.

앞쪽으로 기울어진 물체는 반사된 모양이 더 길다.

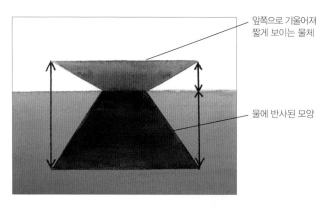

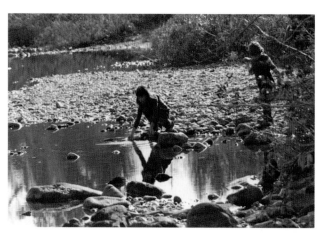

그림의 위쪽(마젠타)은 앞쪽으로 기울어져 있어서 많이 짧아져 보인다. 어두운 물체가 녹색의 물에 비쳐 반사된 모양인데, 물체보다 더 길다. 많이 기울수록 그 차이는 더 커진다.

이 사진에서는, 아이가 앞쪽으로 기울어져 있기에, 물에 반사된 부분이 더 길다.

뒤쪽으로 기울어진 물체는 반사된 모양이 더 짧다.

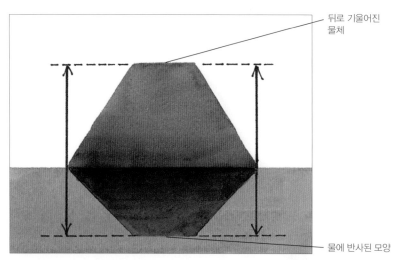

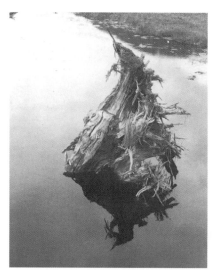

마젠타 물체가 독자에게서 먼 쪽으로 기울어져 있다고 가정한다. 원근 때문에 반사된 부분(어두운색)이 더 짧다. 규칙 2의 그림과 정반대다.

나무 그루터기가 독자에게서 먼 쪽으로 기울어져 있기에 반사된 부분이 물체보다 짧다.

반사가 일어나는 수면의 각 지점에 시선을 두었을 때 보이는 모양이 반사된다.

사람이 있는 위치는 반사면인 수면보다 항상 높다. 따라서 사람은 물에 떠 있는 소형
보트의 내부를 볼 수 있지만, 반사되는 부분은 보트 선체의 외부다. 나뭇가지처럼 앞쪽
으로 기울어진 물체는 아래쪽이 보이지 않을 수도 있지만, 수면에서는 아래쪽이 반사되
기 때문에 그 부분이 보인다.

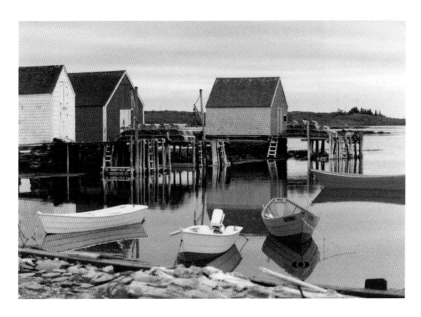

사진에서 보트 안은 보이지만, 보트 선체만 반사
된다. 관찰자의 시점이 반사면인 수면의 높이와
같다면, 물체와 반사된 모양이 완전히 일치한다.
수면의 높이에서 바라보면, 선체 때문에 보트 내
부는 보이지 않는다.

이 수채화에서는 사진에서 본 규칙을 확인할 수
있다. 반사된 모양을 보면 보트의 내부는 보이지
않고 선체만 보인다.

반사된 이미지의 명암은 물속의 색상 중 가장 어두운 부분에 의하여 결정된다.

반사된 이미지는, 원 물체의 밝기와 무관하게, 물속 자체의 색상보다 더 어두워질 수는 없다.

- 반사되는 물체가 물 내부의 가장 어두운 곳보다 밝다면, 두 밝기가 합해져서 반사된 이미지는 물체보다 더 어둡다.
- 반사되는 물체가 물 내부와 같은 밝기라면, 반사된 이미지도 같은 밝기를 보인다.
- 반사되는 물체가 물 내부보다 더 어두우면, 반사된 이미지는 물 내부의 밝기를 보인다.
- 뿌연 물에서는 물 내부의 색상은 비교적 밝다.

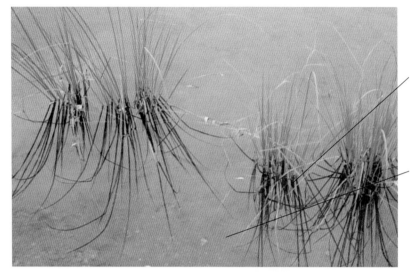

풀이 반사된 이미지가 하늘을 가려서, 물속 색상의 밝기가 그대로 드러난다.

반사된 하늘과 바닥 진흙의 색상 및 명도가 섞인다.

사진에서, 수면의 색상은 얕은 바닥(자체 색상)과 반사된 하늘의 조합이다. 신선한 녹색 풀도 이와 유사하게 무채색에 상당히 가깝다. 풀 때문에 하늘이 반사되지 않는 부분은, 어두운 바닥 진흙이 풀의 반사된 이미지에 나타나는 색상과 명도를 결정한다.

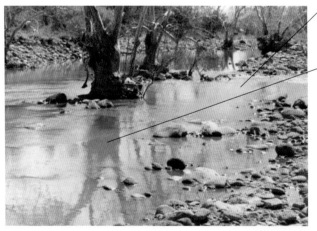

반사된 하늘과 진흙의 조합

나무줄기에 의하여 하늘이 보이지 않는다. 따라서 반사된 이미지에는 물속 색상의 밝기만 나타난다.

이 사진에서 얕은 개천의 바닥(자체의 색상)은 밝은 색상이다. 그러므로 나무의 반사된 이미지는 나무둥치 자체보다 더 밝다.

물결이 움직이면 물속의 입자가 출렁이면서 물이 뿌옇게 되므로, 어두운 물체가 원래보다 더 밝게 반사된다. 사실 물속 깊은 곳의 색과 똑같은 밝기이며, 그것이 중간 톤의 회색이다.

법칙 6

반사되어 보이는 색은 물 자체의 색상에 영향을 받는다.

흰 보트는 원래보다 약간 더 어둡게 반사되지만, 물과 같은 색을 띤다. 중간색(neutral colors)의 반사 이미지는 물 자체의 색상에 영향을 받는다. 밝은색의 물체는 자체의 색과 물의 색상이 혼합된다. 예를 들면 오렌지색이 회색빛의 물에 반사되면, 회색빛을 띤 오렌지색으로 반사된다.

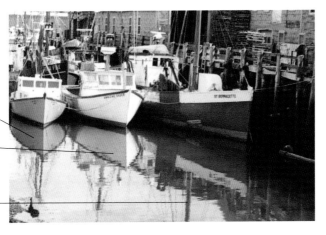

푸른 보트는 좀 더 어두운 푸른 회색으로 반사된다.

흰색은 그 자체 색보다 더 어둡게 반사되고, 물의 색을 띤다(푸른 회색).

오렌지색 기둥은 자체 색상에 물의 색이 더해지기 때문에 회색기가 돈다.

잔잔한 물은 유리와 비슷하기 때문에 유리판을 이용해 물의 반사를 관찰해볼 수 있다. 유리 아래에 흰색, 검은색 또는 색깔 있는 종이를 사용해서 자체의 색상을 바꿔가면서 어떻게 반사되는지 확인할 수 있다.

반사된 이미지의 색상은 물체의 원래 색에다 물의 색(푸른 회색)이 더해진다. 흰 선채는 원래 색보다 더 어둡게 반사되면서 푸른 회색으로 보인다는 것을 알 수 있다. 물의 색상을 여기서 확인할 수 있다.

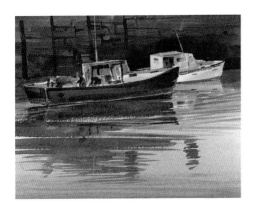

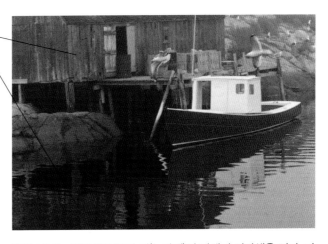

중간색이 반사되면 물의 색을 띤다.

이 그림에서 물이 푸른 회색을 띠므로, 황록색의 보트(흰색 보트도 마찬가지로)가 약간 푸르게 반사된다. 오렌지색 비옷은 그 자체의 색상에 물의 색상이 혼합되어 나타난다.

빨간 보트는 빨간색에 물의 색(녹갈색)이 더해져 적갈색을 띤다. 다른 모든 색상은 갈색 빛이 나는 물의 주변 색상에 의해 완전히 압도되어 중간 톤이다. 주변의 다른 색상은 모두 무채색에 가까우므로, 반사된 이미지는 물의 색상인 갈색을 띤다.

입사각과 반사각은 항상 크기가 같고, 같은 위치에 붙어 있다.

이것은 물체가 어디서 어떻게 반사되는지를 결정하는 것이기에 매우 중요한 법칙이다. 특히, 실내에서 그림을 그리면서 반사되는 위치를 정확히 표현하고자 할 때 매우 유용하다.

그렇더라도 움직이는 물 위에서 이 법칙을 확인하기는 매우 어렵다. 파도가 움직이면 반사된 이미지를 집중해서 보기 어렵기 때문이다. 게다가 물결 반사면은 고요한 물처럼 수평이 아니고 기울어져 있기에 더욱 혼란스럽다. 입사각과 반사각을 편평한 면이 아니라 기울어진 면에 대해서 생각해야 한다.

고요한 수면

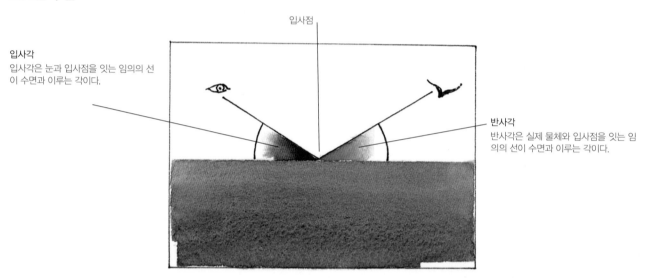

입사점

입사각
입사각은 눈과 입사점을 잇는 임의의 선이 수면과 이루는 각이다.

반사각
반사각은 실제 물체와 입사점을 잇는 임의의 선이 수면과 이루는 각이다.

물결이 있는 수면

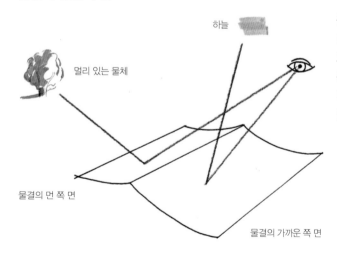

하늘

멀리 있는 물체

물결의 먼 쪽 면

물결의 가까운 쪽 면

물결이 일면, 편평한 면이 아니라 기울어진 면에서 반사된다. 그림에서 보듯이 가까운 쪽보다는 먼 쪽에서 각의 차이가 더 크다. 따라서 물결의 양쪽 면에서 반사되는 이미지가 다르다.

이 규칙이 물결에 적용되는 상황은 작은 손거울을 통해서 이해할 수 있다. 거울을 탁자 위에 편평하게 두면 하나의 이미지만 반사되지만, 거울의 한쪽을 들어 올리면 다른 이미지가 반사된다.

법칙 8

물속이 아니라 수면에서 반사가 일어난다.

가까이 있는 물에서 반사되는 이미지는 그 근처 잔물결을 따라 움직인다. 움직이는 물에 반사되는 이미지는 물결 위에서 흔들거린다. 물결도 철도 선로 같은 원근감을 보인다. 흔들리는 물결은 원근감 때문에 원래 물체에 가까울수록 더 작게 보인다. 또한 물체의 맨 꼭대기는 가까이 있는 물결에서 반사가 일어나는데, 물결의 가까운 쪽 면에서 이미지가 더 이상 나타나지 않는 위치 바로 이전에는, 반사된 이미지가 보이지 않고 건너뛴다. 짧은 구간에서는 물결의 반대쪽인 먼 쪽 면에서만 반사가 일어난다.

그 이유는 물결의 가까운 쪽 면은 반사각이 높기 때문에, 이미지의 맨 꼭대기를 제일 먼저 벗어나므로 더 이상 반사할 게 없다. 그러나 같은 물결이라도 먼 쪽 면은 반사각이 아직 물체가 보이는 방향이다. 반사각이 낮아서 물결의 가까운 쪽 면보다는 이미지의 꼭대기 부분이 좀 더 오래 보이는 것이다.

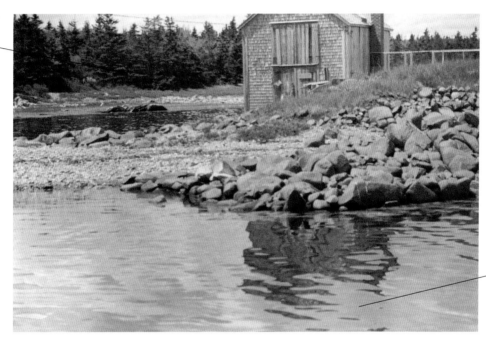

나무가 멀어 앞쪽 수면에서 반사되지 않는다.

같은 물결이라도 가까운 쪽 면은 하늘만 반사한다.

낡은 낚시 오두막이 물결에 반사되고 있다. 오두막의 꼭대기가 물결의 먼 쪽 면에서는 반사되어 보이지만, 가까운 쪽 면에서는 보이지 않는다는 것을 알 수 있다.

물결의 가까운 쪽 면은 가파르기 때문에 편평한 먼 쪽 면보다 건물과 만나는 반사각의 개수가 훨씬 많다.

옆에서 부는 부드러운 바람은 여러 작은 물결을 만들기 때문에 수면에 산들바람과 같은 패턴이 생긴다.

완전히 고요하던 수면이 밝게 지그재그 모양으로 흩어지는 경우가 있다. 여기에는 하늘의 색상과 밝기가 나타난다. 이러한 모양은 바로 사라지기 때문에 잘 기억해두었다가, 구도에 맞게 모양을 변형해서 적용한다.

고요한 수면

산들바람의 움직임이 고요한 수면을 깨는 순간을 사진으로 포착할 수 있었다. 푸른색은 하늘이 반사된 것이다. 밝은 하늘이 전경의 모래톱과 멋진 대비를 이룬다.

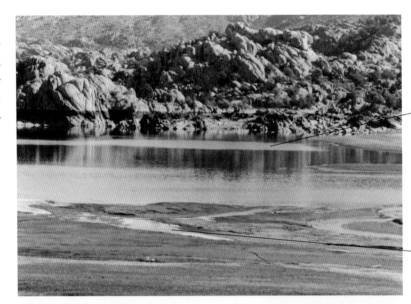

산들바람 모양이 하늘의 색을 반사하고 있지만, 이 위치에서는 어울리지 않는다. 그림에서는 삭제하는 것이 좋겠다.

산들바람 모양이 모래톱을 더 돋보이게 한다.

거친 물결

강한 바람이 불어 파도가 일렁이고, 물결의 옆면이 흐르면, 물결은 하늘색만 반사한다. 보트처럼 수면보다 위에 있는 물체는 반사되지 않는다.

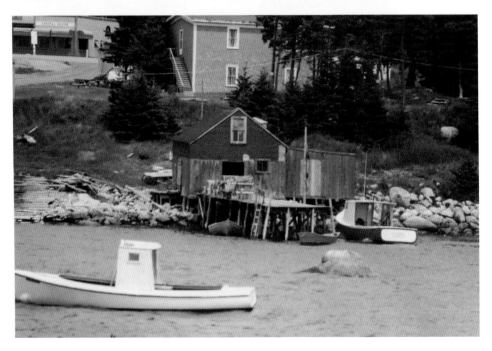

매우 어두운 배경 앞에 있는 아주 밝은 물체가 부드러운 물결에서 반사되면, 반사된 이미지는 물체의 실제 길이보다 훨씬 길어진다.

물체가 밝을수록 그리고 배경이 어두울수록 둘 사이의 대비는 강해진다. 강한 대비로 인해서 반사된 이미지는 길이가 늘어난다. 강한 대비와 긴 이미지는 일반적으로 광원(지는 해, 달, 전등 등) 자체 때문에 생긴다. 이렇게 반사되는 것은 물의 색이 매우 어둡기 때문이다. 보조적인 광원 (저녁노을)은 물의 색을 결정하는 물속 입자를 보이게 만들 만큼 밝지는 않다(낮 동안에는 하늘 전체가 빛을 발하기에 물속 전체가 밝아진다). 잔잔하게 움직이는 물결은, 근처의 중간 밝기에 영향을 받지 않고, 수면 곳곳에서 밝게 빛나는 점만 반사한다. 그러나 광원에서 멀어져 사람 앞으로 가까이 다가올수록 밝기가 줄어든다. 반사된 이미지가 물체에서 멀어질수록, 물속의 원래 색상이 밝기를 점점 빼앗아가고, 결국은 보이지 않게 된다.

만약 밝은 물체 주변이 희미한 중간 밝기의 배경으로 감싸져 있다면, 반사된 이미지는 적당히 길다. 그러나 배경이 어둡다면, 반사된 이미지는 수면 가장자리 근처까지 이어질 것이다.

만약 물의 움직임이 없다면, 강한 대비를 일으키는 광원이라 할지라도, 반사된 이미지는 실제 이미지와 같은 크기가 된다.

밝은 태양은 파도의 먼 쪽 면에서만 반사되며, 사진의 아래쪽까지 이어진다.

광원이 가장 밝은 물체다.

이 사진에서 광원은 태양인데, 매우 강한 대비를 만든다. 파도가 거칠지라도, 반사된 이미지는 아주 가까운 물결까지 쭉 이어진다.

빨간 보트와 흰 건물 벽이 석양을 향하고 있기에 밝게 빛난다. 가장 밝은 부분과 가장 어두운 부분이 대비되면서, 사진의 아래쪽까지 쭉 이어지는 이미지는 물체의 실제 길이보다 훨씬 길다.

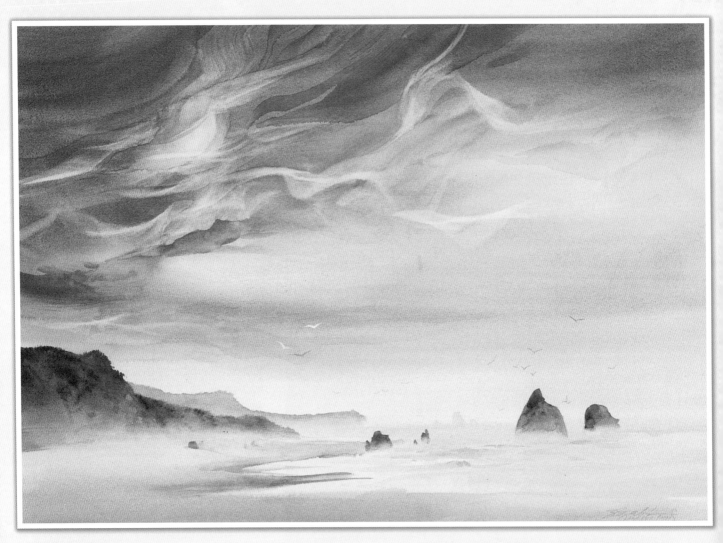

Smoke Storm
48cm × 71cm
Willa Mcneill 소장

3장

구성과 디자인

그림은 시각 예술이다. 작가가 그림을 구성한다는 것은, 사고를 표현하고 감정을 소통하는 데 시각적인 도구를 사용해야 한다는 의미다. 모든 그림은 그래픽 요소를 구성한 결과물이라 할 수 있다. 좋은 그림도 있고, 나쁜 그림도 있고, 흥미 없는 것도 있지만, 어떻게 소통할지는 작가에게 달려 있다. 활력 있게 구성하면 보는 사람의 눈이 즐겁다. 균형이 잡힌 구성은, 컴퓨터 같은 완벽함을 의미하는 것이 아니라, 개별 요소가 서로 편안하게 조화를 이루면서 전체가 어울리는 것을 말한다.

기술적으로만 완벽한 그림은 경직되고 메말라서 감성을 자극하지 않는다. 사람들은 예술에 기술적으로 반응하지 않고, 즉흥적이고 솔직한 직감으로 반응한다. 작가는 감정을 교류하기 위한 수단으로, 그래픽 심벌을 사용하는 방법을 알아야 한다. 심벌 자체 및 구성에서의 역할을 이해하면 그림을 그리는 데 많은 도움이 된다.

세심하게 계획된 요소도 우연히 도출된 요소만큼이나 멋지다. 멋진 우연을 유지할 건지 아니면 버릴 건지 결정할 때, 각자의 재능이 발휘된다.

공간 착시

좋은 그림은 2차원 평면 이상을 보여주는 훌륭한 환상이라 할 수 있다. 작가의 임무는 입체적인 환상을 포함시켜서, 본인이 의도하는 새로운 실체를 만들어내는 것이다.

첫 번째 단계는 수채화지의 크기와 비율을 정하는 것이다. 이것을 지원형상(support shape)이라고 부르는데, 그림의 모든 세부적인 부분을 받쳐주기 때문이다. 공간감을 주는 요소를 사용해서, 평면인 2차원 종이 위에 3차원 공간을 표현한다. 우리 눈이 입체를 보고 있다고 생각할 정도로 깊이에 대한 착시가 확실해야 한다.

멀리 있는 사물은 크기가 작고, 또한 뚜렷하지도 않다.

멀리 있는 사물은 푸른빛이 돈다.

사물이 겹쳐지면 깊이감이 생긴다.

사물이 서로 겹쳐지면, 뒤의 사물을 부분적으로 가리면서 앞에 서게 된다. 어린이나 초보자는 멀리 있는 요소를 가까이 있는 요소보다 위쪽에 배치하는 경우가 많은데, 이는 깊이에 대한 착시를 만들려는 본능적인 시도다.

실제 사물은 크기가 서로 연결되어 있다.

수채화에 표현되는 형태들은 상대적인 크기가 적절해야 한다. 예를 들면 산 위에 있는 나무는 산 그 자체보다 클 수는 없다. 말 위에 타고 있는 사람이 말보다 클 수는 없다. 권총이 그 총을 들고 있는 사람보다 클 수는 없다. 물론 만화나 캐리커처에서는 임의의 크기로 표현한다.

따뜻한 색은 앞으로 나와 보이고, 차가운 색은 뒤로 물러나 보인다.

원근법을 적용하면 형태가 3차원 공간에 놓인 것처럼 보이게 만든다. 색채원근법을 사용하면, 깊이가 있는 환경에 사물이 존재하는 것처럼 보인다.

그래픽 심벌

그래픽 심벌은 의식의 세계에 존재하는 형태와 비슷하게 그려진 요소지만, 잠재의식에는 다른 의미로 작용한다. 예를 들어, 전나무의 모양은 상록수처럼 보이지만, 보는 사람의 시선을 다른 데로 돌리는 화살표처럼 사용되기도 한다. 오렌지색 타원 같은 화려한 형태는 가을 나뭇잎의 상징처럼 읽힌다.

방향성

쐐기 모양은 화살표처럼 방향을 가리킨다.

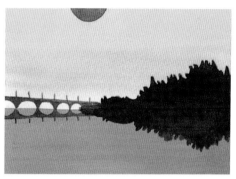

시선 유도

곡선, 직선 그리고 반복적인 요소는 시선을 유도한다.

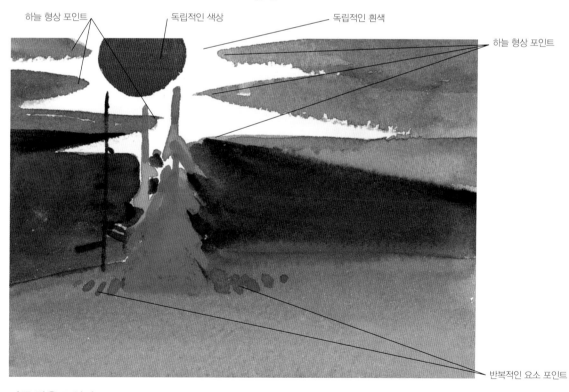

하늘 형상 포인트 　　　독립적인 색상 　　　독립적인 흰색 　　　하늘 형상 포인트

반복적인 요소 포인트

너무 많은 포인터

보는 사람의 시선이 한곳에 오래 머물러 있다면, 너무 많은 포인터(pointers)가 그 지점을 가리키는 것일 수 있다. 그곳이 그림의 가장자리라면, 보는 사람의 시선이 그림의 구성을 벗어나게 된다.

시선의 이동

사람의 눈은, 그림에 포함된 모든 것을 한눈에 보고 이해할 수 있을 정도로, 시각적 이미지를 뇌에 빠르게 전달하지 못한다. 이쪽저쪽 돌아다니면서 그림을 살펴야 한다. 이러한 시각적 이동 패턴을 시선의 이동 경로(path of vision)라 한다. 시선의 이동은 직관적일 수도 있고, 유도할 수도 있다. 구성이 잘 된 그림에서는 교묘하게 정렬된 그래픽 심벌에 의해 시선의 이동이 결정된다. 보는 사람의 시선은 작가가 유도하는 신호에 무의식적으로 반응한다.

유도된 시선의 이동은 강압적인 명령이 아니라 은근히 제시하는 것이어야 한다. 힘으로 그림 사이를 밀치고 지나가는 것이 아니라, 부드럽게 안내하는 형태여야 한다.

독립적인 요소

사람의 시선은 독립적인 요소로 먼저 향하는데, 유난히 밝거나 아니면 강한 대비가 있는 독으로 향한다. 한 위치가 이 두 조건을 모두 갖추었다면, 이끌림은 더욱 강해진다.

만약 같은 강도를 가진 위치가 여러 군데라면, 가장 낮은 위치로 시선이 먼저 향한다.

전체적인 패턴

패턴모양처럼 같은 중요도로 고루 분포된 요소로 구성되어 있다면, 시선의 이동은 보통 중앙 아래쪽에서 시작한다.

나선식 경로

이상적인 시선의 이동은 네 변과 네 귀퉁이를 모두 지나는 원을 그리며 끊임없이 회전하는 와인오프너 같다. 사람의 시선은 보통 시계방향(왼쪽에서 오른쪽으로)으로 움직이는데, 이는 평소 책 읽는 방향이 행동에 영향을 미치기 때문이다.

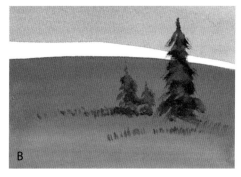

가장자리

A처럼 가지런하게 지나가는 선만 있으면 시선의 움직임이 편안하지 않다. 이런 요소의 가장자리는 도형적 멈춤 장치를 이용해서 막아주는 것이 필요하다. 선이 지나가는 중간에 가로지르는 형태를 넣을 수도 있고(B), 가장자리에 변화를 줄 수도 있다(C).

앞에서 언급한 와인오프너 같은 움직임은 시각적 여행이지만 그림을 보는 사람에게는 심리적인 여행이기도 하다. 이러한 여행을 인도하는 것이 감정을 교류하는 한 방식이다. 그러나 전체 시선 이동 경로를 처음부터 완벽하게 예측하는 것은 불가능하다. 그림을 완성해가면서 구성과 함께 조금씩 잡아가는 것이다.

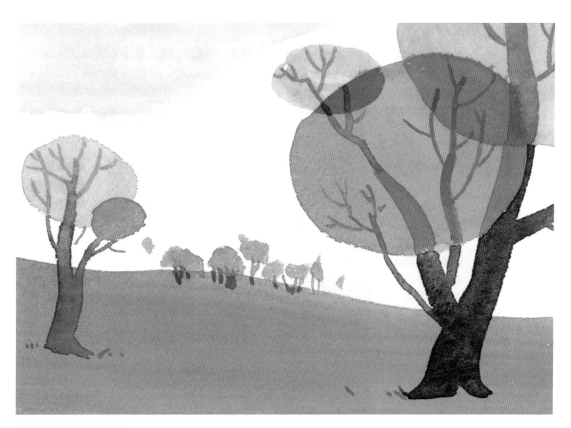

원근으로의 시선 이동

시각적 여행은 위아래 혹은 옆으로만 펼쳐지는 것이 아니라, 거리감에도 작용한다. 거리감이 있는 사실적인 그림에서는, 작가는 보는 사람의 시선을 3차원으로 이끌어야 한다.

면

 수채화에서 흰 종이는 배경 역할을 한다. 종이는 편평하고 폭과 높이만 있지만, 잠시 들여다보고 있으면 깊이감이 느껴진다. 실제로 화가는 네모난 공간을 면으로 느낀다― 근경, 중경, 원경.

 종이를 가로지르는 선을 그린 후, 잠시 집중해서 주시하면, 선은 두 면이 만나는 모서리로 보인다. 처음에는 두 면이 편평하게 보이나, 좀 더 보고 있으면, 앞으로 혹은 뒤로 휘어진 입체적인 경사로 보인다. 두 면 사이의 선은 앞으로 나오거나 뒤로 들어가 보인다.

 이상의 몇 가지 암시를 적용하면, 면과 면 사이에 재미있는 상호작용을 이끌어낼 수 있다. 이런 상호작용으로 인해 표상적인 세부 묘사가 산만해지지 않고 더 좋아진다.

 좋은 구성에서 가장 중요한 것은 균형이다. 시각적으로 지나치게 주의를 많이 끄는 요소는 균형이 잡히도록 보완하지 않으면, 혼란스럽게 된다. 균형이 잘 잡힌 요소는 그림에 흥미로운 긴장감을 불어넣는다. 균형이 맞지 않으면, 불필요한 긴장감이 생기고 시선이 구성을 떠나게 된다.

선, 혹은 두 개의 면

흰 종이를 가로지르는 선은, 두 개의 면을 마치 하늘과 땅처럼 분할하는 역할을 한다.

보색

두 면을 대비가 강한 두 색(보색)으로 채색하면, 생기가 돌고 긴장감이 생긴다.

유사색

두 사각형을 유사색(analogous colors)을 사용해서 비슷한 밝기로 채색하면, 서로 고요하게 어울린다.

균형

서로 다가가면서 급하게 옅어지면, 서로 도와주는 느낌(균형)이 생긴다.

활력 있는 불균형

서로 멀어지면서 옅어지면, 줄다리기 같은, 활력 있는 불균형이 생긴다.

그늘진 면

음영을 주어 두 면을 채색하고, 끝에 서로를 향해 옅어지게 만들면, 미묘한 긴장감이 형성된다.

평행한 면

두 면이 같은 방향으로 기울어지면(평행하게), 둘 다 미끄러져 나가는 것처럼 보인다.

좁은 수평면

폭이 좁은 면을 여러 개 수평으로 배치하면, 편안한 안정감 및 고요함이 느껴진다.

좁은 수직면

좁은 수직면을 가깝게 배치하면, 서로 밀어내면서 각자 독립적인 힘이 느껴진다.

같은 명도

형태의 색상과 명도가 서로 비슷하면 시선이 그 사이를 쉽게 이동한다.

움직임 착시

투명한 형태를 겹쳐 그리면 움직임이 있는 것처럼 보인다.

명도 및 색온도가 다른 면

일반적으로 명도가 높고 차가운 색상은 멀어 보이고, 어두운 톤의 따뜻한 색상은 가깝게 보인다. 면이 겹쳐지면 그 반대가 될 수 있다.

　이 두 그림은 기본적인 형태는 같지만 색상은 반대다. 왼쪽은 매우 부자연스러워 보인다. 일반적으로 따뜻하고 어두운 톤은 가까워 보이기 때문에, 갈색 면의 위치가 우리의 사고방식과 어울리지 않는다.

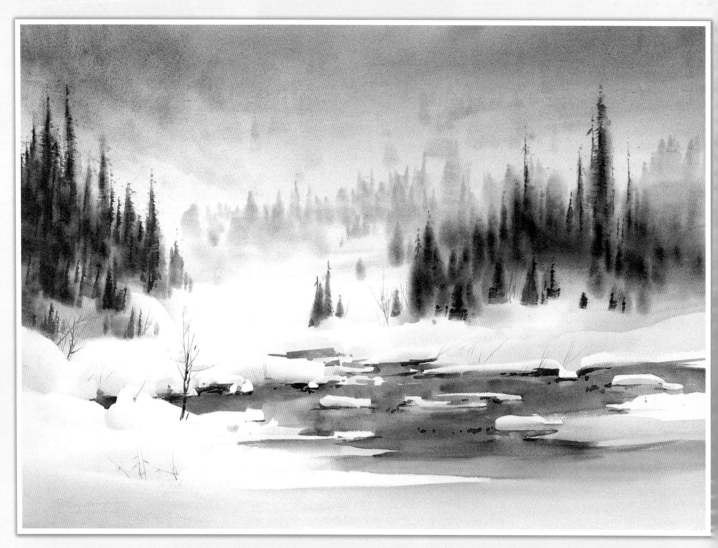

Snow Cocktail
48cm × 71cm
Papierfavreik Shut Bv. 소장

4장

기본적인 수채화 기법

이 장에서는 자주 쓰이는 수채화 기법에 대해서 설명한다. 일부 기법은 이 책에서 반복적으로 사용되며, 5장에서는 그림에서 구체적으로 어떻게 적용되는지 예시를 통해 살펴본다.

기본적인 기법

닦아내기

넓은 면적을 어둡게 칠한 후, 빛을 받는 작은 영역을 제거할 때 사용하는 것이 닦아내기(wet-and-blot-lifting) 기법이다. 물감이 넌스테이닝(nonstaining)이라면, 부드러운 붓 혹은 강모붓을 사용해서 제거하는 것이 가능하다. 그러나 스테이닝(staining) 계열의 물감이라면, 빳빳한 강모붓을 사용해야 한다.

어느 경우든 붓을 깨끗한 물에 먼저 적신다. 물 묻힌 붓으로 원하는 지점을 붓질해서 건조 상태의 안료가 마찰 및 물로 인해서 연해지도록 만든다. 그러고 나서 화장지를 뭉쳐서 닦아낸다. 이미 녹은 물감을 일정 시간 이상 방치하면, 수채화지의 섬유 조직 속으로 다시 스며들게 되는데, 이때는 다시 제거하기 어려우므로 매우 조심해야 한다.

붓에 물이 충분히 묻히지 않으면 큰 문제가 생길 수 있다. 물기가 적은 붓을 사용하면 표면만 유연해지면서, 붓이 물감을 종이 속으로 밀어 넣게 된다. 닦아내고자 하는 면적이 넓은 경우에는 다 닦아내기도 전에 일부 구간이 마르기 때문에, 조금씩 나눠서 구간별로 닦아내는 것이 좋다. 조금씩 나눠서 천천히 작업해도 오래 걸리지 않는다.

로스트앤파운드 기법

마른 수채화지에 채색을 하면 경계선이 뚜렷하게 나타나므로, 가장자리가 잘 표현된다. 칠을 한 후 바로 촉촉하게 젖은 붓으로 가장자리를 따라 붓질해주면 경계선을 없앨 수 있다. 붓이 채색한 물감의 일부를 다시 흡수해야 하므로, 축축하게 물이 너무 많으면 안 된다. 그러나 처음 붓질한 경계 옆의 건조한 표면도 적실 수 있을 정도는 되어야 하므로 어느 정도의 물기는 머금고 있어야 한다. 또한 붓모의 넓이도 작업 영역을 덮을 정도로 충분히 커야 한다.

이 작업에는 강모 사선붓이 제일 적절하다. 붓모가 서로 붙어 있어서 물을 많이 머금지 않지만, 약간 눌러 붓질을 하면 젖은 상태의 물감은 붓이 일부 흡수하고, 또한 마른 수채화지 표면에는 물이 적셔진다. 그러나 다른 붓으로도 조금만 연습하면 잘 할 수 있다. 아주 깨끗한 물에 붓을 적셔야 경계선을 완전히 없앨 수 있다.

영어의 'lost and found edges(로스트앤파운드 경계)'라는 말의 의미는, 앞에서 설명한 대로 경계선 일부를 부드럽게 없애면 그 부분이 더는 중요하지 않으므로(lost), 시각적으로 강한 다른 뚜렷한 경계를 바로 찾는다(find)는 뜻이다.

평붓으로 한 번에 칠한다.

약간 젖은 강모 사선붓으로 문질러서 마른 부분도 적시고, 물감의 일부도 흡수함으로써 윤곽선을 부드럽게 만든다.

넌스테이닝 물감은 젖은 붓으로 문지른 후, 깨끗한 화장지로 바로 닦아낸다.

5장의 닦아내기 기법 예시:

눈 위의 그림자, 따스한 빛이 비치는 눈, 짙은 안개

5장의 로스트앤파운드 기법 예시:

밀려오는 파도, 폭설에 덮인 나무, 눈에 묻힌 어린 전나무, 옅은 안개, 겨울 섬, 네거티브 형태

백런

백런(back run)은 흔히 볼 수 있는 현상인데, 실수이긴 하지만 재미있는 실수라 할 만하다. 채색한 부분이 이미 마르기 시작한 후에, 물이 추가적으로 공급되면 백런이 발생한다.

채색한 표면은 거의 말랐다 할지라도, 수채화지 아래가 아직 젖은 상태에서 물이 공급되면, 수채화지가 물을 끌어당기기 때문에 물이 빠르게 번지게 된다. 물이 확산되면서 이미 채색한 물감의 바닥 부분이 녹으면서 물을 따라 이동한다. 물 공급이 중단되면 멈추는데, 그 경계에 물감이 모이기 때문에 짙은 윤곽선이 만들어진다.

백런이 발생하면 다음과 같은 처리 방안을 생각할 수 있다. 디자인의 한 요소로 활용하는 방법, 수정하는 방법, 아니면 처음부터 다시 작업하는 방법이 있다. 저자는 백런을 디자인의 한 요소로 활용하는 방법을 먼저 생각한다. 아니면, 마른 후에 수정하는 방법을 생각해본다. 아예 버리는 것은 최후의 선택이다.

백런을 습식 기법의 하나로 간주하고, 그림을 더욱 재미있게 만드는 요소로 활용할 수 있다. 작업할 때는 타이밍이 중요한데, 통상 30초에서 1분 사이다. 시간이 짧기 때문에 완벽한 결과를 기대하지 말고, 그냥 하는 것이 좋다. 물을 많이 사용할수록 더 넓게 번지게 된다. 과감하게 연습해본다. 바탕칠이 어두울수록 백런이 더 뚜렷하게 드러난다.

젖은 부분의 가장자리에 물감이 모여 있는 것을 볼 수 있다.

덧칠

채색은 물감을 특정 형태나 일정 영역에 칠하는 것을 말한다. 이때 수채화지는 건조하거나, 아니면 물을 미리 칠해서 젖은 상태다.

덧칠(charging a wash)은 젖은 바탕칠 위에, 물감을 충분히 묻혀서 다른 색을 칠하는 것을 말한다. 나중에 칠하는 색이 바탕칠보다 밝으면, 여러 번 반복적으로 칠해야 새로 칠하는 색이 바탕칠을 대체할 수 있다. 이때는 붓을 매번 깨끗이 씻으면서 작업해야, 바탕칠에 의해 칠이 지저분해지는 것을 막을 수 있다.

붓은 물을 많이 머금을 수 있도록, 부드럽고 붓모가 많은 것을 사용한다.

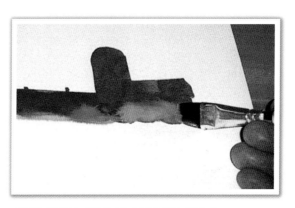

어두운 색상의 바탕칠 위에 밝은색을 칠했다.

밝은 색상의 바탕칠 위에 어두운색을 칠했다.

5장의 백런 기법 예시:

폭설에 덮인 나무, 배경에 보이는 숲, 겨울 섬, 서리 내린 나무, 덧칠, 나무를 느낀 대로 표현하기

5장의 덧칠 기법 예시:

뾰족한 화강암 바위, 배경에 보이는 숲, 덧칠, 어두운 영역의 색상, 바위, 닦아내기 기법으로 나무 표현하기

기본적인 기법

붓대로 긁어내기

수채화붓의 붓대 끝은 긁을 수 있게 비스듬히 잘라져 있다. 어두운색으로 바탕칠을 한 후에, 빛을 받는 부분을 긁어내서 밝게 표현할 때 매우 유용하다.

붓대의 끝이 타원형으로 잘라져 있으므로, 긴 변 쪽은 넓은 선으로 긁어낼 때 쓰고, 짧은 변 쪽은 좁은 선으로 긁어낼 때 사용한다. 예를 들어 나무둥치는 넓은 옆면을 이용하고, 나뭇가지는 끝 부분을 이용한다.

세게 눌러서 작업하지만, 붓대의 재질이 금속이 아니고 플라스틱이기 때문에 깨지지 않도록 주의한다. 실수로 깨뜨렸다면, 사포로 갈아내서 모양을 다시 잡을 수 있다.

붓대 끝의 긴 변을 사용해서 넓은 면으로 긁어낸다.

붓대 끝을 사용해서 좁은 선으로 긁어낸다.

나이프 이용

나이프는 색을 칠할 때뿐만 아니라, 색을 제거할 때도 쓸 수 있다. 먼저, 아래 그림과 같은 나이프가 필요하다. 손잡이 앞부분이 굽혀져 있어 손잡이를 잡았을 때 손가락이 들어갈 수 있는 공간이 있어야 한다. 처음 구입하면 날은 보관상 이유로 윤활처리가 되어 있으므로, 사용 전에 치약을 사용해서 씻어준다. 수분(물감액)이 날의 표면에 흡착될 수 있어야 하기 때문이다.

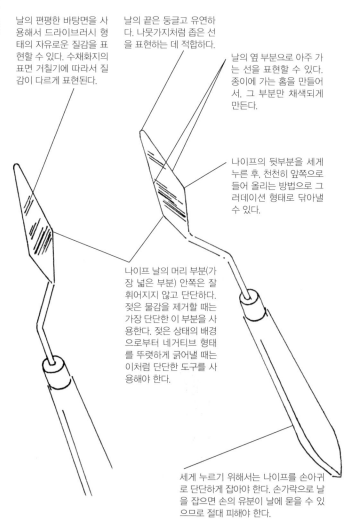

날의 편평한 바탕면을 사용해서 드라이브러시 형태의 자유로운 질감을 표현할 수 있다. 수채화지의 표면 거칠기에 따라서 질감이 다르게 표현된다.

날의 끝은 둥글고 유연하다. 나뭇가지처럼 좁은 선을 표현하는 데 적합하다.

날의 옆 부분으로 아주 가는 선을 표현할 수 있다. 종이에 가는 홈을 만들어서, 그 부분만 채색되게 만든다.

나이프의 뒷부분을 세게 누른 후, 천천히 앞쪽으로 들어 올리는 방법으로 그러데이션 형태로 닦아낼 수 있다.

나이프 날의 머리 부분(가장 넓은 부분) 안쪽은 잘 휘어지지 않고 단단하다. 젖은 물감을 제거할 때는 가장 단단한 이 부분을 사용한다. 젖은 상태의 배경으로부터 네거티브 형태를 뚜렷하게 긁어낼 때는 이처럼 단단한 도구를 사용해야 한다.

세게 누르기 위해서는 나이프를 손아귀로 단단하게 잡아야 한다. 손가락으로 날을 잡으면 손의 유분이 날에 묻을 수 있으므로 절대 피해야 한다.

5장의 붓대 사용 예시:

자작나무, 짙은 안개, 어두운 영역의 색상, 바위

5장의 나이프 사용 예시:

자작나무, 소나무 가지, 뾰족한 화강암 바위, 둥근 모양의 바위, 폭설에 덮인 나무, 구릉진 눈 더미, 매끈한 나무껍질, 거친 나무껍질, 나무껍질을 글레이징 기법으로 표현하기, 바위, 나이프로 나무 그리기

물감 닦아내기

젖은 상태 혹은 마른 상태의 채색 면에서 물감을 제거할 수 있다.

채색한 면이 젖어 있을 때는 건드리면 쉽게 변형된다. 약간 물기가 있는 붓, 화장지 혹은 단단한 물체로 면을 건드리면 자국이 남는다. 이 단계에서는, 스테이닝 물감이 아니면 깨끗한 물에 붓을 씻은 다음, 붓질을 반복적으로 하면 종이색에 거의 가깝게 하얗게 닦아낼 수 있다.

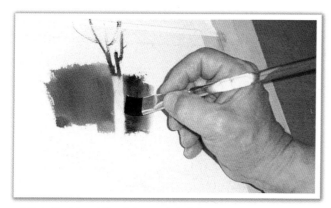

나무줄기는 부드러운 평붓으로 닦아낸다.

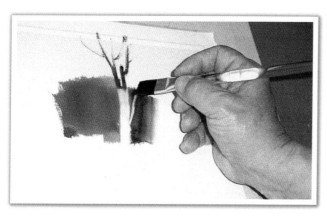

잔가지는 붓모의 끝으로 위쪽으로 밀어서 닦아낸다.

반사되는 불투명 물감

불투명 물감을 좋아하지 않는 수채화가가 많긴 하지만, 카드뮴(cadmium), 오커(ochre), 세룰리언(cerulean) 등 불투명 안료가 여전히 많이 쓰인다. 아주 어두운색을 제외하면, 불투명 물감은 반사 물감이다. 즉, 빛을 표면에서 반사시킨다. 투명 물감은 빛이 통과하므로, 종이면에서 빛이 다시 반사되면서 밝게 보인다. 강한 색상의 물감은 불투명할 수밖에 없지만, 물에 희석해서 쓸 수 있다. 그러면 거의 투명하게 보이긴 하지만, 글레이징하면 바탕 색상을 일부 가릴 수 있다.

안개처럼, 불투명 물감이 실제 자연을 묘사하는 데 더 적합한 경우도 있다. 안개는 반투명 물감과 유사한 필터라고 할 수 있다. 안개는 배경의 흰 물체를 더 어둡게 만드는데, 불투명 물감도 마찬가지다. 안개는 어두운 물체도 어느 정도 가리는데, 이는 불투명 물감도 마찬가지다.

일부 물감은 그 자체로 충분히 반사적이다. 코발트 블루(cobalt blue), 세룰리언 블루(cerulean blue), 네이플즈 옐로우(naples yellow) 등을 예로 들 수 있다.

티타늄 화이트(titanium white)는 반투명 채색에 아주 적합한 재료다. 다른 모든 색상과 혼합할 수 있으며, 가장 투명한 색상에도 부드러운 느낌을 도입할 수 있다. 마른 칠 위에 글레이징할 수도 있고, 다른 색상에 혼합해서 사용할 수도 있다.

5장의 닦아내기 예시:

권층운, 거미줄, 바위

5장의 반사적인 불투명 물감 예시:

짙은 안개, 옅은 안개

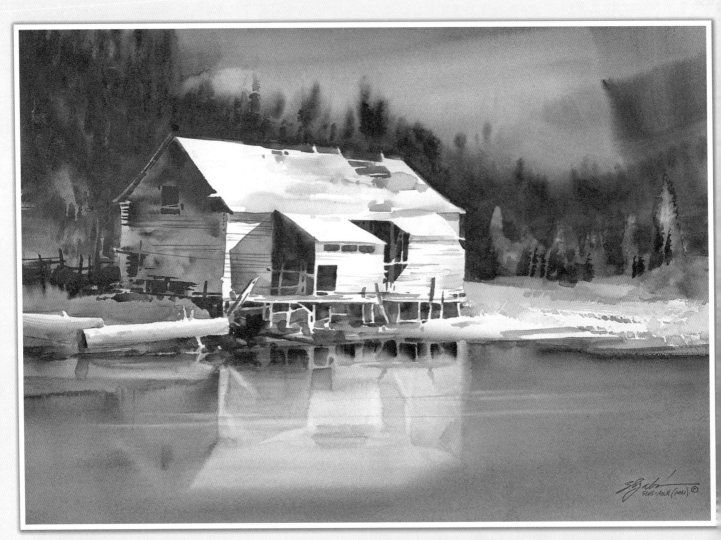

Pacific Castle
48cm × 71cm
Eric and Nancy Slagle 소장

5장

작품에 활용하는 수채화 기법

권층운

우아하고 부드러운 권층운을 표현할 때는, 배경을 어둡게 칠해야 권층운의 밝은 형태가 드러난다. 물감의 농도는 진해야 하지만 방울져 떨어질 정도가 되면 안 된다. 이때 타이밍이 중요한데, 분 단위가 아니라 초 단위로 따져야 한다.

기법을 설명할 때는 주로 블락스 제품을 사용했으나, 일부 원저앤뉴튼 제품도 사용했다. 물감의 안료가 바뀌었거나 단종된 경우엔 다른 물감으로 대체했다.

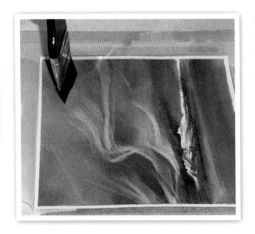

부드러운 50mm 평붓을 수직으로 세워 잡으며, 종이는 약간 촉촉한 정도다. 젖은 물감 위에, 붓을 앞뒤로 꼬듯이 움직이는데, 압력을 천천히 혹은 갑자기 줄이는 등 변화를 준다. 이 방식을 여러 번 적용하는데, 붓을 매번 깨끗이 닦으면서 작업한다.

하늘은 마젠타, 골드 오커, 번트 씨에나 라이트, 울트라마린 블루 딥, 씨아닌 블루를 옅게 섞어서 칠했다. 부드러운 50mm 평붓을 사용했으며, 붓모에서 물을 완전히 짜낸 후 사용한다. 붓모의 옆 부분을 부드럽게 굴리면서, 구름 모양으로 물감을 닦아낸다. 매번 화장지로 붓은 깨끗하게 닦아낸다. 맘에 들 때까지 계속한다. 산은 건드리지 않았고, 전경의 풀은 골드 오커와 씨아닌 블루를 사용해서, 빠르고 과감하게 칠한다.

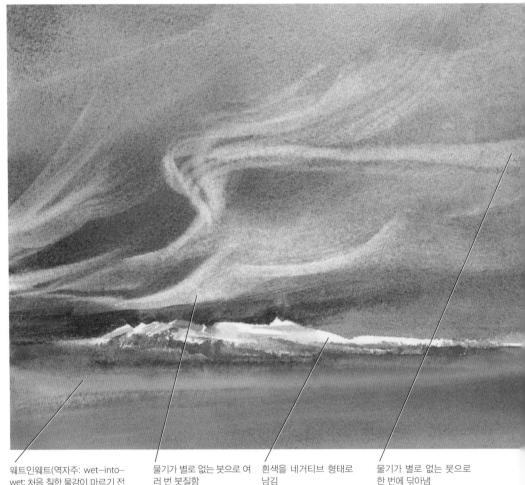

웨트인웨트(역자주: wet–into–wet; 처음 칠한 물감이 마르기 전에 덧칠함) 기법으로 따뜻한 색상을 보완함

물기가 별로 없는 붓으로 여러 번 붓질함

흰색을 네거티브 형태로 남김

물기가 별로 없는 붓으로 한 번에 닦아냄

이 그림에서는 하늘이 앞의 그림과 많이 다르다. 하늘의 색상은 페일로 블루가 주도적이다. 페일로 블루는 넌스테이닝 물감이기 때문에 닦아낸 뒤에도 구름은 푸른색을 띤다. 첫 번째 그림에서는 하늘이 중간색이었기에 닦아낸 후에는 흰색이었다. 어느 경우든지 붓을 매번 깨끗이 닦는 것이 아주 중요하다. 그래야 구름이 지저분해지지 않는다.

종이에서 물기가 사라지면서 광택이 거의 없어지면, 부드러운 50mm 평붓을 앞뒤로 비틀어서 구름 형태로 밝게 닦아낸다. 처음에는 붓을 약간 세게 누르며, 점차 압력을 줄이면서 완전히 떼어낸다. 몇 번 반복하는데, 매번 붓을 깨끗이 닦는다.

물기가 거의 없는 붓으로 굴려 가면서 형태를 만듦

어둡고 차가운 색과 밝고 따뜻한 색을 동시에 채색

물기가 거의 없는 붓으로 여러 번 닦아냄

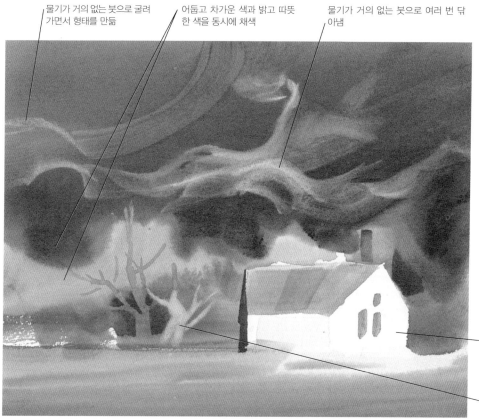

페일로 블루에 골드 오커를 약간 섞어서, 앞에서와 같은 기법으로 어두운 하늘을 표현했다. 하늘을 매우 어둡게 표현했기 때문에 강한 대비 및 드라마가 연출되었다. 건물은 흰색으로 남기고, 배경의 나무와 전경의 지면은 골드 오커, 로즈 레이크 그리고 페일로 블루를 사용해서 변화를 주면서 채색했다.

종이를 희게 남겨서, 네거티브 형태로 표현

스테이닝이 잘되는 페일로 블루 위주로 채색하고, 마른 후 닦아냄

뭉게구름

흰 구름의 부드러운 가장자리에는 강한 스테이닝 물감을 칠했는데, 어두운색을 사용해서 과감한 붓질로 표현한다. 스테이닝이 되는 안료이기 때문에, 다시 손대서 수정하기 어렵다. 나중에 물감을 닦아내면, 푸른 색조를 띠게 된다.

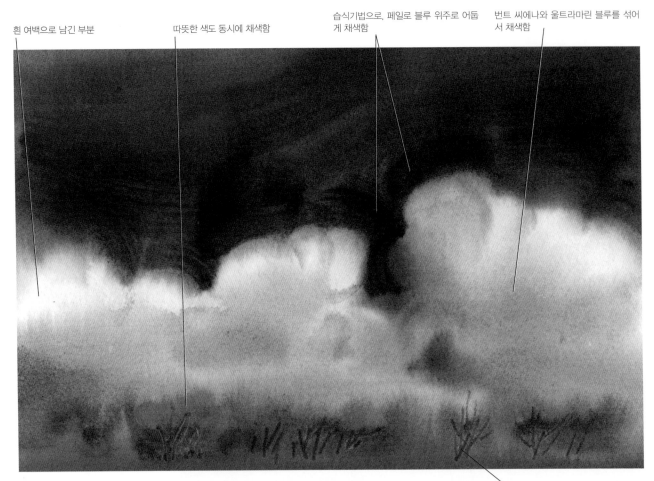

흰 여백으로 남긴 부분

따뜻한 색도 동시에 채색함

습식기법으로, 페일로 블루 위주로 어둡게 채색함

번트 씨에나와 울트라마린 블루를 섞어서 채색함

젖은 상태에서 둥근 붓대를 사용해서 선 모양으로 긁어냄

젖은 종이 위에, 25mm 강모 사선붓에 페일로 블루와 윈저앤뉴튼의 세피아를 아주 진한 농도로 혼합한 다음, 흰 구름 위쪽을 채색한다. 물감의 농도가 진하기 때문에, 구름의 가장자리는 젖은 종이 위에서 모양을 유지하면서도 부드럽게 표현된다. 구름의 아랫부분은 번트 씨에나와 울트라마린 블루 딥으로 회색을 만들어 칠한 것이다. 앞쪽은 녹색(페일로 블루와 감보지 옐로우)으로 풀을 그렸고, 가을 나무 몇 그루(감보지 옐로우와 번트 씨에나)도 배치했다. 아래쪽에 나무줄기를 나타내는 짙은 선은 물감이 젖어 있을 때, 작은 붓대의 둥근 끝부분으로 긁어낸 것이다.

안개구름

밝은 색상은 종이의 흰색에서 시작하여 옅은 색부터 칠하고, 이어서 좀 더 어두운색을 칠하는 방식으로 쌓아올려야 한다. 붓에 물감을 묻혀 붓질을 할 때마다, 밝은색으로 네거티브 형태를 만들고 있다는 것을 염두에 두고 작업한다.

중간 톤으로 여러 번
글레이징해서 채색

옅은 색으로 여러 번
글레이징해서 채색

어두운색은 마지막에
채색

종이를 처음 그대로 남긴
부분

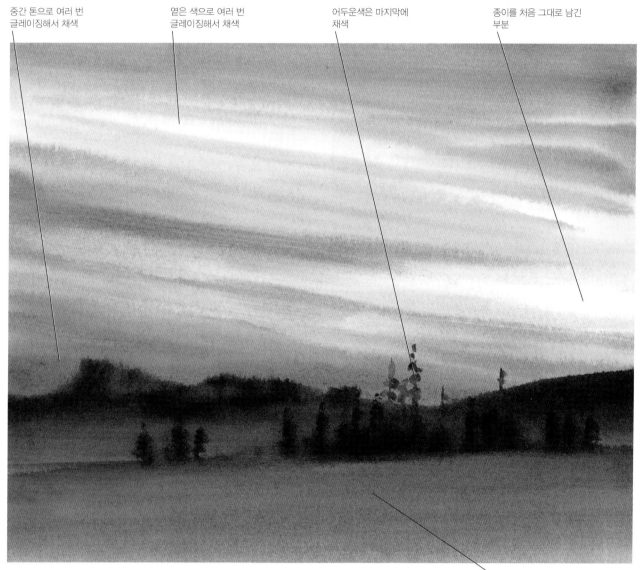

지면(地面)은 약간 따뜻하게 표현

이 그림은 젖은 종이에다 네거티브 형태로, 바람이 몰고 가는 구름을 표현한 것이다. 네거티브 형태는 '남겨진' 부분이다. 구름의 가장자리 및 둘레를 좀 더 어두운색으로 채색해서 표현한다. 울트라마린 블루 딥, 씨아닌 블루 그리고 페일로 그린은 3가지 유사색(analogous colors)인데, 서로 비율을 바꿔가면서 섞어서 채색한다. 중경 지면의 어두운 가장자리는 페일로 그린, 울트라마린 블루 딥, 로즈 레이크를 섞어서 칠했고, 근경의 풀은 여기에 약간의 감보지 옐로우를 첨가해서 채색했다.

역동적인 구름

여기서는 물감을 제거하는 방법을 사용한다. 젖은 물감을 너무 오래 두지 말고 닦아낸다. 빨리 닦아낼수록 구름은 더 밝게 표현된다. 매번 닦을 때마다 화장지를 새 것으로 교환함으로써 닦아낸 물감이 다시 묻지 않도록 한다.

바탕칠은 물기로 반짝이는 수준이며, 물감이 흐르는 정도는 아니다. 화장지를 뭉쳐서 잡고, 구름 형상으로 눌러 반복적으로 닦아낸다. 화장지는 돌려가면서 매번 깨끗한 부위만 사용하도록 한다.

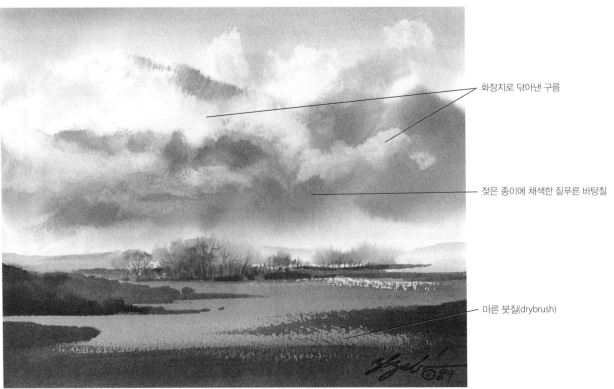

화장지로 닦아낸 구름

젖은 종이에 채색한 짙푸른 바탕칠

마른 붓질(drybrush)

씨아닌 블루, 로즈 레이크, 번트 씨에나 그리고 감보지 옐로우를 사용했다. 젖은 수채화지에 하늘과 높은 산을 동시에 칠했다. 배경은 씨아닌 블루와 로즈 레이크에 번트 씨에나를 약간 첨가하면 된다. 흰 구름은 화장지를 뭉쳐서 닦아낸다. 화장지가 닿는 곳은 물과 물감이 바로 흡수되기 때문에 표면이 마르게 된다. 가을 나무는 따뜻한 색으로 표현한다. 또한 전경에 따뜻하고도 어두운색을 여러 번 겹쳐 칠함으로써, 색채에서 원근감이 생기도록 만든다.

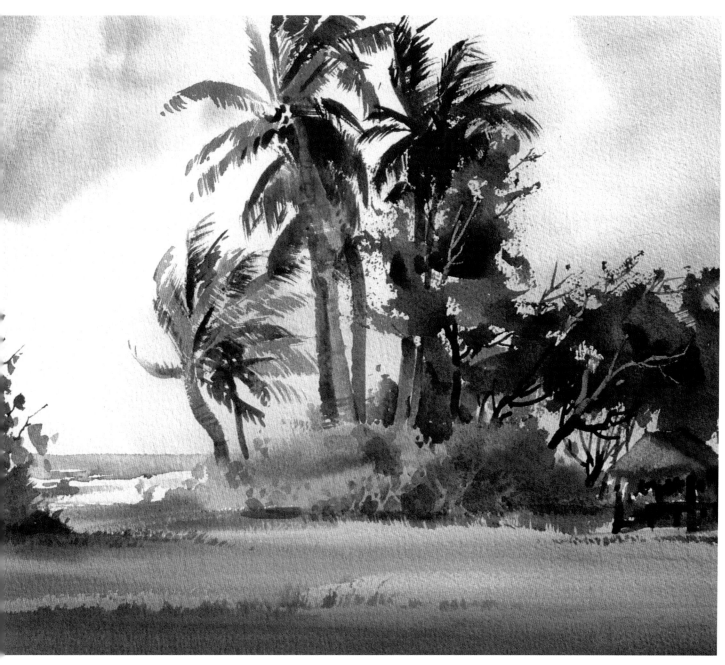

이 하와이 그림에서 가장 중요한 부분은 하늘이다. 산들바람을 표현하기 위해서, 바람에 휩쓸려가는 구름은 칠을 하지 않는 방식으로 표현했다. 구름 둘레의 푸른 하늘은 종이가 젖어 있을 때, 칠함으로써, 가장자리를 부드럽게 표현했다. 이처럼 배경은 밝게 칠하고, 그 앞의 야자수는 잘 드러나도록 채색했다. 가지는 바람에 휘어진다. 강모 사선붓에 진한 농도의 물감을 묻혀서 칠했다. 짙은 초목은 차가운 그늘 색상을 사용해서 드라이브러시 방식으로 채색했다. 마지막으로, 풀은 따뜻한 색으로 햇빛이 비치는 전경을 표현하였다. 시원한 배경을 바탕으로 나무의 역동적인 형상이 잘 표현되었다.

Trade Wind
38cm × 56cm

자작나무

여기서 설명하는 기법은 어두운 배경 앞에 밝은색의 나무가 서 있을 때 적용하면 효과적이다. 배경색은 밝게 긁어낸 나무의 색상에도 영향을 미친다. 여기서는 로즈 레이크 (약한 스테이닝 물감) 위주로 배경을 채색했기 때문에, 긁어낸 후에도 자작나무에 그 색이 연하게 드러난다. 어떤 색이든지 원하는 색이 있다면, 처음에 그 물감으로 배경을 칠해야 한다.

젖은 배경에다 플라스틱 붓대의 경사진 끝 부분을 대고 가능한 한 세게 누르면서, 어린 자작나무와 가지 형태로 긁어낸다. 붓대를 엄지와 검지로 잡고, 손목을 사용해서 누른다.

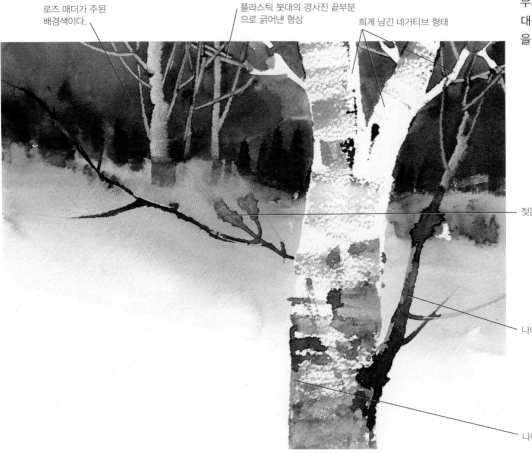

로즈 매더가 주된 배경색이다.

플라스틱 붓대의 경사진 끝부분으로 긁어낸 형상

희게 남긴 네거티브 형태

젖은 종이에 나이프로 그은 선

나이프로 채색

나이프를 이용한 드라이브러시 질감

마른 종이 위에다 배경을 어둡고 진하게 채색하고, 전경의 나무는 네거티브 형태로 남긴다. 골드 오커, 로즈 레이크 그리고 울트라마린 블루 딥을 사용했다. 뒤편 멀리 서 있는 자작나무 줄기는 물감이 마르기 전에 플라스틱 붓대의 끝으로 긁어낸다. 그런 다음 나이프의 가장자리에 물감을 묻혀 드라이브러싱 기법으로 빠르게 끌면서 나무껍질을 그린다. 큰 가지는, 물감이 아래로 흐를 수 있도록 나이프를 세워서 끝부분으로, 나무 밑동에서 시작하여 바깥쪽으로 끌면서 칠한다.

 배경이 아직 젖은 상태에서, 붓대의 경사진 끝을 사용해서 자작나무 형태로 긁어낸다. 붓을 단단하게 잡고 손목으로 최대한 강하게 누른다. 종이가 젖어 있기 때문에 찢지 않도록 아크릴 붓대의 편평한 타원 부분을 45°로 기울여서 잡고 부드럽게 긁어낸다.

 나이프의 가장자리와 바닥을 이용해서, 마른 종이 위를 툭툭 미는 방식으로 벗겨진 껍질 및 표면 질감을 동시에 표현한다. 색상에 변화를 주면서 칠한다. 물감에 물을 적게 탈수록 더 섬세하게 질감을 표현할 수 있다.

밝게 긁어낸 부분에 푸른색이 스테이닝되어 남는다.

바탕이 마른 후에, 따뜻한 색조로 채색한다.

차가운 색으로 칠한 배경이 젖어 있을 때, 따뜻한 색의 물감으로 덧칠한다.

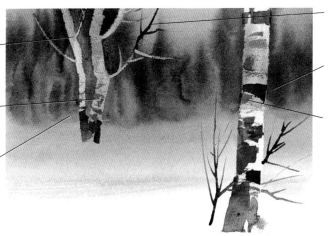

포지티브 형태의 가지는 리거붓을 사용해서 마지막에 그린다.

나무는 희게 그냥 두고, 배경을 먼저 칠한다.

마지막에 드라이브러시로 화려하게 채색한다.

왼쪽 그림과 과정은 비슷하지만, 주가 되는 배경색을 바꿔가면서 채색했다. 여기서 보듯이 자작나무를 긁어내어 표현했는데, 같은 색이지만 훨씬 밝게 표현된다. 긁어내기 전에 오래 기다릴수록 물감이 종이에 착색되는 시간이 늘어나므로, 색상대비는 줄어든다.

붓대를 사용해서 아래쪽 배경의 짙은 물감을 밀어 올렸다.

붓대 뒤쪽으로 가지 모양으로 긁어낸다.

주가 차가운 색상이므로 따뜻하게 악센트를 주었다.

그림의 위쪽 1/3은 흰색으로 남겼다. 물감을 긁으면 붓대는 마치 작은 불도저처럼 물감을 앞쪽으로 민다. 배경이 어두운색일 때는 물감이 그냥 섞이지만, 여기서처럼 흰 부분이 젖어 있을 때는 종이에 착색된다. 가장자리에 이런 자유롭고 느슨한 악센트를 주면, 그림이 별 재미없는 비네트(vignette; 역자주: 그림의 가장자리를 별도의 테두리 없이 희게 두는 기법) 디자인이 되는 것을 막아준다.

가지는 종이가 촉촉할 때 붓대로 긁어 그린다.

소나무 가지

　소나무줄기 가까이는 가지의 굽은 부분이 별로 없다. 솔잎은 가지가 받쳐 들고 있는 형태이다. 솔잎의 끝부분은 진한 물감으로 드라이브러시 기법으로 붓을 위로 들어 올리면서 바늘처럼 뾰족하게 표현한다. 과감하고 빠르게 붓질하며, 바늘잎을 하나씩 낱개로 그리지 않는다.

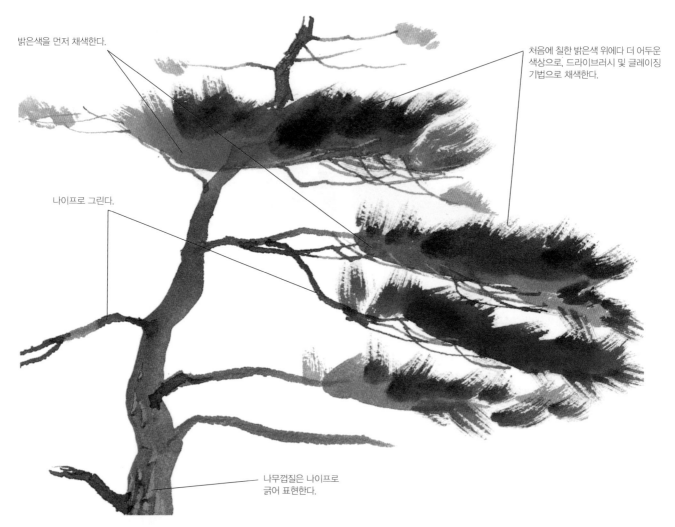

밝은색을 먼저 채색한다.

처음에 칠한 밝은색 위에다 더 어두운 색상으로, 드라이브러시 및 글레이징 기법으로 채색한다.

나이프로 그린다.

나무껍질은 나이프로 긁어 표현한다.

　가지는 나이프로 그리며, 물감은 걸쭉한 농도를 사용한다. 솔잎은 드라이브러시 기법으로 칠하며, 50mm 강모 사선붓에 어두운 색상의 물감을 묻혀서 사용한다. 여기서는 골드 오커, 마젠타, 페일로 그린 그리고 울트라마린 블루 딥을 사용했다.

흰 나무 표현

흰색의 나무를 확실하게 표현하기 위해서 손톱깎이를 사용했다. 손톱깎이의 손잡이는 단단하고 매끈하기 때문에 젖은 종이도 잘 찢어지지 않는다. 무른 도구를 사용하면 세게 눌러야 하기 때문에 종이가 찢어질 수 있어서 피하는 것이 좋다. 어두운 배경에 가늘고 밝은 선을 그릴 때는 이 방법이 좋다. 예를 들면, 서리 내린 잡초나 자작나무, 사시나무, 플라타너스의 가지 그리고 노인의 수염 등을 표현하는 데 좋다. 기법을 소재별로 분리해서 생각하지 말고, 그림과 통합해서 생각한다.

밝은 색상의 나무는 어두운 배경이 아직 축축할 때, 손톱깎이의 손잡이로 긁어내서 표현한 것이다. 손톱깎이를 엄지와 검지 사이에 잡고 손목을 사용해서 가능한 한 세게 누른다. 배경이 너무 말라버리기 전에, 빠른 속도로 가는 선으로 긁어서 표현한다.

작은 주머니칼의 날 옆 부분을 사용해도 같은 결과를 얻을 수 있다. 검지로 세게 눌러서 밝게 긁어낸다.

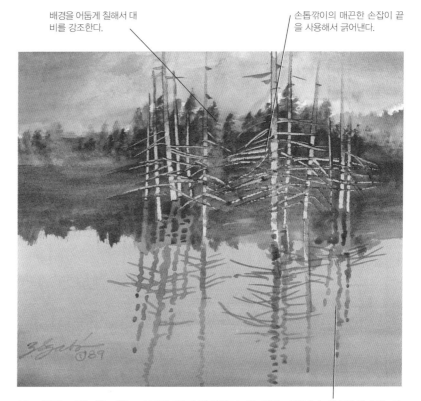

배경을 어둡게 칠해서 대비를 강조한다.

손톱깎이의 매끈한 손잡이 끝을 사용해서 긁어낸다.

반사된 이미지는 글레이징으로 그린다.

이 그림을 그릴 때는 하늘과 물을 먼저 채색한다. 여기서는 씨아닌 블루, 골드 오커 그리고 로즈 레이크를 사용했다. 같은 물감으로 크림같이 진한 농도의 물감을 준비한 다음, 50mm 강모 사선붓으로 뒤쪽 해안에 있는 따뜻한 색상의 나무 및 물에 반사된 이미지를 빠르게 채색한다. 채색한 부분이 아직 상당히 젖어 있는 상태에서 손톱깎이의 손잡이로 세게 눌러서 나무 및 가지를 긁어 그린다. 이후 종이가 완전히 마른 후에 리거붓으로 물결에 반사된 이미지를 그린다.

잡초

색상이 다채로운 잡초 덤불을 그릴 때는 중간색으로 배경을 먼저 칠한다. 처음에 그린 잡초 덤불의 실루엣은, 아래쪽의 마른 흰 종이에서 시작해서 위쪽의 촉촉한 바탕칠에 이르도록 한 번에 그린 것이다. 마른 종이에서는 선의 경계가 선명하고, 젖은 부분에서는 퍼진다. 그러나 진한 농도의 물감으로 빠르게 그리면 별 차이 없다. 바탕칠에서 주조색을 다양하게 선택하면, 잡초 형태로 긁어낸 후의 색상도 다채로워진다. 즉, 어떤 색이든지 바탕칠에서 주가 되는 색이 잡초에도 그대로 드러난다.

밝은 형태는 손톱깎이의 손잡이로 긁어낸 것이다.

바탕칠에서 주가 되는 어두운 색상이 긁어낸 후에 그대로 드러난다.

바탕의 중간색이 마르기 전에 어두운 색을 덧칠하면 색이 부드럽게 퍼진다.

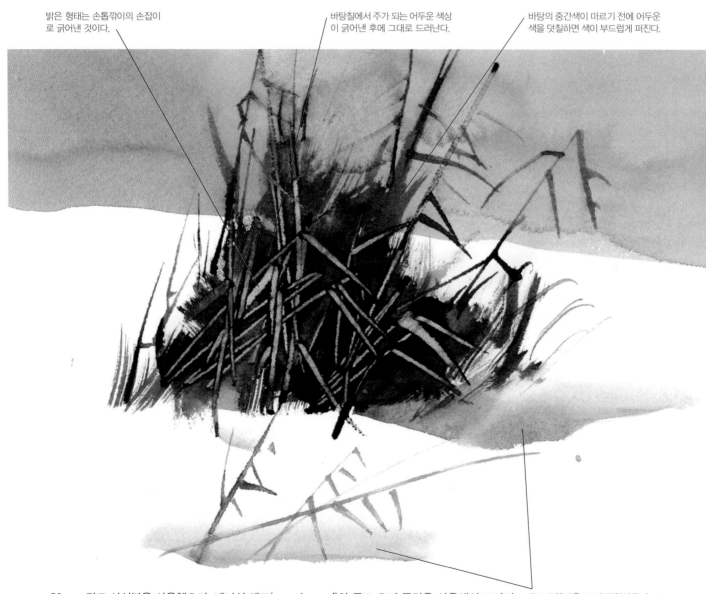

50mm 강모 사선붓을 사용했으며, 베니션 레드(venetian red)와 골드 오커 물감을 사용해서 드라이 브러시 기법으로, 마른 면(흰색)과 촉촉한 면(회색)을 이어서 그린다. 베니션 레드에는 울르라마린 블루 딥을 섞어서 중간색을 만든 후 채색했다. 채색 후 바로, 손톱깎이의 손잡이로 긁어내어 잡초를 밝게 표현했다. 눈(snow)은 부드러운 20mm 평붓으로 채색한 다음, 물기가 별로 없는 25mm 강모 사선붓을 사용해서 위쪽 경계를 부드럽게 처리했다.

로스트앤파운드 기법(역자주: lost-and-found; 부위별로 경계를 뚜렷하게 그리거나 흐릿하게 없애는 기법)으로 채색한다.

고요하지만 우툴두툴한 뒤쪽 해안은 전경에 있는 잡초 및 짙은 가지와 큰 대비를 이룬다. 하늘과 해안의 언덕 그리고 해안의 바위를 먼저 그린다. 그런 다음 중간 톤의 바다는 글레이징 기법으로 마른 종이 위에 채색한다. 수평 방향으로 칠하는데, 해안가 바위 쪽으로 가면서 붓을 위로 조금씩 들어올린다. 드라이브러시로 채색한 부분은 빛이 하얗게 일렁인다. 아래쪽 밝은 부분에 있는 잡초는 화려하게 채색하는데, 잡초가 어두운 배경 앞에 놓일 때는 붓으로 물을 묻혀 배경을 닦아냈다. 잡초의 잎은 짙은 색을 사용해서 글레이징 기법으로 그리며, 나무와 가지는 짙은 색을 사용해서 마지막에 그린다.

Scottish Autumn
34cm×44cm

꽃이 핀 나무

간단한 웨트인웨트 기법을 설명한다. 종이에 물을 묻힌 후, 배경을 어둡게 칠하는데, 주 대상(여기서는 꽃이 핀 나무)은 부드러운 윤곽을 지닌 네거티브 형태로 남긴다. 여기서 나무, 혹은 유사한 다른 경우도 마찬가지지만, 어두운 주변 배경을 칠할 때는 안쪽의 네거티브 형태는 완전히 희게 그냥 두어야 한다. 종이에 있는 물기보다 붓에 묻은 물기가 더 적어야 한다. 배경이 지저분하지 않고 하얘야 연보랏빛 꽃이 제대로 표현된다.

개별 색상으로 웨트인웨트 기법 적용

어둡고 축축한 배경에 둘러싸여 있는 네거티브 형태

리거붓으로 그린 선

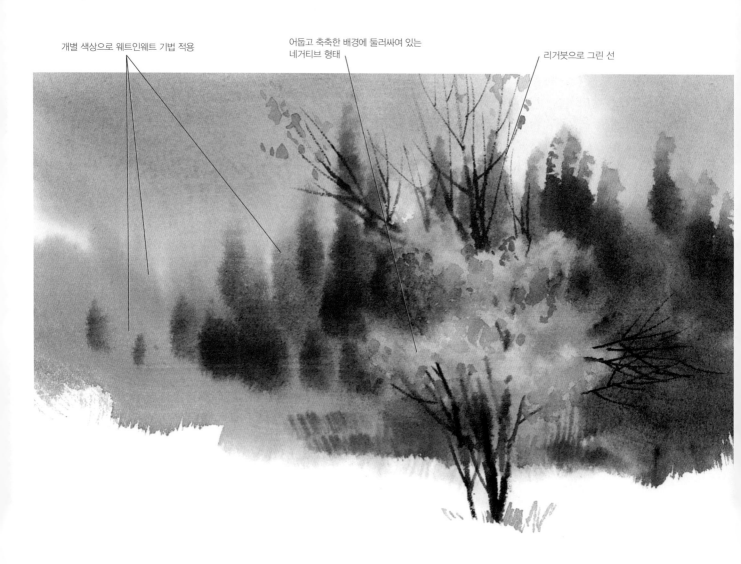

종이가 아직 젖어 있을 때, 꽃이 핀 나무 주변 윤곽을 채색한다. 하늘은 씨아닌 블루와 페일로 그린을 사용했다. 왼쪽의 회색은 로즈 레이크와 감보지 옐로우를 약간 섞은 것이다. 종이에서 물기로 인한 광택이 사라질 즈음, 약간의 물방울과 로즈 레이크 물감을 꽃을 그리기 위해서 남겨둔 불규칙한 흰 여백에 떨어뜨리는데, 5호 리거붓을 사용했다. 꽃 주위는 아주 어둡게 채색함으로써 강한 대비가 생기게 했다.

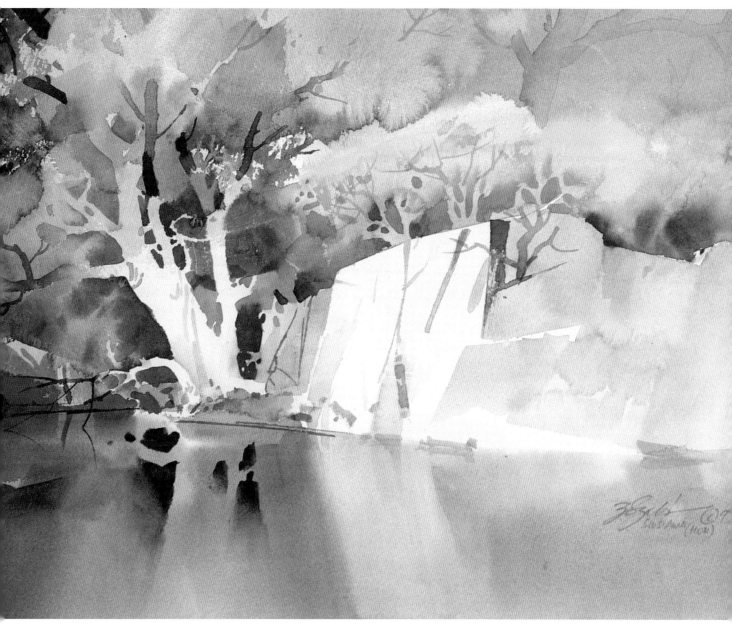

이 그림에서는, 진하고 어두운색을 띠는 다채로운 형태가, 주가 되는 강력한 흰색 주위를 둘러싸면서 시선을 강하게 끈다. 먼저 마른 종이에다, 흰색으로 연결해서 표현한 바위와 큰 나무 주위를 조심스레 채색하였다. 화려한 색을 사용해서 나뭇잎과 배경을 글레이징으로 채색하였는데, 일부는 백런(back run)도 약간 일어나도록 둠으로써 나뭇잎 더미를 표현하였다. 흰색 주변으로 어두운 부분을 점차적으로 도입함으로써 흰 빛을 강조하였다. 형태를 전부 그린 후에는, 물 그리고 그에 반사되는 이미지를 중간 밝기로 채색하는데, 일부 대비가 필요한 곳에는 어두운 색상으로 악센트를 줬다.

Happy Glow
38cm × 51cm
Willa McNeill 소장

뾰족한 화강암 바위

나이프를 사용해서 표현할 수 있는 예를 또 하나 소개한다. 나이프의 손잡이를 단단하게 잡고 손목을 이용해서 압력을 세게 가한다. 절대 손가락으로 날 부분을 잡지 않는다. 그 부분은 물감을 긁어낼 수 있을 정도로 단단하지 않으므로 가장 단단한 날의 뒤쪽 넓은 부분을 이용한다.

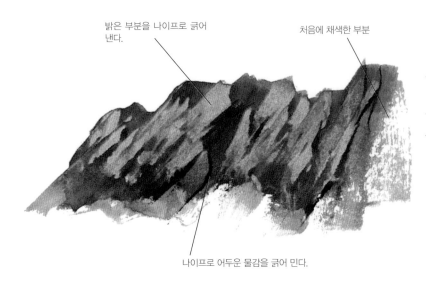

밝은 부분을 나이프로 긁어낸다.

처음에 채색한 부분

나이프로 어두운 물감을 긁어 민다.

먼저 진한 농도의 물감으로 바위를 실루엣으로 표현한다. 저자는 부드러운 20mm 평붓을 사용했다. 나이프의 가장자리를 세게 누르면서 아래 방향으로 밀면, 밝고 편평한 형태가 생기고, 아울러 물감이 진하게 모이면서 바위 틈새처럼 보인다. 처음에 채색할 때 주가 되었던 색상이 긁어낸 후에도 주된 색상으로 드러난다.

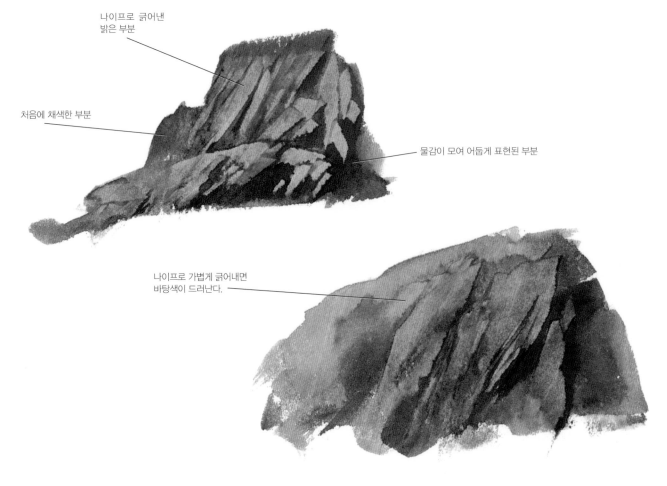

나이프로 긁어낸 밝은 부분

처음에 채색한 부분

물감이 모여 어둡게 표현된 부분

나이프로 가볍게 긁어내면 바탕색이 드러난다.

둥근 바위

둥근 바위도 뾰족한 바위랑 그리는 방식은 비슷하지만, 나이프를 움직이는 방향이 다르다. 크림같이 걸쭉한 진한 농도의 물감을 이용하는 것이 좋다. 나이프의 아래쪽을 잡고 끝이 아래를 향하도록 둔다. 손잡이 쪽을 세게 누른 다음, 나이프의 끝 방향으로 천천히 들어 올리면서 물감을 들어낸다. 이렇게 기울이면 가장 밝은 부분에서 가장 어두운 부분까지 변화되는 질감을 표현할 수 있다. 물감의 농도가 너무 연하면, 묽은 안료가 나이프가 지나간 자리에 다시 밀려든다.

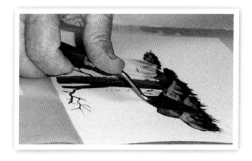

나이프의 뒤쪽으로 바위의 밝은 부분을 표현할 때, 어두운 배경 칠은 물감의 농도가 끈적끈적한 정도가 되어야 한다. 손가락으로 나이프 손잡이를 잡고 엄지로 압력을 가한다. 손가락으로 날 부분을 눌러서 압력을 가하지 않는다. 손목 힘을 엄지를 통해서 손잡이로 전달해야 좋은 결과를 얻을 수 있다.

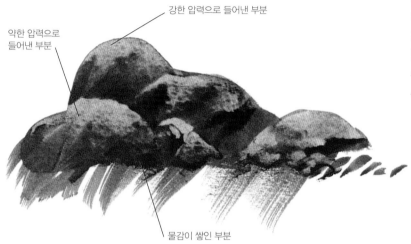

약한 압력으로 들어낸 부분

강한 압력으로 들어낸 부분

물감이 쌓인 부분

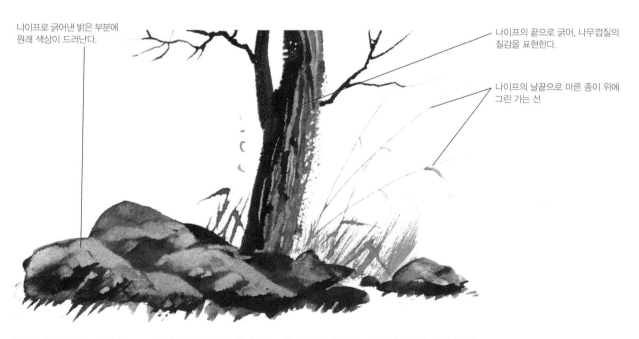

나이프로 긁어낸 밝은 부분에 원래 색상이 드러난다.

나이프의 끝으로 긁어, 나무껍질의 질감을 표현한다.

나이프의 날끝으로 마른 종이 위에 그린 가는 선

둥근 바위는 부드러운 20mm 평붓으로 채색한 후, 나이프의 손잡이 쪽을 이용해서 질감을 표현한다. 자연스러운 형태와 색상이 되도록 보색을 사용해서 표현했으며, 물감은 울트라마린 블루 딥, 로즈 레이크, 골드 오커, 번트 씨에나 그리고 세피아를 사용했다. 젖은 물감을 긁어내는 대신, 붓모의 위쪽 단단한 부분으로 눌러 닦아낸다.

밀려오는 파도

파도는 계속 움직이기 때문에 정확한 형태를 파악하는 것이 어렵다. 파도가 밀려올 때 위쪽 가장자리는 날카롭고 곧다. 반면에 아래쪽 가장자리는 부서지고, 좀 더 곡선 형태다. 이런 레이스 모양은 부드러운 붓의 편평한 면을 사용해서 드라이브러시 기법으로 채색하는 것이 제일 낫다. 이때 아주 살짝 누른다. 아래쪽 가장자리의 모양은 자유롭게 표현한다. 붓에 닿고 안 닿는 부분이 자연스럽게 생기도록 느슨하게 채색한다.

위쪽 가장자리는 선명하고 살짝 휘어진 형태다.

드라이브러시 기법으로 그린 아래쪽 가장자리는 레이스 모양이다.

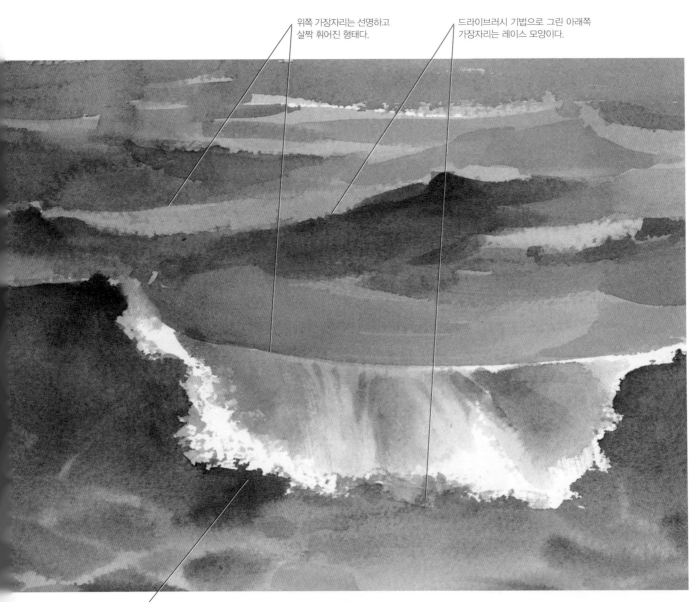

하얀 물거품 옆이 제일 어둡다.

파도는 원통형의 물결로 생각하고 채색한다. 진한 물감을 사용해서 빠른 붓질로 글레이징 기법을 적용하며, 일부 파도 머리 부분은 희게 남긴다. 아래쪽 젖은 부분의 레이스 형태 그리고 윗부분 흰 가장자리 부분을 어두운 물감을 사용해서 빠른 붓질로 채색한다. 여기서는 씨아닌 블루, 골드 오커, 코발트 그린, 반다이크 브라운을 사용했다.

물웅덩이 반사

　물웅덩이의 모양은 원근법을 적용해서 그린다. 많이 저지르는 실수 중 하나는, 물웅덩이는 둥글다는 인식이 있기 때문에, 실제 보이는 것만큼 납작하게 그리지 않는다는 것이다. 물웅덩이는 납작하거나 타원형을 띠며, 원형인 경우는 없다. 물웅덩이는 강한 대조를 이루도록 채색해야 디자인 면에서 제일 낫다. 둘레 지면과 같은 밝기로 표현하면, 물웅덩이가 뚜렷이 드러나지 않기 때문에 차라리 없는 게 낫다.

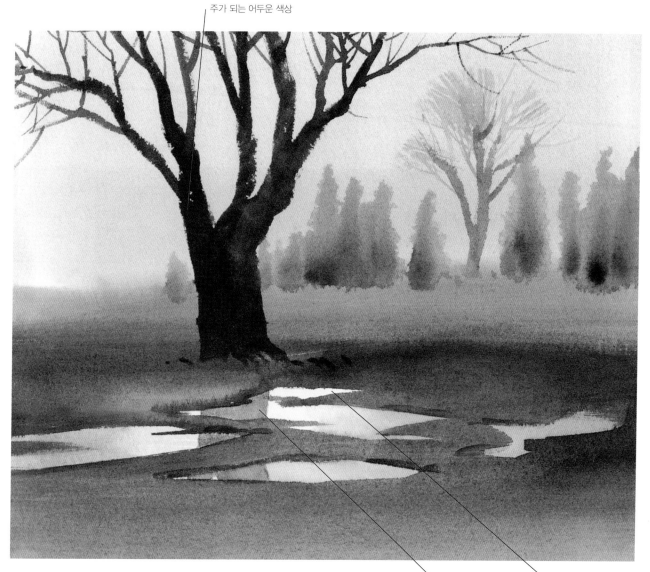

주가 되는 어두운 색상

자체의 색(진흙의 색)과 가장 깊은 부분의 밝기에 영향을 받아 반사 이미지가 결정된다.

네거티브 형태로 희게 남긴 부분

　물웅덩이는 작은 반사면이다. 나무가 물에 반사되면 색상과 명도는 자체의 색과 합해져서 표현된다. 여기서 자체의 색은 물웅덩이 바닥 진흙의 색인 밝은 회색이 되는데, 이것이 나무둥치나 흙보다 더 밝다. 따라서 나무의 반사 이미지가 나무보다 더 밝다. 물감은 울트라마린 블루 딥, 로즈 레이크, 페일로 그린, 골드 오커를 사용했다. 반사면은 물웅덩이 가장자리에서 바로 끝난다는 점에 주의한다.

눈 위의 그림자

여기서 설명하는 기법은 사용하는 수채화지 그리고 물감의 색상 및 제품에 매우 민감하게 반응한다. 표면 처리가 잘 된 수채화지와 전문가용 넌스테이닝 물감을 사용해야 좋은 결과를 얻을 수 있다. 넌스테이닝 물감의 정의에 대해서는 1장의 설명을 참고한다.

그림자는 작은 강모붓에 깨끗한 물을 묻힌 다음 햇빛이 비치는 부분의 물감을 닦아낸다. 흐릿한 가장자리를 원하면, 짧은 시간 동안 붓질을 빠르게 한 후, 떨어져 나오는 안료를 바로 닦아낸다.

처음에 칠한 그림자 색 닦아내기로 표현한 형태

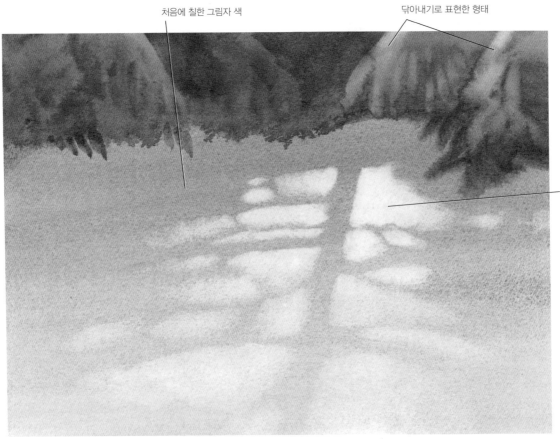

넌스테이닝 물감을 닦아내어 표현한 빛

눈의 표면은 전부 그림자처럼 칠하는데, 마른 종이에 맹가니즈 블루에 코발트 바이올렛을 약간만 섞어서 칠한다. 물감이 완전히 마른 후에 햇빛 부분을 제거함으로써 그림자를 네거티브 형태로 표현한다. 작은 유화붓에 물을 흠뻑 적셔 표면에서 물감을 녹여낸 다음 마른 화장지로 닦아낸다. 이것이 닦아내기(wet-and-blot) 기법이다. 군데군데 남겨진 흰 여백이 햇빛이 되고, 바탕칠을 그대로 둔 부분이 그림자가 된다.

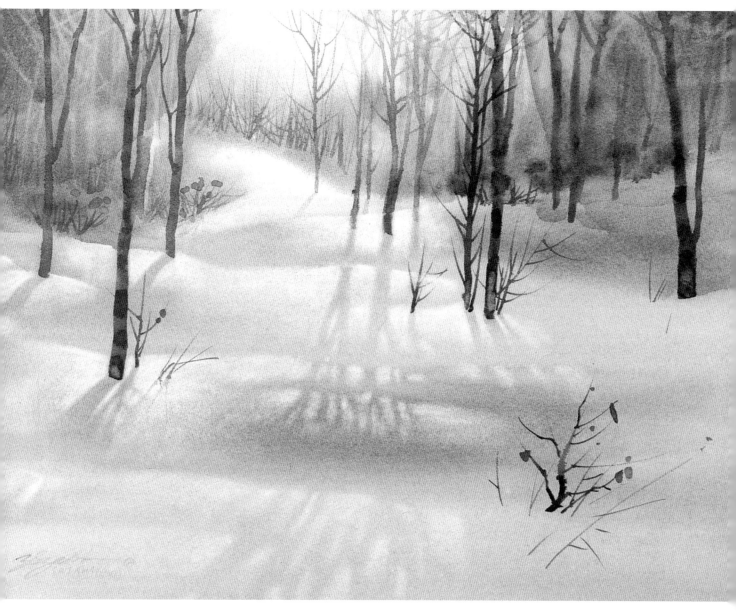

눈에서 햇빛을 닦아낼 때는 작은 지우개붓(scrubber)에 깨끗한 물을 묻혀 안료를 문질러 닦아내며, 매번 구역을 나눠서 조금씩 작업한다. 작업은 언덕 위에 햇살이 제일 센 부분부터 시작한다. 눈은 건드리지 말고 햇빛 조각들만 조심스레 닦아낸다. 나무에 아주 가까운 그림자의 가장자리는 뚜렷하고, 전경 쪽으로 드리워진 그림자의 가장자리는 흐릿하고 대비도 약하다. 해가 있는 가상의 위치로 다가갈수록 나무 그림자의 폭이 좁아진다는 것에 유의한다.

Stoic Shadows
35cm × 46cm
Noblesse 중목 수채화지
Willa McNeil 소장

눈 위에 비친 햇살

앞에서 설명한 '눈 위의 그림자'는 역광이었는데, 여기서는 정면에서 오는 강한 햇빛이 므로 그림자가 멀어지는 방향이다. 어두운 배경은 어두운 바탕칠 위에 밝은 색상의 물감을 겹쳐서 채색했다. 처음에 칠한 짙은 중간색이 아직 젖어 있을 때 칠해야 한다. 색이 젖어 있을 때 밝은 색상의 물감을 겹치면 어두운색이 쉽게 대체되지만, 시간이 너무 지난 후에 칠하면 결과를 예측하기 어렵다. 물감을 겹쳐 칠하는 연습을 미리 해본다. 전경에서는 차가운 그림자와 몇몇 풀을 제외하곤 흰 여백을 그대로 둔다.

어두운 부분을 드라이브러시 기법을 채색하는 데 25mm 강모 사선붓을 사용했다. 붓에는 매우 어두운 물감을 묻히며 물은 아주 조금 사용했다. 이상적인 결과를 얻기 위해서는 붓을 너무 세게 누르지 않아야 한다. 덩어리가 생기기 때문이다. 종이 표면을 건드리지 않고 스치듯이 그리면 자유로운 레이스 모양의 결과를 얻는다.

밝은 색상의 나무를 긁어낼 때는 아크릴 붓대의 둥근 부분을 사용한다. 진한 농도의 물감을 사용하며, 칠한 후 바로 긁어낸다. 붓대는 엄지와 검지로 단단히 잡고 손목으로 압력을 가한다.

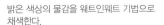

밝은 색상의 물감을 웨트인웨트 기법으로 채색한다.

배경이 젖어 있을 때 긁어낸다.

차가운 색의 그림자

흰 여백으로 남긴 부분

배경을 어둡게 채색하고 큰 나무를 네거티브 형태로 그림으로써 강한 햇빛을 표현했다. 카드뮴 레드 오렌지, 로즈 레이크, 씨아닌 블루, 페일로 그린을 사용해서, 변화를 주면서 채색했다. 어두운 칠이 아직 젖은 상태일 때 아크릴 붓대의 경사진 끝부분을 사용해서 작은 나무를 긁어 그렸다. 초기 채색이 완전히 마른 후에 나무줄기에 비친 그림자 그리고 작은 잡초 및 그 그림자를 그려 넣었다.

따스한 햇살이 비치는 눈

차가운 물체의 표면을 따뜻한 빛으로 채색하는 것은 재미있는 시도다. 기법 중의 하나는, 차가운 색으로 먼저 바탕칠을 하고, 다시 대부분을 닦아낸 후, 따뜻한 색으로 글레이징하는 것이다. 차가운 형상을 닦아내고 따뜻한 색으로 글레이징하는 것은 사실 손상이 생긴 표면에 작업하는 것이다. 표면을 완전히 건조시킨 후에, 크고 부드러운 붓으로 빠르게 칠한다. 붓질을 여러 번 반복하면 얼룩이 생긴다.

맹거니즈 블루를 주조색으로 삼아 그림자를 칠한 후, 감보지 옐로우로 글레이징함으로써 하늘색이 반사되도록 만들었다.

따뜻한 색상의 하늘

닦아낸 후에 남은 색이 그림자 색이 된다.

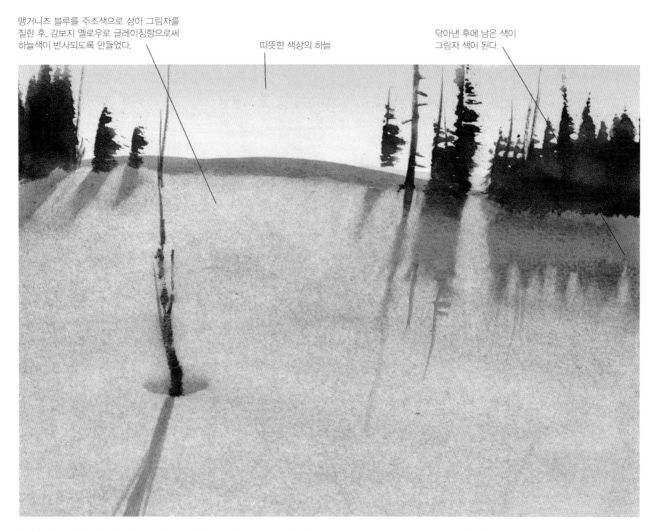

황금색 하늘은 감보지 옐로우와 로즈 레이크를 혼합해서 부드러운 50mm 사선붓으로 채색했다. 눈이 쌓인 언덕은 전부 그림자와 같은 푸른색으로 칠한 후 건조시킨다. 그림자는 터콰이즈 블루에다 로즈 레이크를 약간 섞는다. 이 부분이 마르는 동안, 어두운 상록수는 로즈 레이크와 터콰이즈 블루에다가 페일로 그린을 약간 혼합해서 진한 농도의 물감을 만든 다음, 50mm 강모 사선붓을 사용해서 채색한다. 그런 다음, 그림자 부분을 제외한 앞쪽의 넓은 면을 닦아낸다. 닦아낸 후의 색상은 따스한 빛을 표현하기에는 너무 푸른 기가 많이 돌기 때문에, 햇빛이 비치는 부분(그림자도 포함해서)은 감보지 옐로우를 글레이징 기법으로 옅게 채색해서 따뜻하게 표현했다.

눈이 내리는 풍경

 수채화에서 눈 내리는 풍경을 표현할 때 사용하는 방법이 몇 가지 있다. 소금을 뿌리는 기법도 가끔 사용하면 괜찮은 기법이다. 한 가지 주의해야 할 점은 타이밍이다. 바탕칠에서 반사광이 없어질 즈음에 뿌린다. 작업이 가능한 시간은 약 30초다. 소금을 너무 일찍 뿌리면 소금이 녹아서 추해진다. 너무 늦게 뿌리면 별 효과가 없다. 효과가 나타날 때까지는 15초 정도의 시간이 필요하다. 조급한 마음에 소금을 추가로 뿌리지 않도록 한다. 소금을 많이 뿌리면 좋을 것처럼 생각되지만 결과는 별로 좋지 않다. 다시 말하지만 이 방법은 너무 자주 쓰지 말고 꼭 필요한 경우에만 적용한다.

타이밍을 잘 맞춰 소금을 뿌리면
이처럼 눈송이를 표현할 수 있다.

표면이 거의 말랐을 때, 어두운
형태를 그린다.

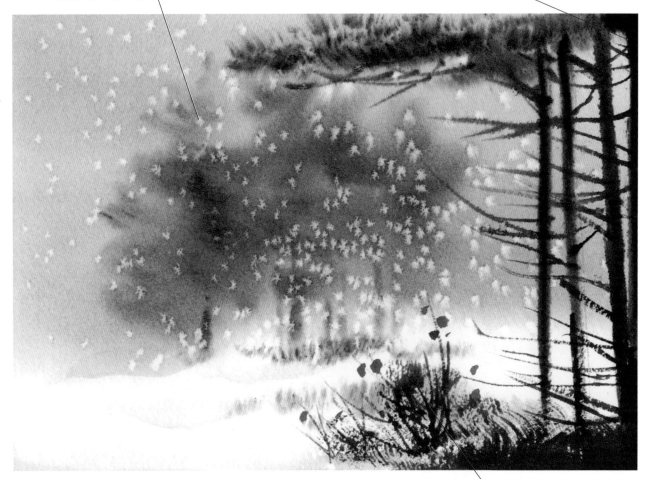

분위기 있는 배경은 번트 씨에나, 골드 오커 그리고 울트라마린 블루 딥을 사용해서 채색한다. 바탕에 물을 먼저 칠한 다음, 진한 농도의 물감을 25mm 강모 사선붓으로 칠한다. 물감에 페일로 그린을 약간 추가한 다음 소나무를 그린다. 물감에서 반사광이 없어질 즈음 소금을 뿌린다. 소금을 많이 뿌리면 눈보라가 치는 듯한 느낌이 들므로, 알갱이로 몇 개만 뿌린다.

종이가 완전히 마른 후에 드라이브러시
기법으로 그린다.

폭설로 뒤덮인 나무

아래는 작은 스케치인데, 두 부분을 잘 보기 바란다. (1) 명도 기준으로 전체적으로 밝게 칠하기도 했지만, 또한 깔끔하다. 채색이 자연스러워야 부드러운 투명감이 느껴진다. (2) 하늘에 물방울을 떨어뜨렸는데 바탕칠에서 반사광이 사라질 즈음에 떨어뜨린다. 타이밍을 초 단위로 맞출 수는 없으므로 매번 결과는 약간씩 다르다. 완벽한 결과보다는 재미있는 효과를 기대하는 것이 낫다.

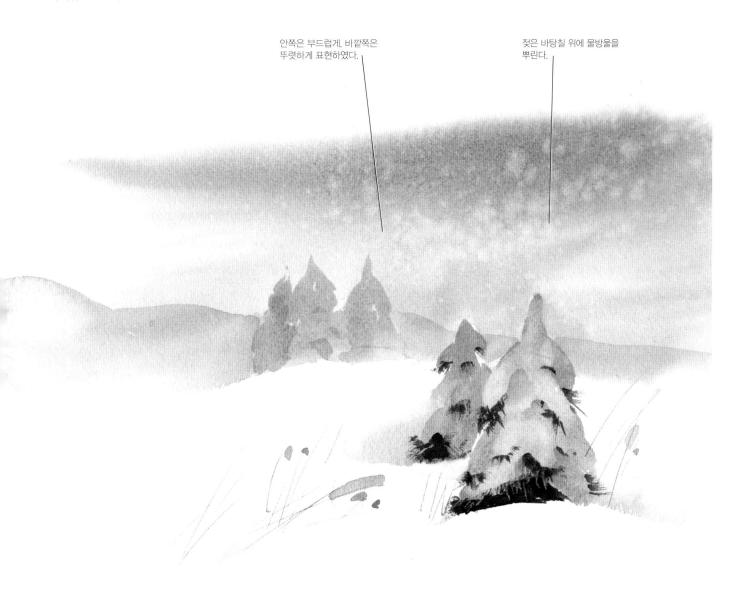

안쪽은 부드럽게, 바깥쪽은 뚜렷하게 표현하였다.

젖은 바탕칠 위에 물방울을 뿌린다.

하늘을 채색할 때 사용한 물감은 번트 씨에나, 씨아닌 블루 그리고 울트라마린 블루 딥이다. 젖은 종이 위에 먼저 번트 씨에나와 울트라마린 블루 딥으로 바탕칠을 한다. 강모 사선붓으로 말라가는 바탕칠 위에 물을 몇 방울 뿌리면 눈송이 같은 느낌을 만들 수 있다. 그런 다음 눈 덮인 나무의 실루엣을 그린다. 칠이 마른 후에, 어두운 물감을 사용해서 드라이브러시 기법으로 노출된 가지를 그린다. 언덕 및 나무 위에 얹힌 눈의 음영을 표현할 때는 로스트앤파운드(lost and found edge) 기법을 적용한다.

눈에 묻힌 어린 전나무

아래 작은 그림에서 가장 중요한 요소는 사실 가장 미묘한 부분이기도 하다. 눈의 그림자를 로스트앤파운드(lost-and-found edge) 기법으로 그리는 것이다. 가장자리가 뚜렷할수록 더 선명하게 보인다. 무엇을 그리든지 그리다보면 가장자리의 한쪽은 뚜렷하게 그리고 반대쪽은 흐릿하게 처리해야 하는 경우가 생긴다. 인물, 군상, 경치, 추상 수채화(abstract watercolor) 등 어떤 그림이든지 이 기법을 적용할 수 있다.

눈을 뚫고 나온 어린 전나무 가지는 종이에 물을 적신 다음 바로 그린다. 물을 아주 조금 사용한 진한 농도의 물감을 3호 리거붓에 묻혀 그린다. 진한 물감이 젖어 있는 종이에 닿는 순간 약간 번지면서 전나무의 잔가지처럼 보인다. 물의 양을 정확히 맞추는 것과 섬세한 붓질이 중요하다.

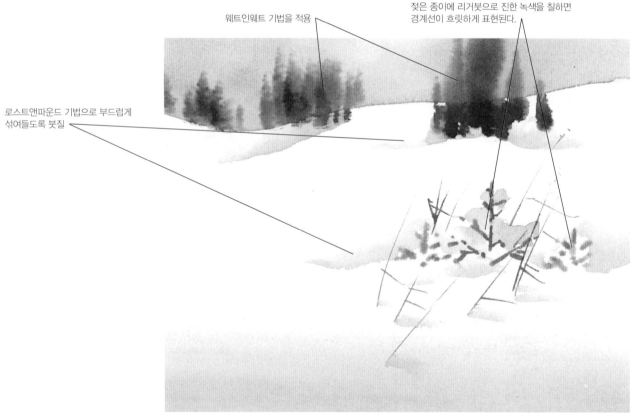

젖은 종이에 리거붓으로 진한 녹색을 칠하면 경계선이 흐릿하게 표현된다.

웨트인웨트 기법을 적용

로스트앤파운드 기법으로 부드럽게 섞여들도록 붓질

젖은 종이에 진한 농도의 물감 및 3호 리거붓을 사용해서 전나무의 잔가지를 표현한다. 젖은 면에 그리면 경계선이 약간 부드러워진다. 눈의 음영은 로스트앤파운드 기법으로 표현한다. 어린 전나무는 페일로 그린과 골드 오커를 사용했고, 눈은 번트 씨에나에다 마젠타를 약간 섞어서 사용했다. 가는 잡초는 나이프의 가장자리를 사용해서 표현한다. 배경에 있는 희미한 나무와 하늘은 같은 색을 사용해서 채색했다.

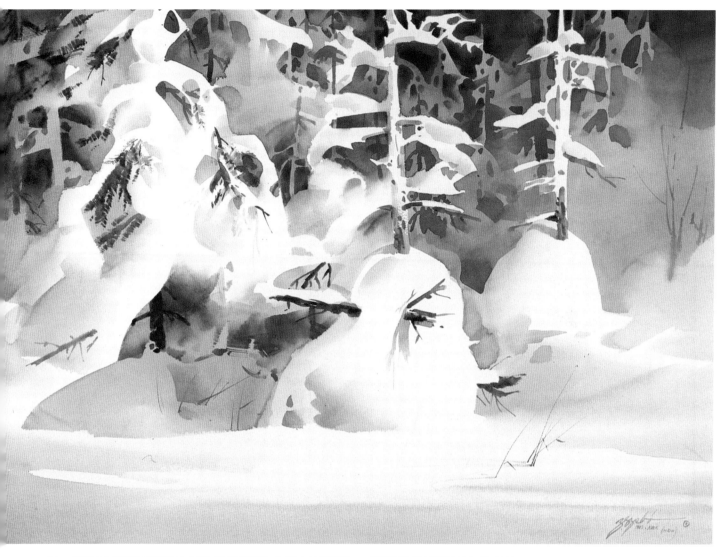

Winter Friends
38cm × 56cm
Tom Malone and Susan Pfahl 소장

이 그림은 글레이징 기법으로 여러 겹 채색했으며, 로스트앤파운드 기법을 많이 적용해서 눈을 묘사하였다. 중간 명도의 물감으로, 글레이징 기법을 이용해서, 눈 둘레를 채색하는 것부터 시작한다. 그림의 오른쪽 위 가장자리에서 남아 있는 색을 볼 수 있다. 마르는 동안 그 다음 단계의 어두운색을 채색하는데, 처음 채색한 부분이 나무의 그림자가 되도록 실루엣을 만들어준다. 위쪽의 가장 어둡게 글레이징한 부분과 나뭇가지의 어두운 악센트는 맨 나중에 채색한다.

눈이 쌓인 부분은, 그림자 색으로 채색한 다음, 햇살이 비치는 방향으로 옅어지면서 사라지게 만든다. 여기서 보듯이 로스트앤파운드 기법을 적용하면 부드럽고도 깊은 끌림이 눈에 생긴다. 그림은 전체적으로 푸른 색조지만, 나무줄기 아랫부분의 붉은색이 이를 보완하고 있다.

짙은 안개

안개는 약간 신비한 분위기를 만든다. 아주 가까이 있는 물체는 색도 있고 선명하게 보이지만, 멀어질수록 형체가 흐려진다. 안개 뒤편의 형태는 페인즈 그레이(Payne's Gray)나 세피아 같은 스테이닝 물감으로 먼저 그린다. 이때 물감이 스테인되지 않으면, 그 위에 안개를 글레이징으로 채색할 때 아무리 조심스레 칠해도, 먼저 칠해놓은 색이 없어진다. 안개를 채색할 때는 물감을 아끼지 말아야 한다. 물감은 커피크림 정도의 농도는 되어야 하며, 당연히 액체 상태다. 짙은 안개는 더 진한 농도의 물감을 사용한다. 옅은 안개는 물감의 농도를 묽게 해서, 같은 방식으로 작업한다. 물감이 마르면서 산뜻하게 밝아진다.

닦아내기로 해를 표현한다. 연한 회색으로 칠한다. 진한 회색으로 칠한다.

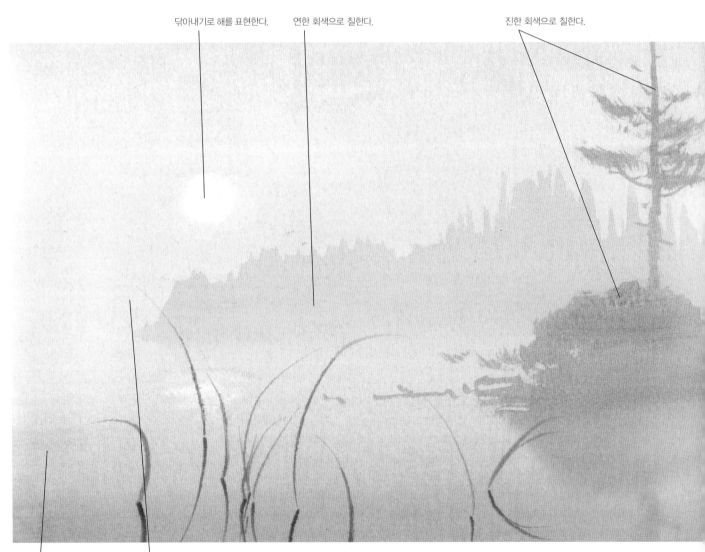

티타늄 화이트와 골드 오커로 글레이징한다.

티타늄 화이트와 코발트 블루로 글레이징한다.

그림과 같은 안개 낀 분위기를 표현하는 방법은 다음과 같다. 먼저 마른 종이 위에 반다이크 브라운과 페인즈 그레이를 사용해서 원경의 나무 및 어두운 나무 실루엣을 그린다. 이것이 마른 후에 코발트 블루, 티타늄 화이트, 골드 오커를 사용해서 반사된 이미지를 채색하는데, 저자는 부드러운 64mm 사선붓을 사용했다. 마지막으로 전경의 어두운 풀은 골드 오커와 씨아닌 블루를 사용해서 그린다.

마른 바탕색이 불투명인 경우에, 그 위에 어두운색을 칠할 때(아래 그림에서 전경 부분)는 빠르게 채색해야 밝은색이 닦이지 않는다. 반복적으로 붓질을 하면 색이 옅어진다. 색이 충분히 어둡게 나오지 않아서 다시 색칠해야 한다면, 완전히 말린 후에 겹쳐서 진하게 칠한다.

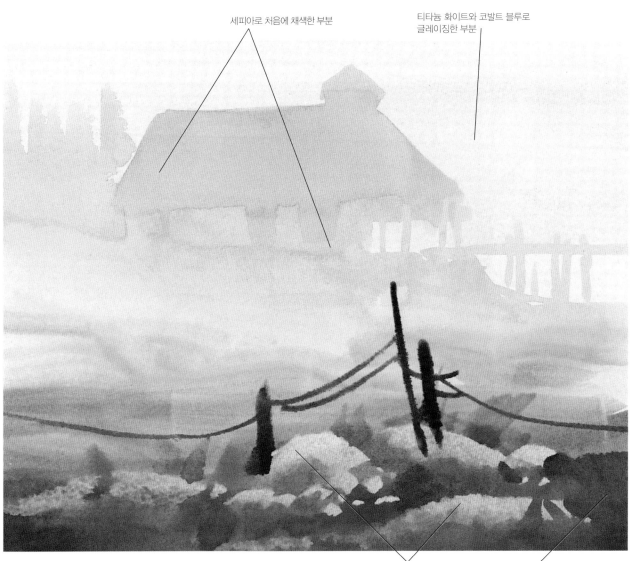

세피아로 처음에 채색한 부분

티타늄 화이트와 코발트 블루로
글레이징한 부분

나이프로 밝게
긁어낸 부분

따뜻한 색상으로 칠한 바위

원경의 건물과 도크에선 윈저앤뉴튼의 스테이닝(staining) 물감인 세피아를 묽게 해서 칠했다. 건조된 후에 티타늄 화이트와 코발트 블루로 안개를 만들어 그 위에 글레이징 기법으로 칠했다. 근경은 맨 나중에 그리는데, 베네시안 레드, 윈저앤뉴튼의 세피아, 코발트 블루를 사용했으며, 잡초를 그릴 때는 오레올린 옐로우도 약간 첨가했다.

옅은 안개

나무는 스테이닝 물감인 세피아로 그린 후 완전히 말린다. 그래도 그 위에 안개 색을 만들어 채색할 때, 반복적인 붓질로 인해서 세피아 색상이 옅어지는 것을 피하기 위해서, 큰 사선붓을 사용하고 물감을 많이 묻혀 채색한다. 붓모의 긴 쪽에는 물감만 묻히고, 짧은 쪽에는 물만 묻혀서 채색하면, 한쪽에서만 섞이고 반대쪽은 짙고 선명하게 표현되므로 디자인이 강렬해진다.

안개 색상이 마른 뒤, 그 위에 어두운색으로 글레이징하면 서로 섞이지 않는다.

코발트 블루와 티타늄 화이트로 글레이징한다.

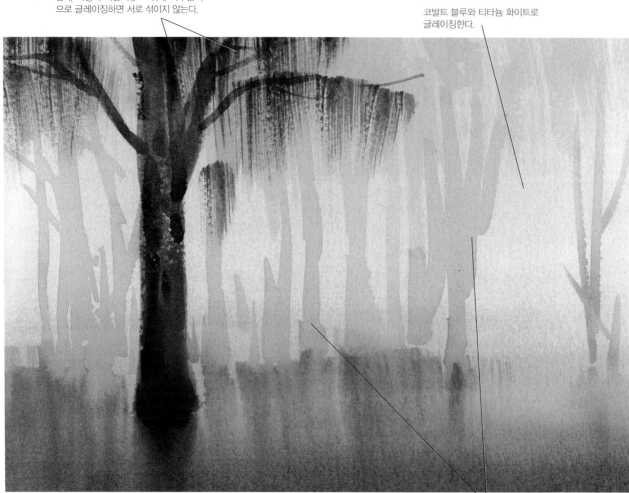

세피아로 채색

마른 바탕면 위에 윈저앤뉴튼의 세피아(스테이닝 물감)로 늪지의 나무둥치를 옅게 채색한다. 이 칠이 완전히 마른 후에 코발트 블루에다 티타늄 화이트를 약간 섞어서, 부드러운 64mm 사선붓으로 글레이징 기법으로 칠한다. 이때 윗부분에서는 진하게 그리고 나무의 아래로 갈수록 연하게 칠한다. 사선붓에서 붓모가 긴 쪽에는 물감의 농도를 진하게, 그리고 짧은 쪽에는 물도 같이 묻힌다. 이렇게 하면 붓질을 하는 동안 가장자리에서 물감이 서로 섞이게 된다. 이제 다시 채색한 것을 완전히 말린다. 이제 20mm 평붓을 사용해서 글레이징 기법으로, 스페인 이끼(수염 틸란드시아)가 붙어 있는 어두운 나무를 그리는데, 이미 말라 있는 안개 부분에 손상이 가지 않게 조심스레 작업한다.

다음 그림에서 안개는 글레이징 기법으로 채색하는데, 이때 물감에 흰색을 섞지 않는다. 대신에 반사(reflective) 물감인 코발트 블루를 사용한다. 불투명 물감을 물에 희석시키면 흰색 물감을 추가한 것과 같은 효과가 생긴다. 수채화 물감은 물로 희석해서 연하게 만든다. 원경에 적용한 스테이닝 물감과 반투명 코발트 블루가 시각적으로 통합되면서 두 색 모두 반투명으로 보인다. 어떤 대상이든지 연한 안개 효과를 표현하고자 할 때는 임의의 불투명 물감에 스테이닝 물감을 더하면 된다. 채색의 강도는 붓에 묻힌 물감과 물의 양에 의해서 결정된다는 것을 기억한다.

코발트 블루를 사용해서, 글레이징 기법으로 그러데이션을 주어 채색한다.

세피아 바탕칠

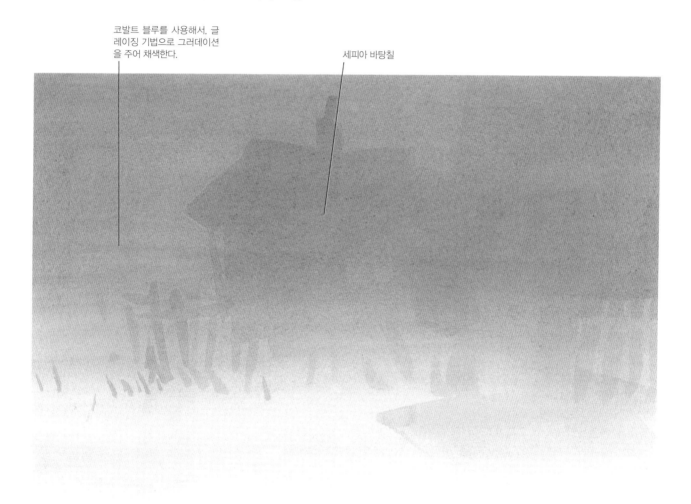

윈저앤뉴튼의 세피아를 사용해서 원경에 있는 건물 실루엣을 연하게 채색한 후 말린다. 그 위에 안개를 글레이징으로 채색하는데 부드러운 50mm 사선붓을 사용해서 붓모가 긴 쪽에는 코발트 블루를, 그리고 짧은 쪽에는 물만 묻혀서 칠한다. 수평방향으로 반복적으로 칠하면서 내려가는데, 처음엔 색상이 진하지만 아래로 내려갈수록 밝아진다.

목재에 비친 햇살

　여기서 설명하는 기법을 적용하기 위해서는 고급 수채화지를 사용해야 한다. 노블레스(Noblesse), 아르쉬(Arches), 라나콰렐(Lanaquarelle), 워터포드(Waterford) 등이 좋다. 나뭇결은 스테이닝 물감을 사용해서 그리는데, 이 부분을 제일 먼저 작업해야 최상의 결과를 얻을 수 있다. 그림자는 스테이닝이 잘 안 되는 물감을 사용해야 나중에 제거하기 쉽다. 작업을 시작하기 전에, 여분의 종이에다 물감을 칠해서 시험해본다.

나뭇결 위에 그림자를 칠해서
건조시킨 모습

그림자에 섞여 있던 번트 씨에나가
종이에 스테인되어 남은 색

그림자를 닦아낸
후 남아 있는 원래
의 세피아 색 무늬

　맨 먼저 종이 위에 나뭇결을 그린다. 25mm 강모 사선붓을 사용해서, 드라이브러시 기법으로 채색한다. 여기서는 스테이닝 색상인 윈저앤뉴튼 세피아를 사용했다. 완전히 마른 후에 번트 씨에나, 울트라마린 블루 딥, 골드 오커를 사용해서 진한 농도의 물감액을 만든 다음, 그림자 명암을 기준으로 나무면을 전부 채색한다. 다시 완전히 건조시킨 후, 햇빛이 비치는 부분을 제거하는데, 물을 묻혀 닦아내는 기법(wet-and-blot)을 사용한다. 나뭇결은 손상되지 않고 그대로다.

거미줄

여기서 설명하는 기법은 배경이 어두워야 결과가 잘 표현된다. 낡은 헛간 혹은 오래된 성의 내부 분위기는 여기서 설명하는 낭만적인 터치가 어울린다. 어두운 배경으로 인하여 거미줄에 맺힌 이슬과 먼지가 돋보인다. 바탕칠이 완전히 마른 후에 작업해야 한다는 점에 특히 주의한다. 공기 중의 습기가 다시 종이에 스며들 수도 있으므로 확실히 하기 위해서 헤어드라이어로 25초 정도 표면을 불어 말린다.

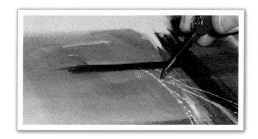

이 기법을 적용할 때는 바탕칠은 완전히 마른 상태여야 한다. 소형 주머니칼의 뾰족한 날 끝 부분을 엄지와 손가락으로 직각되게 잡는다. 아주 세게 누른 다음, 매우 빠른 속도로 몇 번 긁어 이슬이 맺힌 거미줄을 표현한다. 아주 날카로운 칼을 사용하는 게 중요하다.

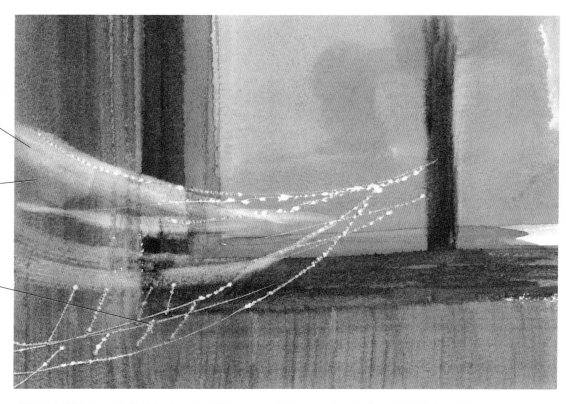

먼지가 낀 희미한 거미줄 모양은 젖은 붓으로 닦아내어 표현한다.

배경이 어두워야 거미줄이 잘 표현된다.

주머니칼의 뾰족한 끝 부분으로 긁어낸다.

제일 먼저, 창틀과 그 옆의 회색 벽을 부드러운 20mm 평붓으로 그렸으며, 번트 씨에나와 울트라마린 블루 딥을 혼합하여, 어두운 색상을 만들었다. 그 다음에는 코발트 블루로 바깥의 하늘을 채색하는데, 아래쪽에는 오레올린 옐로우를 약간 덧칠한다. 전부 다 마른 후에 주머니칼의 뾰족한 끝부분을 이용해서 가느다란 거미줄을 긁어서 표현한다. 이때 칼을 위로 세워야, 곳곳에 이슬이 맺힌 듯하게 표현된다. 선을 서로 연결해서 거미줄처럼 보이게 만든다. 약간 낡고 지저분한 거미줄은 물로 적신 다음 바로 닦아낸다. 이로써 흰 선으로 표현된 거미줄이 자연스러워 보인다.

면을 단순화시키기

여기서 설명하는 기법은 야외에서 작업할 때 아주 좋다. 단순하게 질감을 표현하는 게 전부다. 산 정상의 눈은 글레이즈로 표현하고, 아래쪽 가장자리의 반짝이는 빛은 사포질로 표현한다. 물감이 완전히 마른 후에 사포로 문질러 하얗게 표현한다. 면도날을 이용하는 것도 가능하다. 다만 먼저 종이를 완전히 말려야 함을 명심해야 한다. 디자인이 단순하다고 대충하면 안 된다.

이 기법을 적용할 때는 복잡한 형태는 머리에서 지워야 한다. 각 면에 재미있는 실루엣 하나씩만 넣어도 강렬한 인상을 줄 수 있다. 각 면마다 일정한 밝기로 처리한다. 색조와 색상으로 형태를 표현한다. 이 기법에서 질감은 방해 요소다.

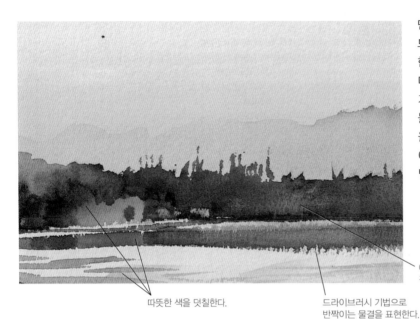

먼저 하늘을 묽게 칠한다. 바탕칠이 마른 후에 부드러운 20mm 평붓으로, 가장 멀리 보이는 흐릿한 언덕 실루엣을 그린다. 종이를 다시 말린 후, 더 어두운 물감으로 해안가의 나무를 그린다. 여기까지 사용한 물감이 번트 씨에나, 울트라마린 블루 딥이다. 그런 다음 왼쪽이 마르기 전에 오레올린 옐로우와 번트 씨에나로 덧칠한다. 마른 후에는 아래쪽 반사된 수면 및 물결을 글레이징 기법으로 그려 넣는다.

아래쪽에 침전 물감이 침착되면서 자연스레 질감이 표현된다.

따뜻한 색을 덧칠한다.

드라이브러시 기법으로 반짝이는 물결을 표현한다.

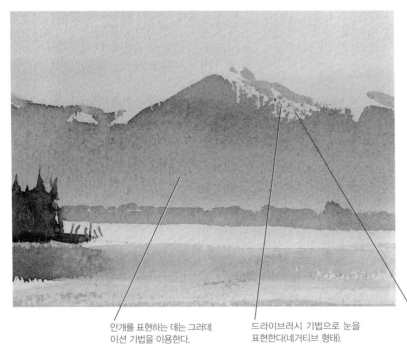

여기서는 울트라마린 블루 딥, 번트 씨에나 두 가지 색만 사용한다. 산을 부드러운 20mm 평붓으로 빠르게 채색하면, 산 정상 곳곳이 건너뛰므로 눈처럼 표현된다. 마른 후에 강의 흰색 가장자리에 중간 명도를 가진 띠 모양을 그려 넣는다. 그런 다음 왼쪽 가까이 보이는 짙은 나무와 나무가 물에 반사된 이미지를 그려 넣는다.

밝은 부분은 사포로 갈아내어 표현한다.

안개를 표현하는 데는 그러데이션 기법을 이용한다.

드라이브러시 기법으로 눈을 표현한다(네거티브 형태).

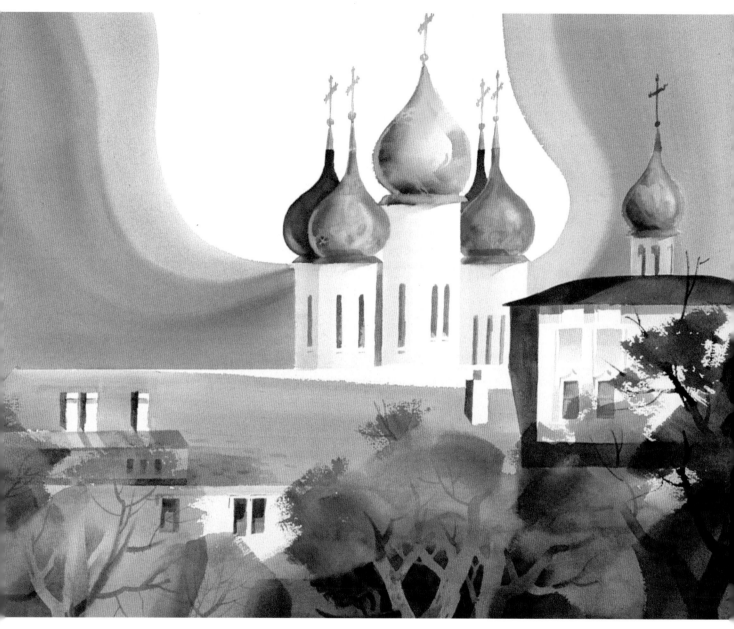

저자는 러시아 여행 중에 깊은 감명을 받았는데, 특히 교회가 주는 영적 영감에 경외심을 느꼈다. 그 느낌을 표현하기 위해서 뒤쪽에 양파 모양의 하늘색 돔(domes)을 여러 개 그려 넣었다. 비어 있던 흰 배경에 교회의 첨탑을 그려 넣음으로써 서로 대비가 되게 하였다. 건물은 나뭇잎 뒤쪽에 있는 것처럼 그렸다. 나뭇잎이 반투명이므로 일부 건물은 자세히 보인다. 근경이 어둡기 때문에 보는 사람은 밝은 배경 그리고 강력한 그림의 초점인 돔에 시선이 가게 된다.

New Spirit
56cm × 76cm
작가 소장

배경이 되는 숲

여기서 설명하는 기법은 배경에 무언가를 그릴 때 유용하다. 과감하게 채색해야 성공할 수 있다. 처음에 형상부터 그리는데, 적절한 중간색 계통의 색상을 선택한 다음, 아주 묽게 칠한다. 여기에다 좀 더 강하고 밝은색을 덧칠해서 서로 자유로이 섞이게 둔다. 손대지 않는 것이 좋다. 그래야 산뜻한 결과를 얻을 수 있다.

이런 효과를 만들기 위해서는 타이밍을 몸에 익혀야 한다. 20mm 평붓의 모서리로 칠한 배경의 어두운 부분에서 아직 습기가 남아 있을 때, 물을 몇 방울 떨어뜨린다. 백런(back run)이 발생하면서 나무 형상이 만들어지는데, 관목에 서리가 멋지게 내린 듯한 인상이 든다. 바탕 면에서 물기의 번들거림이 사라질 즈음, 약 30초 동안에 작업을 끝내야 성공할 수 있다. 타이밍이 맞지 않으면 결과도 나쁘다.

말라가는 칠 위에 물을 떨어뜨려서 만든 백런

밝기는 같으나 색상을 달리해서 표현한 형태들

강모 사선붓을 사용해서 드라이브러시 기법으로 그린 잔가지

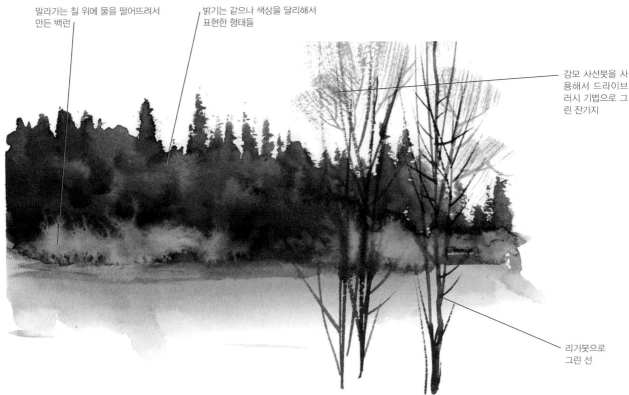

리거붓으로 그린 선

숲은 마젠타, 씨아닌 블루, 카드뮴 레드 오렌지를 사용했다. 물감을 과감하게 바꿔가면서, 38mm 강모 사선붓에 물감을 묻혀, 왼쪽에서부터 오른쪽으로 가면서 그린다. 왼쪽은 어둡고 푸른 기가 돌도록 채색했고, 오른쪽으로 가면서 따뜻하고 밝게 채색했다. 물감이 마르기 전에 아래쪽 가장자리에 물을 몇 방울 떨어뜨려서 서리 내린 관목을 표현했다. 또한 푸른색을 옅게 칠해서 눈이 언 듯하게 표현했다. 여기까지 그리는 데 걸린 시간은 2분 정도다. 대부분이 거의 마른 후에, 앞쪽에 보이는 키 큰 나무를 리거붓으로 그려 넣었다.

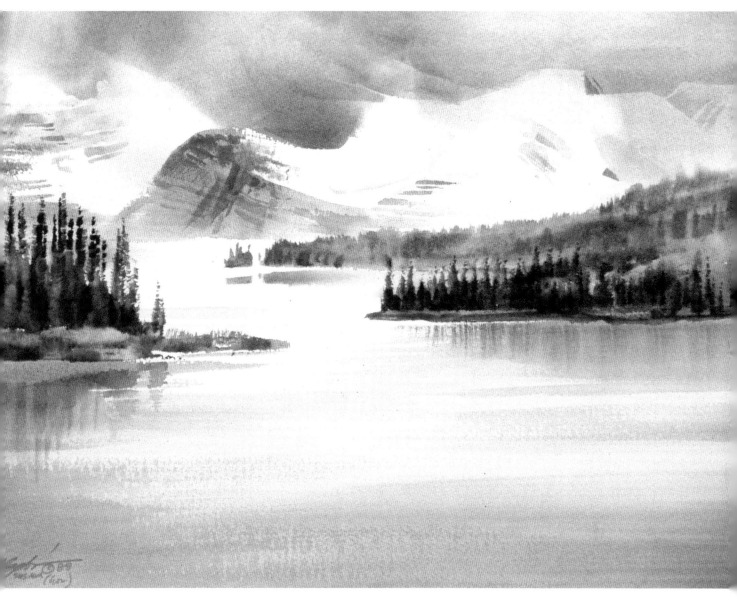

캐나다 로키산맥은 인상적인 소재다. 눈 덮인 산을 휘감고 요동치는 구름이 원경에 보인다. 이를 그릴 때는 빠른 속도로 채색함으로써 칠한 부분이 젖은 상태로 일부 서로 섞이게 만든다. 멀리 보이는 곳에 밝은 빛을 배치한 것은 산을 따뜻한 색으로 칠하기 위해서다. 중경의 나무는 어두운색으로 표현했다. 이 부분은 강모 사선붓을 곧추 세워 붓의 옆 부분을 이용해서 그린다. 근경의 수면은 중명도이고 색상은 터콰이즈다. 로키산맥 인근 호수에는 실트(silt)가 포함되어 있기 때문에 이런 색을 띤다.

High Country
37cm × 51cm
저자 소장

겨울 섬

상록수를 아주 재미있게 그리는 방법을 소개한다. 뾰족한 잎을 그릴 때는 강모 사선붓에서 붓모의 편평한 면이 종이에 거의 닿지 않도록 세워야 침처럼 표현된다. 너무 세게 누르면 덩어리가 생겨서 별로다. 너무 많이 생각하지 말고 망설임 없이 그냥 쉽게 쉽게 그린다.

강모 사선붓의 옆면을 사용해서, 드라이 브러시 기법으로 채색한다.

사선붓을 사용해서, 젖은 바탕면에 진한 농도의 물감으로 그린다.

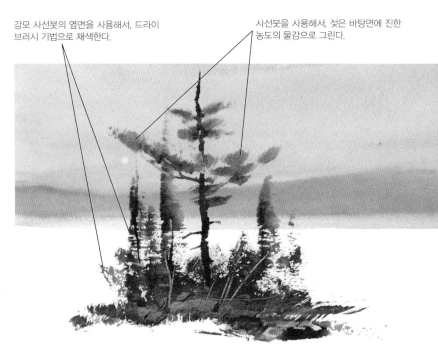

한 번의 붓질로, 젖은 배경에는 점차 가늘어지는 나무줄기를 그리고, 흰 종이에는 드라이브러시 기법으로 성긴 나뭇잎을 동시에 그릴 수 있다. 38mm 강모 사선붓을 사용하는데, 붓모가 긴 쪽을 위쪽으로, 짧은 쪽을 나무 밑동으로 가게 잡는다. 붓에 어두운색을 묻힌 다음 45° 정도 기울여 잡고, 가볍게 터치하면서 상록수를 그린다.

아래쪽 수풀을 그릴 때는 붓을 세워 옆면 가장자리를 잡는다.

멀리 보이는 해안선에 마스킹테이프를 붙인 다음, 하늘과 배경 언덕을 페일로 그린과 마젠타로 그렸다. 마스킹테이프를 제거한 다음, 아랫부분은 같은 색을 연하게 만들어서 그러데이션 기법으로 채색했다. 부드러운 25mm 사선붓의 붓모가 긴 쪽을 아래로, 그리고 짧은 쪽을 위로 향하게 하면, 채색할 때 위쪽에 가장자리가 생기기 않는다. 이제 페일로 그린, 마젠타, 카드뮴 레드 오렌지를 아주 진한 농도로 섞어 물감액을 만든다. 강모 사선붓을 사용해서, 완전히 건조한 흰 종이에 드라이브러시 기법으로 부드럽게 눌러 섬과 나무를 그린다. 젖은 배경에서는 같은 색이 더 부드럽게 표현된다. 섬의 아래쪽 가장자리는 진한 농도의 물감을 사용하고, 아울러 주조색을 바꿔가면서, 붓을 세게 눌러서 그린다. 칠이 채 마르기 전에 밝은 바위, 잡초 등을 칼로 긁어 표현한다.

구릉진 눈 더미

수채화에서 가장 중요한 붓질 방법을 하나 고른다면, 로스트앤파운드 기법이다. 사소한 기법이지만, 거의 모든 대상에 적용할 수 있다. 붓 터치나 형태의 경계가 선명한 부분은 마른 종이에 칠하는 건식 채색기법이고, 경계가 부드럽게 섞이는 부분은 웨트인웨트 (wet-in-wet) 기법, 즉 습식 채색기법에 속한다. 자유자재로 응용할 수 있을 때까지 이 기법을 연습한다.

부드러운 20mm 평붓으로 푸른색 계열을 채색한다. 아랫부분에 옅게 칠한 푸른색의 위쪽 경계를 없애려면, 물기가 거의 없는 25mm 사선붓의 털이 긴 쪽을 이용해서 문지른다. 옆으로 문지르는 동안 물감의 일부가 흡수된다. 붓을 45°로 잡고 붓모가 약간 휠 정도로 누른다.

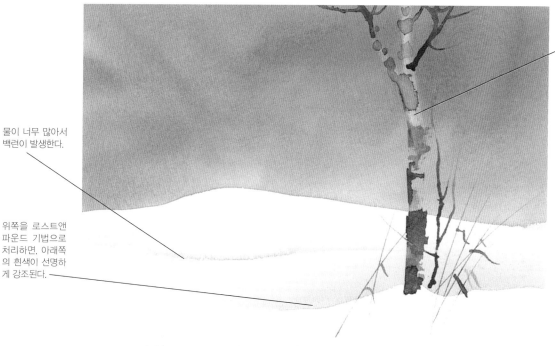

물이 너무 많아서 백런이 발생한다.

위쪽을 로스트앤파운드 기법으로 처리하면, 아래쪽의 흰색이 선명하게 강조된다.

배경이 마른 후에, 물을 적셔 물감을 닦아낸다.

눈에서 꺼진 부분은 모두 앞쪽(아래쪽)이 선명한데, 앞쪽 흰 눈 더미의 꼭대기다. 부드러운 20mm 평붓으로 마른 종이 위에 채색한다(경계선을 선명하게 나타내기 위해서). 이어서 바로 물기가 거의 없는 25mm 강모 사선붓으로, 붓모가 긴 쪽을 젖은 물감 쪽에 닿도록 해서 위쪽을 섞어준다. 붓질하는 부분의 주위에도 물이 묻으면서 물감의 일부를 흡수하는 동시에, 나머지 물감도 젖은 부분으로 번져나가면서 사라진다. 지평선에 있는 높은 눈 더미 아래가 움푹 팼는데, 붓에 물을 너무 많이 묻혀서 백런이 크게 발생한 것이다.

수빙(樹氷)

여기서 설명하는 기법은 타이밍이 매우 중요하다. 어둡게 칠한 배경으로 광택이 막 사라질 즈음, 물기가 별로 없는 작은 리거붓으로 가능한 한 빠른 속도로 서리 내린 가지를 그린다. 가지의 개별 모양이 아니라 나무의 전체적인 형태를 그린다. 아래 그림과 같은 나뭇가지를 그리는 데 주어진 시간은 약 25초다. 물감이 마른 후에 건드리는 것은 좋지 않다. 적절한 타이밍에 빠르게 그리고, 더 이상 손대지 않아야 한다.

종이에 물칠을 한 후, 어두운 배경을 채색한다.

바탕칠이 젖어 있을 때, 붓에 깨끗한 물을 묻혀 그린다.

회색 바탕칠이 젖은 상태로, 녹색으로 덧칠해서 그린다.

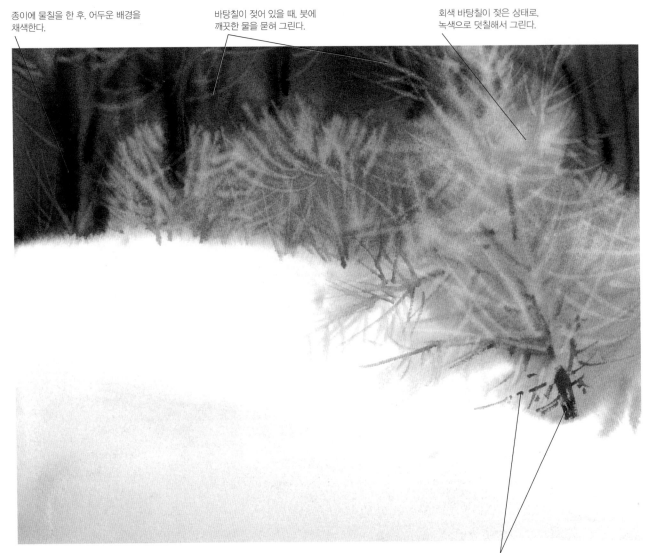

진하게 칠한 부분은 배경이 마른 후에 그린 것이다.

젖은 종이 위에 마젠타와 페일로 그린을 섞은 중간색으로 어두운 배경을 채색한다. 잠시 후 광택이 없어지기 시작할 즈음 눈에 덮인 나뭇가지를 그려 넣는다. 작은 리거붓에 깨끗한 물을 묻혀 빠르게 반복적으로 그리면, 가지 형태에서 리듬이 느껴진다. 오른쪽 아래에 흰 눈에 닿아 있는, 연한 회색의 서리 내린 가지는 리거붓에 여러 물감을 조금씩 섞어 묻혀서, 아직 흰 배경이 젖어 있을 때 그려 넣는다. 종이가 마른 후에, 앞쪽에 있는 나무 밑부분에 짙은 가지 몇 개를 선명하게 그려 넣는다.

서리 내린 나무

백런을 잘 사용하면 매우 효과적이긴 하지만, 웨트인웨트 기법의 수채화에서는 별로 사용되지 않는다. 자유롭게 표현할 때 유용하다. 매우 자유스러운 형태이기에 전적으로 자신의 감각에 따른다. 빠르게 작업해야 하고, 타이밍이 아주 중요하기에 물을 떨어뜨려 백런을 만들면서, 나무 형태가 만들어지도록 주의하면서 작업한다.

바탕칠이 마르는 중간에 물을 떨어뜨리면 백런이 생긴다.

바탕칠이 젖어 있을 때 그려 넣은 진한 선

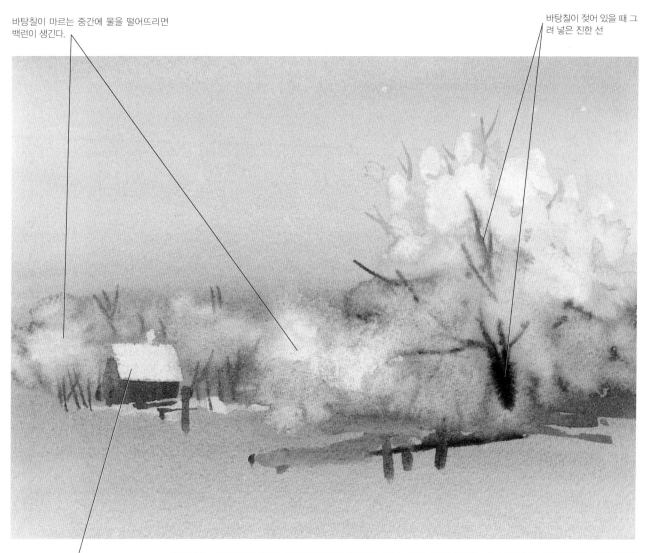

하얗게 닦아낸 부분

여기서는 세룰리언 블루, 울트라마린 블루 딥, 골드 오커, 번트 씨에나를 사용한다. 전부 젖은 종이 위에 그리는데, 위쪽 하늘은 세룰리언 블루로 시작해서, 아래쪽 하늘에서는 골드 오커를 약간 첨가한다. 이어서 울트라마린 딥과 번트 씨에나를 듬뿍 칠했는데, 종이 아래쪽 끝으로 가면서 약간 연하게 채색한다. 1분 정도 지난 후에, 칠이 마르기 시작하면 리거붓으로 작은 물방울을 떨어뜨려서 백런을 유도해서 서리를 표현한다. 또한 나무 밑동, 나뭇가지 그리고 멀리 보이는 통나무집은 선을 비교적 뚜렷하게 그림으로써 일부는 사실감을 주었다. 지붕 위의 흰 눈은 전체가 다 마른 후에, 물을 적신 후 다시 닦아낸다.

일몰

일출 및 일몰을 그릴 때 기억해야 하는 것은, 광원인 해보다 더 밝은 부분은 없다는 것이다. 아래 그림에서 가장 까다로운 부분은 밝은 해 근처에 있는 나무의 불타는 듯한 뜨거운 색상이다. 차갑고 어두운색으로 채색한 나무가 마르기 전에 따뜻한 색으로 덧칠한다. 이 그림에서 가장 뜨거운 색은 카드뮴 오렌지다. 마른 후에도 색이 제대로 발현될 수 있도록 충분한 양을 칠해야 한다. 색상과 명도를 일관성 있게 유지한다.

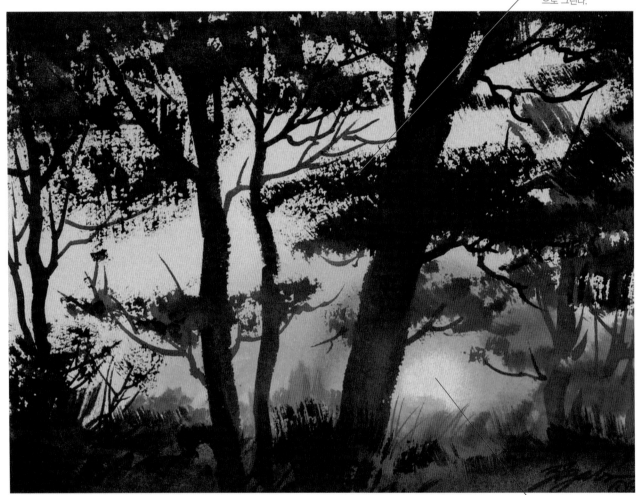

진한 나뭇잎은 마른 종이 위에 드라이브러시 기법으로 그린다.

해는 물로 적신 후 닦아낸다.

제일 먼저, 종이에 물을 칠한 후 배경을 칠한다. 울트라마린 블루 딥을 사용해서 제일 위부터 칠한다. 부드러운 25mm 사선붓을 사용해서 태양 둘레를 둥글게 칠한다. 진한 농도의 감보지 옐로우로 해를 그리고, 카드뮴 레드 오렌지로 해 둘레가 이글거리도록 그린다. 인접한 부분이 서로 섞이도록 칠한다.

어둡고도 따뜻한 전경은 페일로 그린과 로즈 레이크 그리고 약간의 카드뮴 레드 오렌지를 섞어서 색을 만든다. 색칠 후 물감이 마르기 시작할 때, 감보지 옐로우를 많이 닦아냄으로써 태양을 가장 밝게 표현한다. 아주 어두운 나뭇잎 실루엣은 종이가 완전히 마른 후에 50mm 강모 사선붓에 물감을 듬뿍 묻혀서 붓의 편평한 면으로 가볍게 두드리며 채색한다. 해 둘레와 오른쪽의 적갈색 나무는 카드뮴 레드 오렌지를 듬뿍 사용해서 습식 기법으로 채색한다. 결과적으로 뜨거운 색상이 주가 되고, 명도 대비가 강한 그림이 되었다.

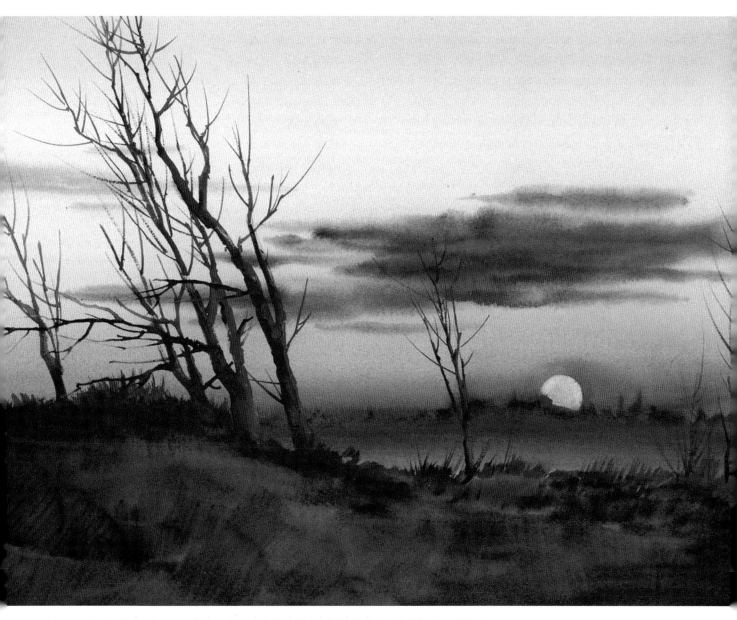

카드뮴 옐로우 페일, 카드뮴 오렌지 그리고 약간의 마젠타를 혼합해서 어두운색을 만든 다음, 해를 그려 넣을 위치 앞쪽 근경을 습식 채색함으로써, 광원에서 오는 강렬한 빛이 반사되도록 만든다. 밝은 해는, 채색이 마른 후에 해 주위를 둥글게 마스킹 처리한 다음, 깨끗한 물을 칠한 후 화장지로 닦아내어 표현한다. 사실 여기서 해가 너무 하얗게 되어, 따뜻한 노란색으로 연하게 칠했다.

The last Wink
35cm × 46cm
Noblesse(노블레스) 중목
Ruth and Jack Richeson 소장

네거티브 형태

　네거티브(negative) 형태는 특정 모양 주위만 채색함으로써 드러나는 형태를 말한다. 종이가 흰색이라면 네거티브 형태는 흰색이다. 종이가 연한 색을 띤다면, 네거티브 형태도 그 색을 띠게 된다. 네거티브 형태 인근 배경을 채색하고, 형태는 밝게 그냥 둔다. 네거티브 형태를 만드는 부분이 형태 자체보다 더 어두워야 한다. 네거티브 형태의 디자인을 생각하면서, 포지티브 붓질을 하는 것이 좋은 방법이다.

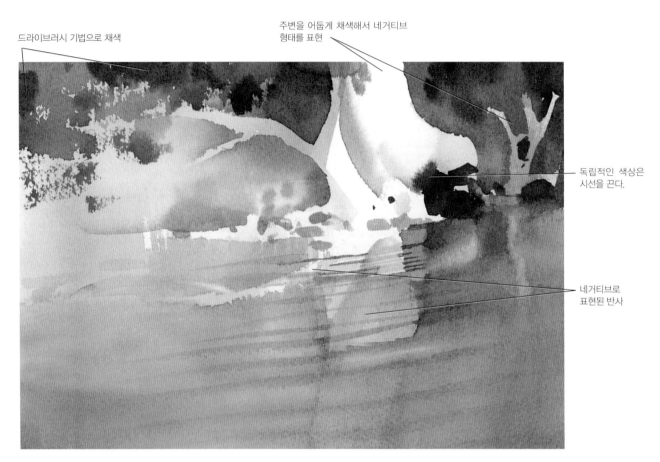

드라이브러시 기법으로 채색

주변을 어둡게 채색해서 네거티브
형태를 표현

독립적인 색상은
시선을 끈다.

네거티브로
표현된 반사

나무 둘레의 배경과 물에 반사되는 부분을 동시에 채색하고, 흰 나무의 경계는 선명하게 표현하였다. 주조색을 바꿔가면서, 물감을 듬뿍 묻혀 채색한다. 여기서는 부드러운 38mm 사선붓과 카드뮴 레드 오렌지, 마젠타 그리고 감보지 옐로우를 사용했다. 수면의 채색이 마른 후에, 잔물결은 글레이징 기법으로 그린다. 그림에서 주가 되는 부분으로 시선을 끌기 위해서, 흰 나무 옆에 카드뮴 레드 오렌지를 칠했다.

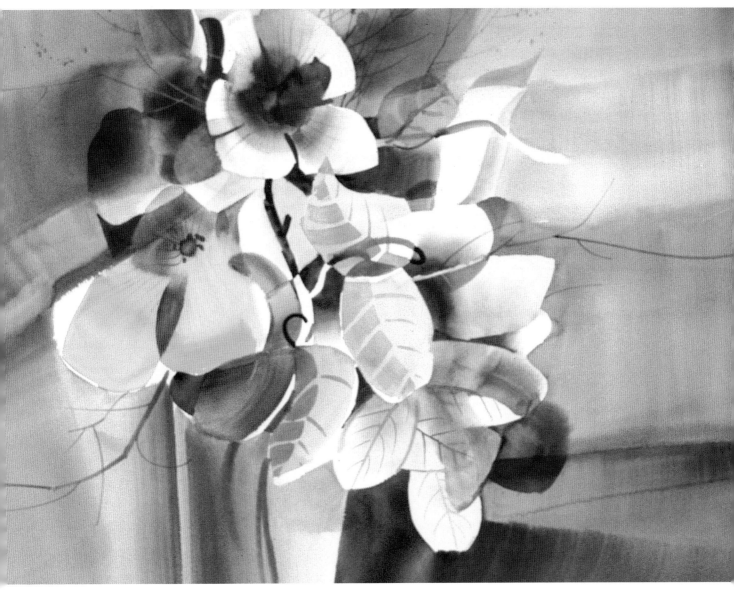

꽃의 튀는 색상을 차분한 중간색 배경이 보완해주고 있기 때문에 꽃의 분위기가 살아난다. 대략적인 꽃의 색으로 꽃다발 전체 형태를 먼저 그린다. 꽃을 곡선으로 이루어진 네거티브 형태로 남겨두고 배경을 채색한다. 배경은 서로 자연스레 섞어서 채색한다. 씨아닌 블루는 스테이닝 물감인데, 다른 색과 분리해서 채색함으로써 투명한 푸른색이 곳곳에 보이게 만든다. 이를 노란 꽃잎 왼쪽 배경 그리고 아래쪽 흰 꽃잎 옆 배경에서 볼 수 있다. 즐거운 분위기에 어울리도록 제목을 정했다.

Birthday Wish
56cm × 76cm
Douglas de Vries 소장

덧칠

이 기법에서는 실루엣 색상(여기서는 교회)이 밝기를 정한다. 덧칠하는 물감은, 특히 밝은 안료가 어두운 안료로 바뀌는 경우에는, 물감 및 물을 붓과 종이에 듬뿍 묻혀 칠해야 한다. 덧칠을 너덧 번 반복해야 하는데, 매번 아주 진하게 듬뿍 칠한다. 물감이 뚝뚝 떨어지는 상태로 모든 작업을 수행해야 한다.

건물을 어두운 실루엣으로 그린 다음 바로, 젖은 붓에 많은 양의 노란색 안료에 물을 많이 타서 붓에 흠뻑 묻혀서 칠한다. 이 과정을 몇 번 반복하는데, 매번 붓을 화장지로 깨끗이 닦으면서 작업한다. 어두운 색상을 노란색으로 완전히 바꾼 후에는 완전히 말린다.

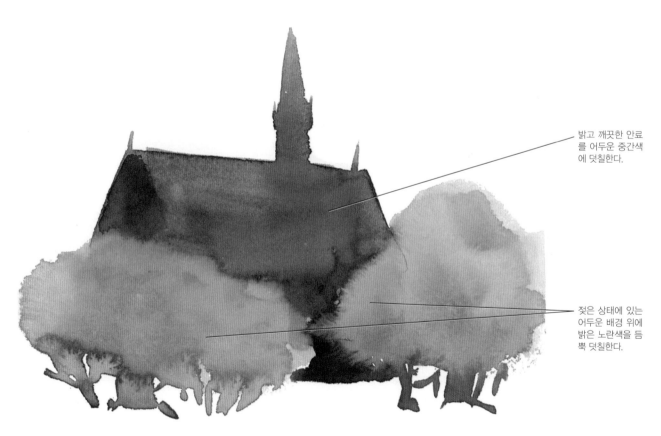

밝고 깨끗한 안료를 어두운 중간색에 덧칠한다.

젖은 상태에 있는 어두운 배경 위에 밝은 노란색을 듬뿍 덧칠한다.

제일 먼저 어두운 중간색을 사용해서 건물의 실루엣을 그린다. 페일로 그린, 마젠타 그리고 감보지 옐로우를 사용했다. 물감이 아직 많이 젖어 있는 상태에서 건물의 어두운 모서리를 옐로우 휴(yellow hue)로 바꿈으로써 노란 나무를 표현했다. 바탕칠이 스테이닝 물감일지라도, 다른 색의 물감을 아주 진하게 몇 번 반복해서 흠뻑 칠하면 이를 바꿀 수 있다. 노란 나뭇잎에는 마젠타도 약간 섞었다.

어두운 영역의 색상

어두운 부분에 색이 없으면 따분한 느낌이 난다. 그림을 재미있게 만들려면 다른 색을 사용해서 덧칠한다. 덧칠하는 색상의 밝기가 바탕칠과 비슷해야 명도가 확 바뀌지 않는다. 이때 습식 채색 기법을 적용해야 한다. 바탕칠 및 덧칠 모두 물이 아주 많은 상태여야 한다.

경계가 별로 대비되지 않고 부드럽게 이어지기 때문에 어두운 벽과 들판이 일체를 이룬다.

별도의 깨끗한 물감으로 덧칠해서 어둡게 표현한다.

아직 젖어 있을 때 나이프로 긁어서 밝게 표현한다.

이 산비탈 그림은 페일로 그린, 로즈 레이크, 마젠타 그리고 감보지 옐로우를 사용해서 그린 것이다. 맨 먼저 이 4가지 물감을 전부 혼합해서 중간 밝기로 집과 수풀을 채색한다. 부드러운 20mm 평붓을 사용했다. 바탕칠이 채 마르기 전에, 국부적으로 개별 색상을 덧칠함으로 주조색을 강조했다. 그다음 엔 감보지 옐로우를 주로 해서 녹색 비탈면을 채색한다. 종이가 마르기 전에 바위 더미에 해당하는 부분에 진한 배경색을 채색한 다음, 나이프로 세게 눌러 긁어내어 바위 윗면을 밝게 표현한다. 그림에서 중간 밝기와 어두운 부분이 서로 간섭하지 않고 강한 통일감을 형성한다.

매끈한 나무껍질

나이프를 사용한 다른 예다. 앞에서와 다른 점은, 이 기법에서는 물감을 너무 묽게 칠하지 않아야 제대로 된다. 즉, 물기가 적어서 끈적일 정도로 칠해야 한다. 나이프 작업을 바로 진행해야 미세한 질감을 표현할 수 있다. 물이 많으면 작업 가능한 시간까지 기다리는 동안 물감이 종이에 스며들게 되므로 작업 결과가 지저분해진다. 너무 젖은 상태에서 긁어내면, 긁어낸 자국 위로 물감이 다시 모여들면서 그 부분이 더 짙어진다. 처음에 제대로 하는 것이 중요하다. 즉, 물을 아주 적게 섞는다.

나이프를 손으로 단단히 잡고 물감을 긁어내어 나무껍질의 질감을 표현한다. 손목 힘으로 엄지손가락을 누르면서 긁는다. 나이프와 종이가 35° 정도 되도록 잡고, 나이프의 넓은 쪽을 약간 더 세게 눌러서 이 부분이 가장 밝게 표현되도록 한다. 날을 끝부분 쪽으로 들어 올리면서 압력을 줄이면, 밝기가 변하면서 나무껍질의 질감이 표현된다.

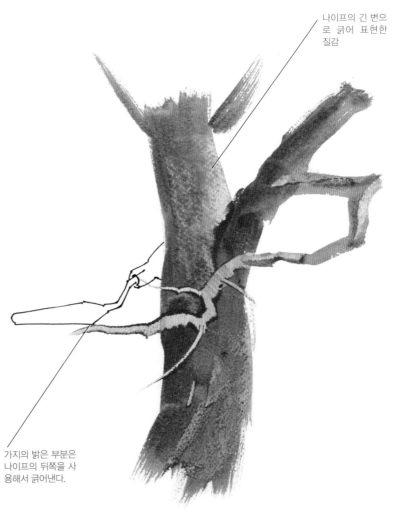

나이프의 긴 변으로 긁어 표현한 질감

가지의 밝은 부분은 나이프의 뒤쪽을 사용해서 긁어낸다.

38mm 강모 사선붓에 진한 농도의 윈저앤뉴튼 세피아 물감을 묻힌 다음, 나무둥치 모양을 먼저 그린다. 붓을 내려놓고 바로 나이프로 긁어 질감을 표현한다. 끝이 왼쪽으로 향하게 잡은 다음, 나이프의 가장 넓은 뒤쪽(heel)을 세게 누르고 앞쪽으로 갈수록 약하게 눌리도록 한다. 아래 방향으로 긁어서 질감을 표현한다. 물감이 채 마르기 전에 굵은 가지를 그린다. 나무둥치 앞쪽에 보이는 굽은 가지는 나이프의 뒤쪽으로 세게 눌러 밝게 표현한다.

거친 나무껍질

이 질감을 표현하기 위해서는 바탕칠이 너무 묽지 않고 끈적일 정도여야 한다. 물감의 농도가 적절하면 나이프를 아주 세게 누르지 않아도 된다. 물이 너무 많으면 나이프로 긁어낸 후, 물감이 다시 그 부분으로 모여들게 되므로 다시 짙어진다. 나이프의 뒤쪽을 누를 때는 세게 누를 필요는 없지만 확실한 동작으로 작업해야 한다. 물감이 젖어 있을 때, 밝고 선명한 모양으로 그려 넣는다는 것을 기억한다. 바탕칠의 상태가 적절해야 한다.

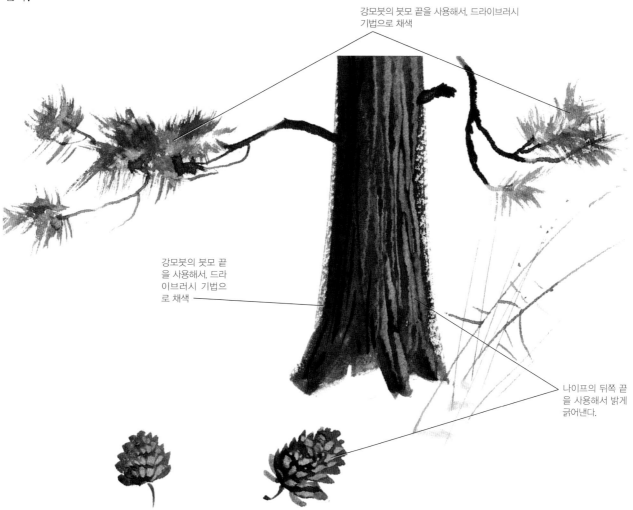

강모붓의 붓모 끝을 사용해서, 드라이브러시 기법으로 채색

강모붓의 붓모 끝을 사용해서, 드라이브러시 기법으로 채색

나이프의 뒤쪽 끝을 사용해서 밝게 긁어낸다.

거친 나무껍질을 표현하기 위해서는 먼저 38mm 강모 사선붓으로 형태를 빠르게 그린다. 물감은 번트 씨에나와 페일로 블루를 사용한다. 바로 이어서 나이프의 뒤쪽으로 긁어서 밝은 부분의 질감을 표현한다. 마치 이발소에서 면도기 날을 가죽띠에 갈듯이, 나이프를 위아래로 움직이면서, 날을 앞뒤로 기울이면서 긁어낸다.

솔방울을 그릴 때도 비슷하지만, 짧고 간결하게 반복적으로 긁어낸다. 나뭇잎 더미는 강모 사선붓의 붓모 끝을 이용해서, 드라이브러시 기법으로 뾰족한 잎이 자라는 방향으로 그린다.

나무껍질을 글레이징 기법으로 표현하기

　나무둥치는 중간색인데, 단조롭지 않도록 준보색(semi-complementary colors)으로 채색하였다. 기본적으로 회색에 가깝지만 유채색이 가미된다. 효과를 제대로 보려면, 웨트인웨트 기법을 적용해야 한다.

작은 가지는 부드러운 20mm 평붓으로 채색한다. 붓모의 모서리를 사용해서 젖어 있는 바탕칠 위에 물감을 떨어뜨리듯이 부드럽게 채색한다. 타이밍이 매우 중요하다. 바탕칠이 많이 젖어 있는 상태에서 작업해야 한다.

섬세한 수풀은, 나이프를 세워서 종이를 자르듯이 선을 그리는데, 패인 홈으로 물감이 조금씩 흘러내리도록 한다. 나이프를 충분히 세워서 작업해야 물감이 저절로 흘러내린다.

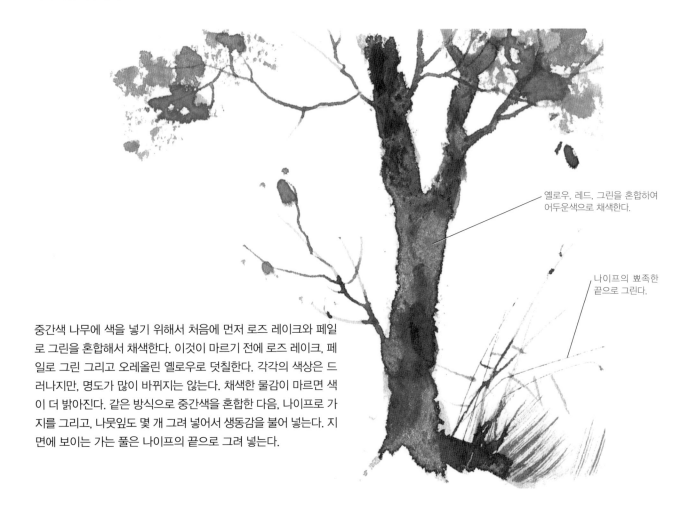

옐로우, 레드, 그린을 혼합하여 어두운색으로 채색한다.

나이프의 뾰족한 끝으로 그린다.

중간색 나무에 색을 넣기 위해서 처음에 먼저 로즈 레이크와 페일로 그린을 혼합해서 채색한다. 이것이 마르기 전에 로즈 레이크, 페일로 그린 그리고 오레올린 옐로우로 덧칠한다. 각각의 색상은 드러나지만, 명도가 많이 바뀌지는 않는다. 채색한 물감이 마르면 색이 더 밝아진다. 같은 방식으로 중간색을 혼합한 다음, 나이프로 가지를 그리고, 나뭇잎도 몇 개 그려 넣어서 생동감을 불어 넣는다. 지면에 보이는 가는 풀은 나이프의 끝으로 그려 넣는다.

나무를 느낀 대로 표현하기

같은 붓질이라도 마른 종이에 칠하느냐 아니면 젖은 종이 위에 칠하느냐에 따라서 나무의 느낌이 확연히 다르다. 물을 먼저 칠한 후 채색하는 경우에는 진한 농도의 물감액을 사용해야 하며, 아울러 타이밍도 중요한데 표면에서 물기의 번들거림이 사라질 즈음 바로 칠한다. 마른 종이에 채색할 때는 아주 약한 힘으로 부드럽게 붓질하는데, 붓의 무게만으로도 거의 충분하다. 중간 혹은 그 이상의 어두운 바탕칠 위에 나무를 표현할 때는, 젖은 바탕칠 위에 작은 강모 평붓으로 그려 넣거나, 붓대로 긁어서 표현한다.

바탕칠이 많이 젖어 있는 상태일 때. 강모 사선붓으로 그린다.

바탕칠이 약간 젖어 있는 상태일 때. 맑은 물로 그린다.

마른 면에 강모 사선붓으로 그린다.

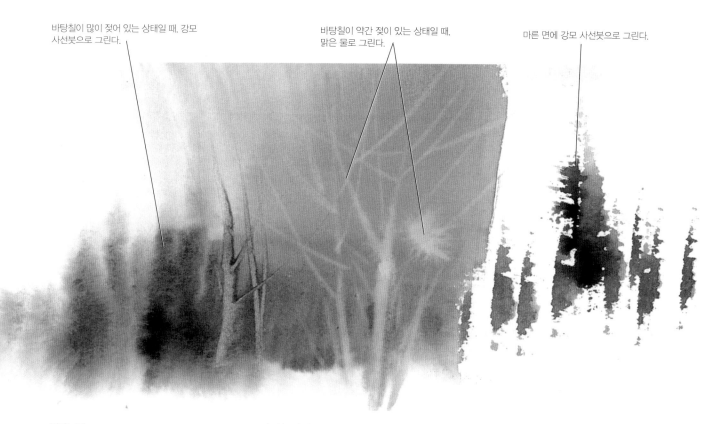

맑은 물

젖은 종이 위에, 씨아닌 블루와 윈저앤뉴튼 세피아를 이용해서, 50mm 강모 사선붓으로 숲의 느낌을 표현했다. 붓에 물이 아주 많지는 않았기 때문에, 물과 물감을 동시에 묻힐 수 있었다.

습식 기법

바탕칠에서 빛이 사라진 직후 밝게 보이는 나무를 그리는데, 빠르게 그려야 형태가 제대로 표현된다. 어두운 배경 앞쪽에 있는 나무는 플라스틱 붓대의 경사진 끝부분으로 긁어낸 것이다.

건식 기법

50mm 강모 사선붓에서 붓모의 폭이 좁은 쪽이 상록수의 위쪽을 향하도록 하고 붓대가 종이에 평행하도록 눕혀서 잡는다. 붓모의 가장자리를 나무둥치 위치와 맞춘다. 붓을 마른 종이에 대면 상록수의 반이 바로 그려진다. 붓을 반대편으로 돌려서 같은 방식으로 나머지 반을 그린다.

바위

여기서 설명하는 기법에서는, 다양한 스테이닝 물감을 사용해서 바탕을 짙게 칠하는 것이 아주 중요하다. 나이프를 사용해서 바위 형태로 긁어내면, 명도가 밝아지고, 착색된 색이 남아서 생기 있게 표현된다. 스테이닝 물감을 사용하는 것이 키포인트다.

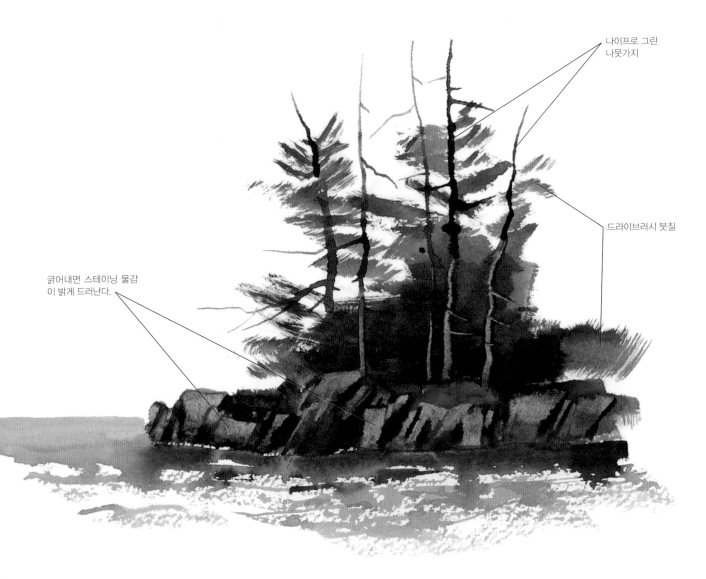

나이프로 그린 나뭇가지

드라이브러시 붓질

긁어내면 스테이닝 물감이 밝게 드러난다.

제일 먼저, 로즈 레이크, 번트 씨에나, 씨아닌 블루, 페일로 그린을 적절히 주된 색상으로 사용해서 소나무숲의 나뭇잎을 채색한다. 진한 농도로 채색한 물감이 아직 젖은 상태일 때, 나이프로 나무둥치 및 가지를 밝게 표현한다. 그런 다음, 나무둥치의 어두운 부분은 작은 리거붓으로 그려 넣는다. 전경의 바위를 그릴 때는 각 부분마다 주 색상으로 진하게 칠한 다음, 나이프의 단단한 뒤쪽을 사용해서 판판하게 긁어낸다. 이렇게 드러난 밝은 부분에서 주조색을 더 확연히 볼 수 있다. 수면은 글레이징으로, 그리고 아래 반짝이는 파도는 드라이브러시 기법으로 표현했다.

나이프로 나무 그리기

여기서 설명하는 기법을 사용할 때는 매우 묽은 농도의 물감을 사용한다. 물감이 붓에서 흘러나오듯이 나이프에서도 흘러 내려와야 한다. 가지를 그릴 때는 나이프를 가볍게 잡고 날 끝을 약하게 누르면서, 물감이 다소진될 때까지 들어 올리지 말고 끈다. 이 기법은 배경의 질감을 추상적으로 표현할 때도 좋으며, 특히 열십자로 그어서 그릴 때나 여러 색을 사용해서 다양한 형태의 선을 그을 때 유용하다. 이 기법뿐만 아니라 다른 기법들도 한 가지 소재에 국한시킬 필요 없이 상상력을 동원해서 다양하게 적용해본다.

자작나무껍질을 표현할 때는 먼저 나이프를 물감에 담근다. 가장자리를 낮은 각으로 마른 종이에 대고 옆방향으로 끈다. 물감이 전체적으로 균일하게 닿는 순간 바로 날의 뒤쪽을 세게 누르면서 나이프를 들어 올려서 밝은 부분을 표현한다. 결과를 정확하게 예측하기 어려우므로 필요에 따라 물감을 더하거나 뺀다.

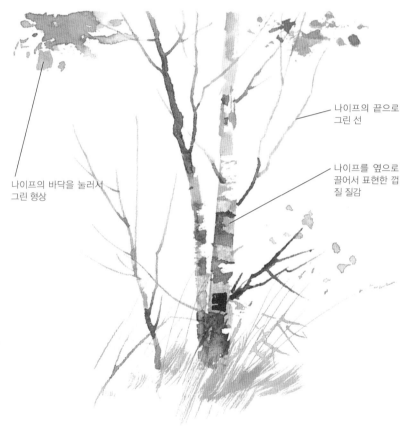

나이프의 끝으로 그린 선

나이프를 옆으로 끌어서 표현한 껍질 질감

나이프의 바닥을 눌러서 그린 형상

가지를 그릴 때, 나이프의 위치 및 각도가 중요하다. 너무 가파르게 잡으면, 물감이 너무 빨리 흘러내리고, 반면에 완만하게 낮춰 잡으면 흐르는 속도가 줄어든다. 나이프 끝을 나무둥치에서 시작해서 바깥 방향으로 끌면, 가지가 끝으로 갈수록 가늘어진다.

여기서는 씨아닌 블루, 로즈 레이크, 오레올린 옐로우를 사용했다. 이 그림은 나이프 하나로 그린 것이다. 나무둥치는 나이프의 가장자리에 묽은 물감을 묻힌 후, 나무둥치의 한쪽에서 반대쪽으로 옆으로 끌어서 그린 것이다. 질감이 제대로 나오면 그냥 둔다. 반면에 전부 균일하게 칠해진 경우에는 띠 모양으로 밝게 긁어낸다. 색을 약간씩 바꿔 가면서 이 과정을 반복한다. 나이프에 진한 물감을 묻혀 가지와 어린 나무를 그린다. 나이프의 바닥을 사용해서 나뭇잎도 몇 개 표현한다. 즉, 바닥에 물감을 묻힌 다음 반복적으로 두드리듯이 칠한다. 키가 크고 섬세한 풀은 나이프 끝에 묽은 물감을 묻힌 다음, 종이를 자르듯이 그어 그린다. 나무 밑에 있는 작은 잡초 더미는 드라이브러시 기법으로 표현한 것인데, 이 그림에서 유일하게 붓을 사용한 곳이다.

붓대로 나무 그리기

　여기서 설명하는 기법을 적용하는 데는, 끝부분이 경사진 아크릴 붓대가 필요하다. 그림이 대작인 경우에는 신용카드 등 크고 단단한 것을 사용한다. 채색 후 물감이 마른 정도를 잘 살피는 것이 중요하다. 너무 말라도 안 되고 너무 젖은 상태여도 안 된다. 그림이 큰 경우에는 300-lb 파운드(640gsm) 수채화지를 사용하면 물기가 좀 더 오래 유지되기 때문에 복잡한 디자인도 작업할 수 있는 여유가 있다. 그래도 폭이 좁은 모양을 그릴 때는 여전히 플라스틱 붓대의 경사진 끝부분을 이용하는 것이 좋다.

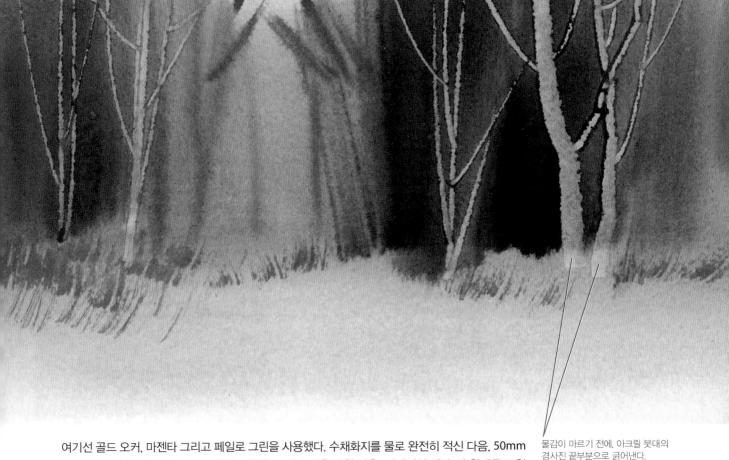

물감이 마르기 전에, 아크릴 붓대의 경사진 끝부분으로 긁어낸다.

여기선 골드 오커, 마젠타 그리고 페일로 그린을 사용했다. 수채화지를 물로 완전히 적신 다음, 50mm 강모 사선붓에 물을 매우 조금 사용한 진한 농도의 물감을 묻힌 다음, 전체적인 색감 및 형태를 표현한다. 개별적으로 보이는 나무는 붓모의 끝을 사용해서 그렸다. 채색이 끝났을 때 종이에 물기가 별로 없을 때, 이때가 밝은 나무를 긁어서 표현하기에 적절한 시기다. 큰 나무는 아크릴 붓대의 경사진 끝부분을 약간 옆 방향으로 잡고 세게 눌러 긁는다. 모양을 제대로 표현하려면 붓대의 움직임도 중요하다. 잔가지는 붓대를 좀 더 세워서 잡는다. 작업하기 적당한 물기 상태가 오래 가지는 않기 때문에 타이밍이 아주 중요하다. 즉, 이 그림을 그릴 때 붓대로 긁는 작업은 단지 수 초밖에 걸리지 않았다. 변화를 주기 위해서 드라이브러시 기법으로 풀을 그려 넣었다.

닦아내기 기법으로 나무 표현하기

 아주 재미있는 기법을 또 하나 소개한다. 여기서 가장 적당한 종이의 물기 상태는 아주 젖은 상태와 마른 상태 중간이다. 희미하고 어두운 나무를 그릴 때는 종이 위의 물기보다 훨씬 적은 양의 물을 붓에 사용한다. 밝은 나무는 작은 붓에 맑은 물을 조금 묻혀서, 바탕칠이 젖어 있을 때 그리는데, 결과가 아주 재미있다. 타이밍이 늦으면 물이 번지지 않는데, 이때는 안료가 녹도록 30초 정도 그냥 둔다. 그런 다음 화장지로 눌러 닦는다. 이렇게 해도 선이 밝게 표현된다.

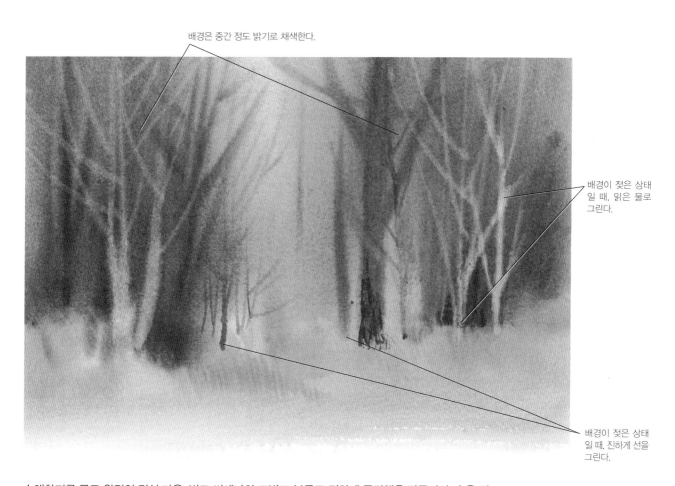

배경은 중간 정도 밝기로 채색한다.

배경이 젖은 상태일 때, 맑은 물로 그린다.

배경이 젖은 상태일 때, 진하게 선을 그린다.

 수채화지를 물로 완전히 적신 다음, 번트 씨에나와 코발트 블루로 진하게 물감액을 만들어서, 숲을 어둡게 채색한다. 전체적인 형태가 표현되면, 앞쪽의 지면은 골드 오커를 주로 하지만 3가지 색상을 모두 혼합해서 채색한다. 번트 씨에나와 코발트 블루를 진하게 혼합하는 데 번트 씨에나를 주조색으로 혼합한 후, 붓모의 끝을 이용해서 어두운 나무를 그린다. 칠에서 광택이 없어질 즈음, 밝은색의 큰 나무는 20mm 평붓으로 닦아내는데, 붓은 물기가 약간 남은 마른 상태여야 한다. 그런 다음, 5호 리거붓으로 밝은색의 나무와 가지를 그린다. 물은 조금만 사용하고, 붓을 빠르게 움직여서 작업한다. 물기가 있는 상태로 작업했기 때문에, 가운데 작은 나무가 희미하지만 분명히 보인다. 푸른색 및 회색을 혼색해서 리거붓으로 그린다.

웨트인웨트 기법으로 상록수 그리기

웨트인웨트 기법은 임의의 수채화지, 도구, 그리고 수채화 물감을 사용하여 다양하게 적용할 수 있지만, 어렵지 않게 성공하려면 중요한 포인트가 있다. 종이가 아무리 젖어 있다 하더라도, 붓에 묻힌 물의 양이 종이에 묻은 물의 양보다 반드시 적어야 한다. 붓이 종이에 닿으면 물은 하나가 된다. 붓에 묻은 물의 양이 너무 많으면 백런(back run)이 잘 일어난다. 물의 양이 너무 적으면, 덩어리지거나 스며들게 된다. (강모 사선붓처럼) 강한 강모붓은 웨트인웨트 채색에 적절하다. 붓에 묻은 물의 양을 줄이려면 화장지에 찍어 닦아낸다.

흠뻑 젖은 수채화지 표면에 반복적으로 짙게 칠한다.

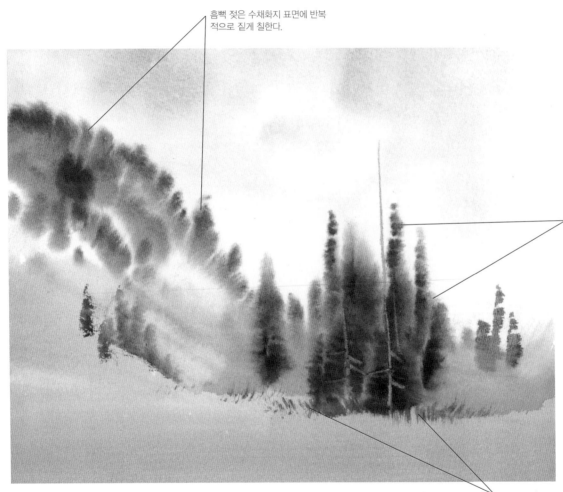

젖은 면에 강모 사선붓의 가장자리로 따뜻하고 어두운색으로 칠한다.

마른 종이에 드라이 브러시 기법을 적용한다.

먼저 종이를 물로 완전히 적신다. 하늘과 눈 내린 전경을 칠한 후에, 배경의 나무를 그리는데, 곡선 형태로 배치함으로써 언덕을 표현한다. 50mm 강모 사선붓에서 붓모의 긴 쪽을 아래쪽으로 가게 해서, 번트 씨에나와 코발트 블루를 진하게 섞어서 묻힌 다음, 빠르게 그린다. 종이의 물기로 인해서 형태가 흐릿하게 되므로, 부드럽게 흐르는 분위기가 만들어진다. 붓에 물을 더 묻히지 말고, 더 어두운색의 물감을 묻힌 후, 붓모의 옆으로 꼭 누른다. 이때 붓모의 긴 쪽을 더 넓은 나무 밑동 방향으로, 그리고 짧은 쪽을 나무의 꼭대기 방향으로 두고 동시에 그린다. 표면이 말라가는 동안, 나무줄기와 가지를 밝게 긁어낸다.

햇살이 비치는 산꼭대기

미리 말해두지만, 이 그림에서처럼 흠잡을 데 없이 깨끗하게 칠하고자 할 때는 아주 깨끗한 붓, 새 물감 그리고 맑은 물을 사용해야 한다. 이 중 하나라도 더러운 것이 있으면 색상을 선명하게 표현하는 데는 재앙이다. 아주 강한 밝은색과 바로 옆에 놓인 아주 섬세한 어두움이 서로 대비되면서 드라마가 생긴다.

어두운 하늘은 몇 가지 푸른색을 사용해서 칠한다.

글레이징 기법을 사용해서 산능선을 선명하게 표현한다.

수채화지에 맨 먼저 채색한 부분

바탕칠이 젖은 상태에서, 짙은 색으로 그린 나무

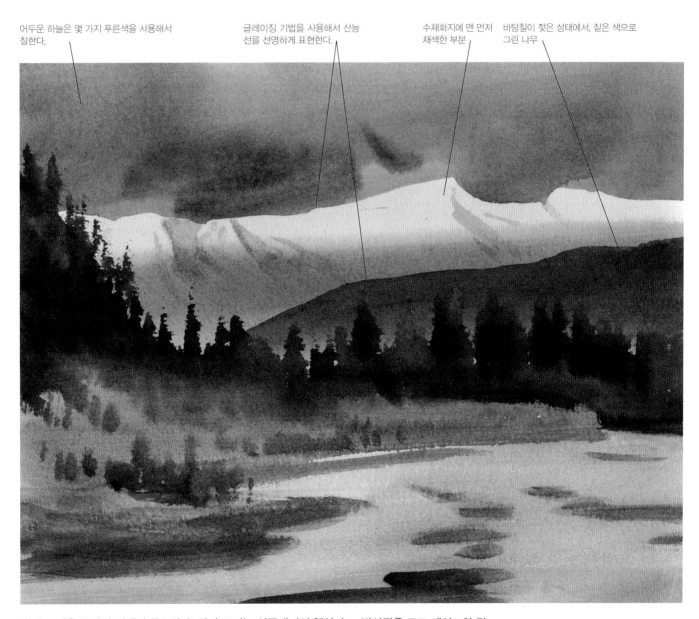

이런 그림은 물감의 선택이 중요하다. 멀리 보이는 산꼭대기의 햇살과 그 반사광은 로즈 레이크와 감보지 옐로우로 옅게 칠한다. 그림자 부분은 마젠타, 페일로 그린 그리고 로즈 레이크를 사용하는데, 주조색을 달리하면서 글레이징 기법으로 두 층 정도 쌓으며 채색한다.

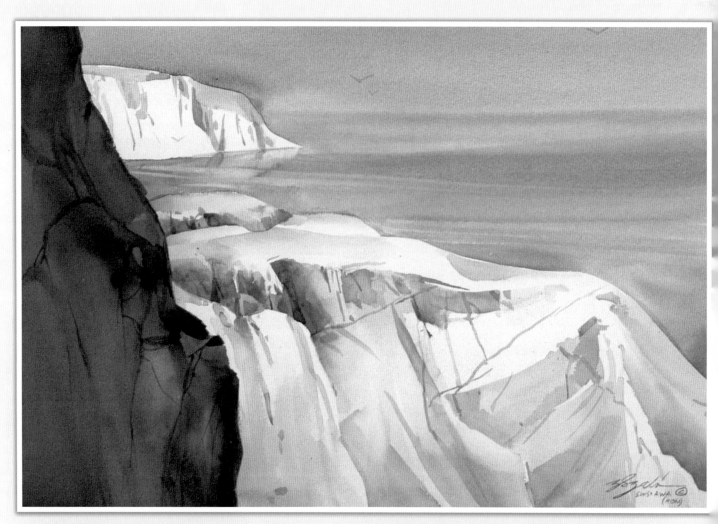

Light & Shade
34cm × 44cm
저자 소장

6장

시연: 작업 단계별로 쉽게 설명한 갤러리

지금까지 설명한 다양한 개별 기법을 종합하여, 작품에 어떻게 활용하는지 설명한다. 5장에서 설명한 모든 기법은 책에서 설명한 것 이상으로 훨씬 다양하게 사용할 수 있으므로, 배운 것을 창의적으로 활용하도록 한다.

모든 시연에 마이메리(Maimeri) 물감을 사용했다. 1장에서 설명한 저자의 팔레트에 있는 물감을 사용했지만, 몇 가지 물감은 이름이 바뀌었거나 단종되었다.

꽃
스테이닝 물감으로 글레이징하기

1 먼저 수채화지를 물로 적시고, 꽃 무리가 될 색상인 버지노 바이올렛(Verzino Violet)과 크림슨 레이크(Crimson Lake)를 흘려 칠한다. 이렇게 만든 부드러운 붉은색 모양 주변에, 흰 네거티브 공간을 많이 만드는데, 중간 밝기의 차가운 배경을 채색한다. 배경색은 시안 블루부터 터쿼이즈 그린 그리고 퍼머넌트 그린 라이트부터 퍼머넌트 옐로우 딥까지 변화를 주었다. 블루 계열과 그린 계열 그리고 크림슨 레이크는 스테이닝 색상이어서 마른 다음에는 잘 지워지지 않으므로 정확한 위치에 그리도록 신경을 썼다.

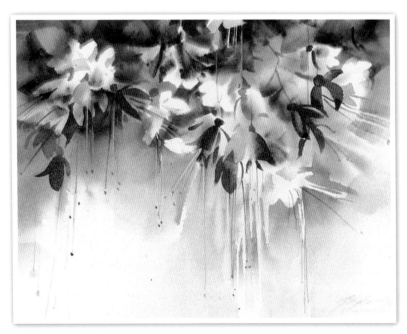

2 채색한 것이 마른 다음, 선명하고 풍부한 색상으로 배경을 좀 더 어둡게 덧칠하는데, 꽃 무리를 이루는 네거티브 윤곽을 여럿 남긴다. 계속해서 포지티브 형태에서 세부를 글레이징 기법으로 그린다. 배경이 밝은 부분에는 꽃 모양의 실루엣을 보라색으로 그늘지게 그려 넣었다. 작은 리거붓으로 아래로 처진 수술을 그려 넣는다. 리거붓의 용도는 마치 서예처럼 가늘고 긴 선을 그리는 것이다.

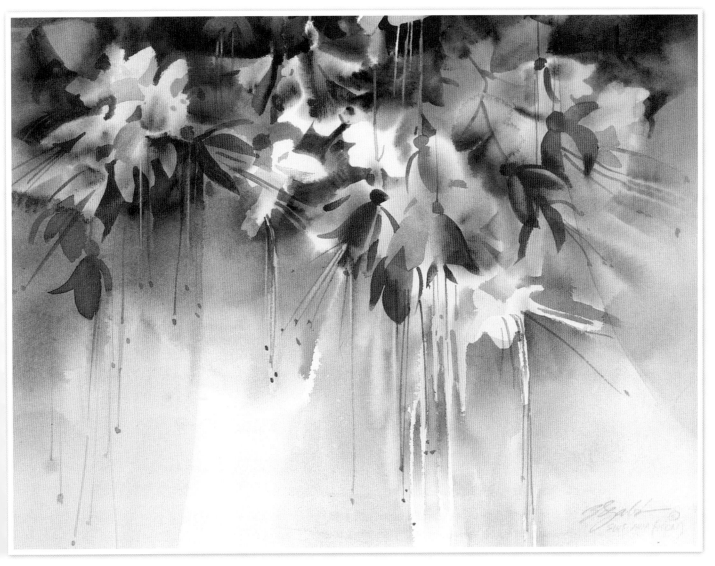

3 구도를 맞추기 위해서 크고 섬세한 형태가 필요했다. 그래서 페일로 그린과 버지노 바이올렛을 옅게 중간색으로 혼합하여 그림의 양쪽에 덧칠했다. 휘어진 경계는 곡선으로 된 다른 모양을 그대로 따라 한 것이지만, 부드러운 톤으로 인해서 아래쪽 흰색이 주는 압도감이 줄어든다. 가장 큰 꽃 무리는 높은 대비로 표현되어 있어서 시선이 집중되기 때문에 주제가 잘 드러난다.

Bells of Love
35cm × 46cm
Noblesse 중목
Dr. Jane O'ban Walpole 소장

언 개울
글레이징과 닦아내기

1 먼저 수채화지의 윗부분을 2.5cm 정도 높여서 면이 약간 기울어지게 만든다. 50mm 강모 사선붓에 코발트 블루와 번트 씨에나를 혼색해서 약한 농도로 묻혀 주조색을 바꿔가면서, 종이의 위쪽부터 채색을 시작한다. 이 두 가지 색상에 마젠타를 약간 혼합하여 개울 형태가 되도록 그린다. 물감이 구슬처럼 붓질 아래쪽에 모여 흘러내리도록 하면서, 위에서 아래로 가능한 한 빠르게 채색하는데, 색상은 어두운 푸른색에서 밝고 따뜻한 톤으로 점차 변화시킨다. 개울의 모양을 이렇게 포지티브 형태로 표현하면, 인접한 눈 덮인 지면과의 경계는 자연스레 네거티브 형태로 표현된다.

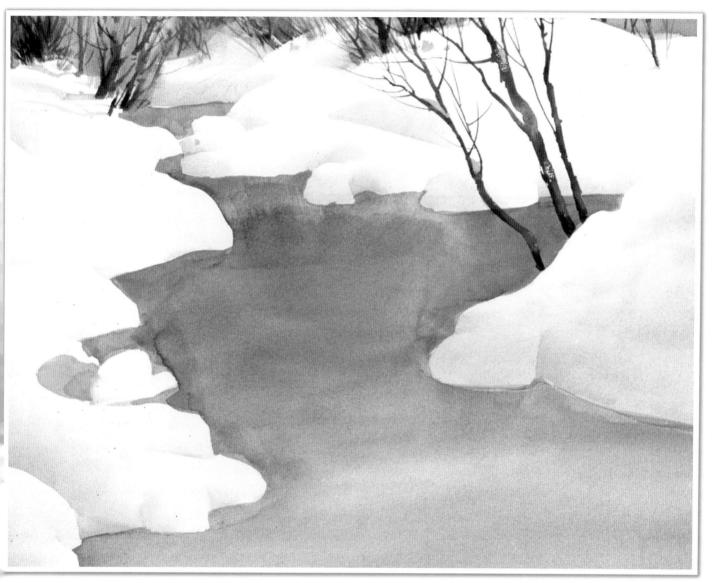

2 눈이 소복히 쌓인 언덕을 표현할 때는 각각의 꼭대기는 완전히 흰색으로 남겨두고 주변을 부드러운 형태로 그늘지게 채색한다. 가장자리를 이처럼 희게 표현하기 위해서, 코발트 블루와 번트 씨에나를 진하게 섞어서, 25mm 강모 사선붓으로 가장자리에서 바로 시작하여 멀어지는 쪽에서 주변과 섞이게 붓질했다. 완전히 마른 후에, 카드뮴 옐로우 레몬, 번트 씨에나 그리고 마젠타를 사용해서 멀리 있는 관목과 나무를 글레이징으로 그린다.

근경의 나무를 그려 넣기 위해서, 먼저 나무의 배경이 되는 진한 푸른 색상의 개울에서 물감을 닦아내어 밝고 따뜻한 색상이 드러나게 만든다. 이전과 같은 색을 사용했으나 나무의 넓은 둥치는 수채화붓으로 채색했고, 나뭇가지는 리거붓으로 그렸다.

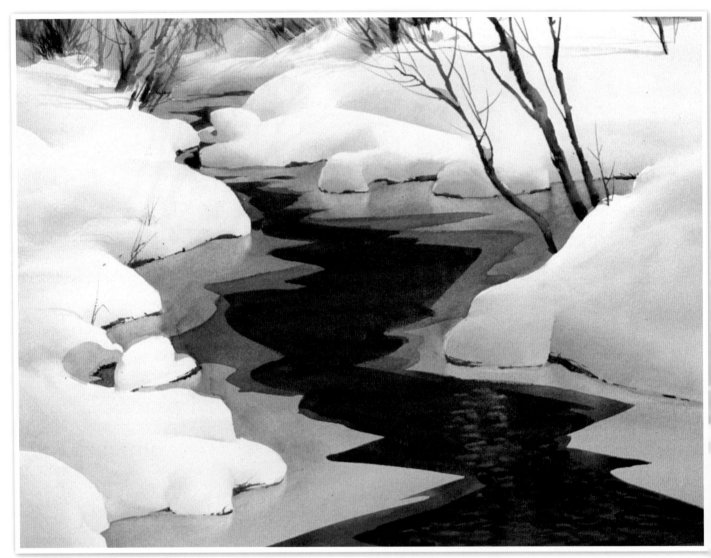

3 개울 가장자리를 따라 얼어 있는 얼음을 표현하기 위해서, 번트 씨에나, 코발트 블루
그리고 페일로 그린을 사용해서 약간 어둡게 글레이징한다. 먼 쪽은 차가운 색상 위주
로, 그리고 아래 가까운 쪽은 번트 씨에나로 덧칠했다. 채색이 마른 다음, 개울 가운데의 어
두운 부분은 번트 씨에나, 페일로 그린 그리고 마젠타를 진하게 많은 양으로 섞어서 덧칠했
다. 물결이 일렁거리며 반짝이는 모습은 마른 후에 닦아내기 기법으로 표현했다.

마지막으로 눈 더미가 얼음에 반사된 모습을 섬세하게 표현한다. 반사된 모양으로 물을
적신 다음, 수채화붓을 사용해서 물감을 무르게 한 다음, 화장지로 닦아낸다.

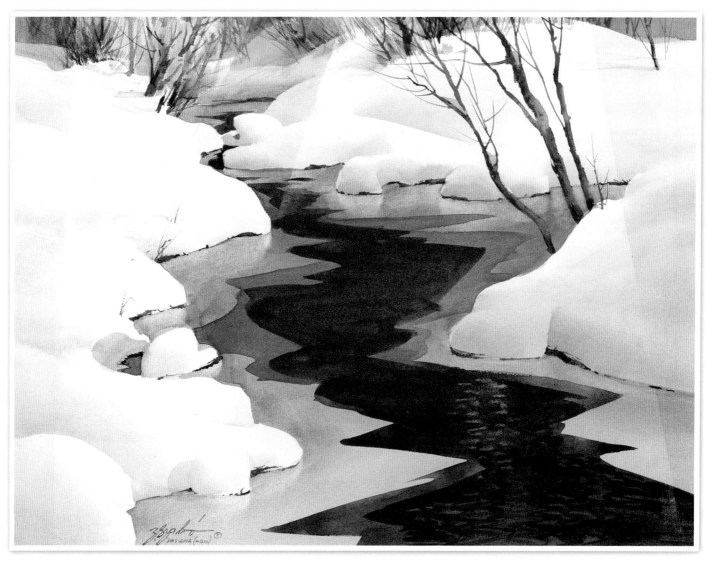

4 곡선 모양이 압도적으로 많아서 역동성이 넘치므로, 이를 어느 정도 보완하면서, 그림을 차분하게 만들어줄 필요가 있다. 부드러운 사선붓으로 그림 전체를 지나도록 띠 모양으로 옅게 덧칠한다. 페일로 그린과 마젠타(이 둘은 극단적인 투명 물감이다.)에 물을 많이 섞어서, 아주 연하게 만든다. 물감액이 아주 묽기 때문에, 매번 한 번의 붓질로 조심스럽게 채색한다. 이 마지막 작업으로 인해서, 눈은 더 밝게 빛나 보인다.

Frozen Assets
34cm × 46cm
Noblesse 중목
Drs. Jack and Teresa Flippo 소장

목재 표면의 그림자
질감 채색 및 햇빛 표현하기

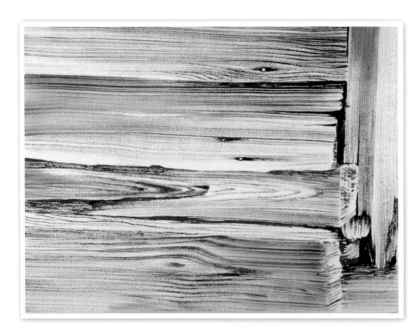

1 마른 수채화지에, 개별 각목을 그리기 위해서 각각의 각목 둘레를 마스킹 처리했다. 50mm 강모 사선붓에 스테이닝이 잘 되는 터콰이즈 그린과 아이보리 블랙을 혼색해서 묻힌다. 각목의 길이 방향으로 한 번에 하나씩 드라이브러시 기법으로 칠한다. Essex 둥근붓과 리거붓으로 사용해서 짙은 색상의 나뭇결을 그려 넣는다. 예술적인 형태의 나뭇결이 각목 사이의 짙은 선과 어울리게 그린다. 퍼머넌트 그린 라이트와 터콰이즈 그린을 사용해서 이끼가 낀 것처럼 채색했다.

2 부드러운 50mm 사선붓으로 전체를 그림자 색으로 덧칠했다. 물감은 번트 씨에나, 로 씨에나 그리고 울트라마린 블루를 사용하는데, 밝기는 비슷하게 하고, 주조색을 달리 하였다. 여기서 주의할 점은 색은 반사 색상인 울트라마린 딥이 주가 된다. 반사 색상은 독자적으로 사용하거나 아니면 섞어서 사용하더라도 건조시키면 더 투명한 안료보다도 더 밝게 표현된다. 햇빛과 그림자를 충분히 대비시켜 표현하려면, 칠이 젖었을 때는 너무 진하다 싶을 정도로 칠해야 한다.

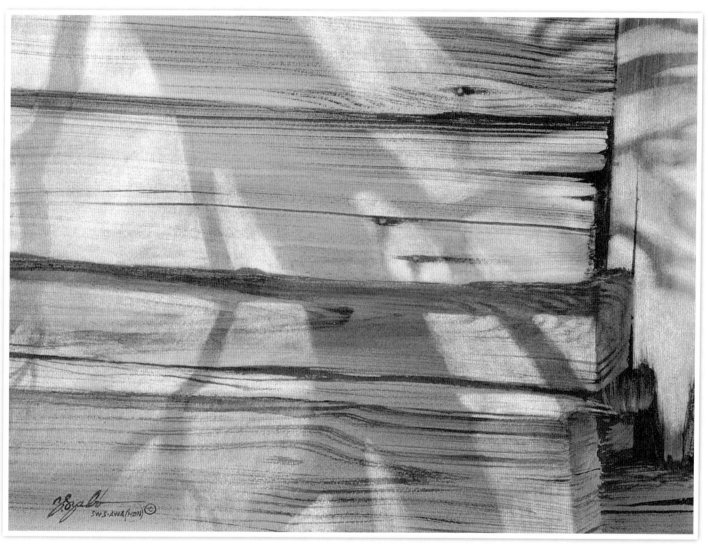

3 이제 빛이 비친 모양대로 닦아낼 순서다. 소형 강모붓에 깨끗한 물을 묻혀서 그림자 바로 옆의 작은 부분의 물감을 무르게 만든 다음, 깨끗한 화장지로 닦아낸다. (닦아내는 중간중간에 화장지를 깨끗한 걸로 바꾸는 것이 매우 중요하다. 더러운 화장지로 닦으면, 화장지에 묻어 있던 물감이 수채화지에 다시 묻어 지저분해질 수 있다.) 햇빛을 닦아내서 그림자가 표현된 후, 어두운 틈새가 지워졌으면 리거붓으로 전부 다시 그려 넣는다. 또한 못 때문에 생긴 녹을 표현하는데, 못 주변을 물로 적신 다음 번트 씨에나를 옅게 떨어뜨려 표현한다.

Bowing Shadow
35cm × 46cm
Noblesse 중목
Scott and Cindy Parker 소장

가을 색
가장자리 표현하기

1 페일로 그린, 마젠타, 터콰이즈 그린 그리고 퍼머넌트 그린 라이트로 무채색을 만든 후, 건물의 정적인 형태를 먼저 그린다. 위쪽에 양쪽 구석에 약간 보이는 하늘은 그레이디드 워시(graded wash; 바림칠)로 칠한다. 이렇게 그레이디드 워시로 칠하면, 시선을 가장자리에서 중앙으로 끌어올 수 있는데, 이는 사선붓에서 붓모가 긴 쪽에 물감을 충분히 묻히고 짧은 쪽에는 물만 적셔서, 형태의 가장자리를 사라지게 표현하는 좋은 예다. 이 형태가 아직 축축할 때 근경에 있는 화려한 나뭇잎을 그리기 시작한다. 이렇게 겹쳐 칠하는 부분은, 밝은 부분은 퍼머넌트 그린 라이트, 카드뮴 옐로우 레몬 그리고 마젠타를 묽게 혼합해서 칠했으며, 오른쪽 아래 구석에는 페일로 그린을 추가했다.

2 이전과 같은 색상의 물감을 사용했지만, 조금 더 짙게 혼합해서 건물의 형태를 좀 더 드러나게 그린다. 그리고 평붓을 사용해서 창문, 문짝, 계단을 추가한다. 마젠타와 페일로 그린만으로 왼쪽 아래 구석에 바위 및 울타리 기둥을 그린다. 그러고 나서 반복적인 나뭇잎 형태를 보다 선명하게 만들어 나간다. 대비를 강하게 만들어주면, 공간감이 더해진다.

3 마지막으로 근경에 있는 큰 나무를 그리는 데 집중한다. 아래쪽 나무둥치는 네거티브 형태로 표현한다. 위로 올라가면서, 연노랑 나뭇잎 모양의 빛을 지난 후엔, 나뭇가지를 어두운색으로 포지티브 형태로 그린다. 나뭇가지의 골격을 강한 대비로 표현했기에 공간에서 나무의 위치가 명확해졌다. 크고 작은 나뭇가지는 나뭇잎의 주조색으로 그렸으며, 가는 선과 나뭇잎 몇 개는 리거붓으로 그렸다. 대조적이지만 자연스레 섞여 있는 형태가 밝기뿐만 아니라 색상도 조화를 이루고 있다는 것이 이 그림의 장점이다.

Peace Town
35cm × 46cm
Noblesse 중목
Scott and Cindy Parker 소장

안개 낀 날
웨트인웨트 기법으로 반사 표현하기

1 수채화지의 위쪽 1/3에다 면이 반짝일 정도로 물로 흠뻑 적신다. 50mm 강모 사선붓에 로 씨에나와 코발트 블루를 혼색해서 하늘을 칠한다. 이렇게 칠한 배경이 아직 젖어 있을 때, 멀리 두 줄로 보이는 안개 낀 상록수를 그린다. 이 칠이 마른 뒤, 진하고 물기가 아주 많게 터코이즈 그린, 번트 씨에나 그리고 마젠타를 혼색해서, 어두운 실루엣 형태로 섬에 있는 상록수를 표현한다. 칠의 습기가 유지될 수 있도록 빠르게 그린다. 이제 다른 수채화붓을 사용해서, 한 가지 색상의 물감으로 여러 지점에 덧칠한다. 모양마다 색상에 변화를 주면서, 여기는 마젠타, 저기는 로 씨에나, 코발트 블루도 약간, 하는 식으로 채색한다.

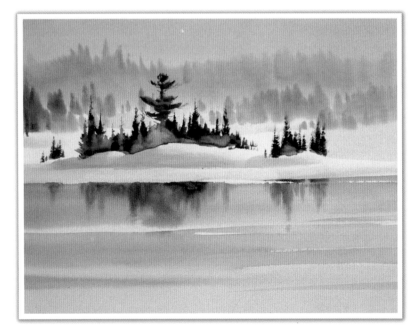

2 이제 눈이 녹은 물웅덩이를 그린다. 코발트 블루와 번트 씨에나를 섞어 중간 밝기의 회색을 만들어서 부드러운 사선붓에 묻힌 후, 수평 방향으로 빠르게 붓질하는데, 가장자리는 눈처럼 보이도록 끊어지게 붓질한다. 이 칠에다가 바로, 나무 자체보다 약간 밝지만 물웅덩이보다는 약간 더 어둡게 혼색해서, 흐릿하게 반사된 모양을 그린다. 아래쪽에도 덧칠을 하는데, 수평방향 경계가 뚜렷한 곳도 있고, 부드러운 곳도 있다. 마지막으로 리거붓을 사용해서, 드라이브러시 기법으로 나뭇가지를 그린다.

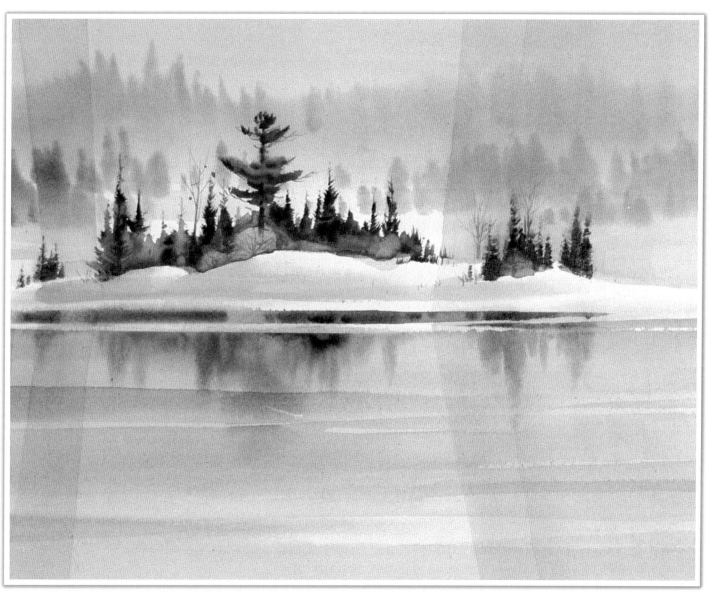

3 커다란 수평선이 그림을 압도하고 있기에, 약간의 보완이 필요하다고 생각된다. 따라서 보는 사람의 시선을 끌고, 또한 어두운 형태에 들어 있는 흰색 및 밝은색의 임팩트를 높이기 위해서, 그림의 양쪽에 위에서 아래로 연하게 덧칠한다. 부드러운 사선붓에 물감을 적신 후, 이미 마른 그림 위에 한 번만 가볍게 덧칠한다. 반복해서 칠하면 너무 파래지거나 이미 마른 그림이 지워질 수 있다. 마지막의 이 옅은 덧칠로 인해서 구성에 개성이 생긴다.

Winter Vanity
35cm × 46cm
Noblesse 중목
Patricia B. Floyd 소장

쓰러진 통나무
질감 강조하기

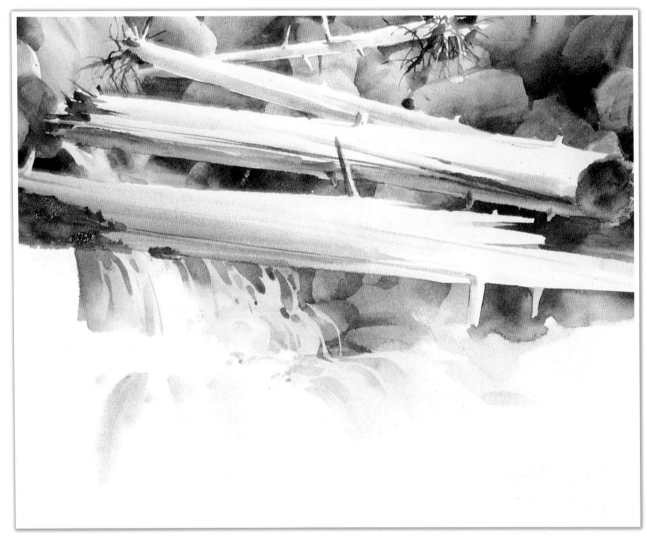

1 부드러운 50mm 사선붓으로, 마른 화지에 널브러진 통나무를 네거티브 형태로 그린다. 이 붓은 물을 많이 머금고, 붓모가 긴 쪽으로 끝이 뾰족하다. 흐르는 물은 울트라마린 딥과 페일로 그린으로 청록색을 만들어 칠한다. 색이 바랜 통나무는 로 씨에나를 약간 첨가한다.

물이 흘러내리는 모양은 Essex 8호 둥근붓으로 동그란 모양으로 진하게 덧칠한다. 울트라마린 블루, 페일로 그린 그리고 약간의 로 씨에나를 섞어서 사용한다. 바위의 바탕칠은 번트 씨에나, 울트라마린 딥 그리고 마젠타를 다양하게 조합해서 칠한다. 선명한 경계는 그냥 놔두고, 경계가 주변과 융합되는 부분은 25mm 강모 사선붓으로 부드럽게 처리한다. 또한, 그늘진 부분, 부러진 단부, 뿌리 등은 3호 리거붓으로 더 진하게 칠해서 강한 대비가 생기게 만든다.

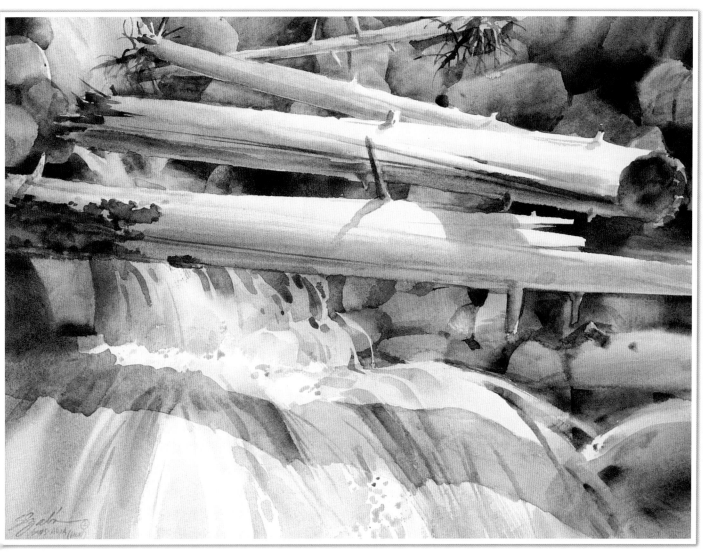

2 이제 질감과 세부 표현에 집중한다. 아래쪽에 있는 폭포 및 바위도 위쪽과 유사한 방식으로 채색하지만, 원근감을 주기 위해서 더 크게 그린다. 또한 멀리 보이는 폭포수, 바위 그리고 통나무의 먼 쪽 끝은 페일로 그린, 울트라마린 딥, 마젠타 그리고 약간의 번트 씨에나를 섞어서 글레이징 기법으로 어둡게 칠한다. 같은 색상을 사용해서, 앞쪽에 보이는 폭포수의 수면 그리고 통나무 위에 드리운 그림자도 그린다. 이렇게 겹쳐 칠할 때는 붓이 물을 많이 머금어야 충분한 양의 물로 연하게 칠할 수 있으므로, 부드러운 50mm 사선붓이 가장 적절하다.

In a Jam
35cm × 46cm
Noblesse 중목
Ruth and Jack Richeson 소장

어부의 판잣집
시선을 집중시키는 네거티브 형태

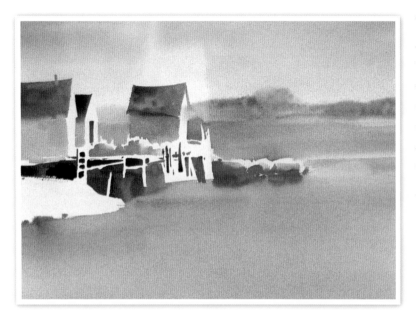

1 배경은 웨트인웨트 효과를 얻을 수 있도록 습식기법으로 빠르게 칠한다. 하늘, 원경에 보이는 나무 그리고 물은 코발트 블루, 버지노 바이올렛 그리고 로 씨에나를 약간씩 다르게 조합해서 칠한다. 사선붓은 가장자리가 날카롭고 붓모의 끝이 뾰족하므로, 중경에 보이는 흰 부분 주위를 그리는 데 적합하다. 배경이 마른 후에, 20mm 수채화붓으로, 플랫폼 아래의 바위와 어두운 구역 그리고 건물의 기둥과 벽을 칠한다. 그런 다음, 아직 칠이 축축할 때, 개별적으로 물감을 첨가해서 색상을 재미있게 만든다. 그림에서 흰 네거티브 형태가 밝은 구조물에서 뚜렷한 특징이 된다.

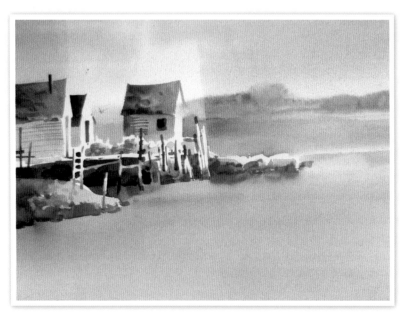

2 이어서, 수채붓 및 리거붓에 물감을 묽게 묻혀, 바위, 나무, 건물의 벽체 질감을 세밀하게 묘사한다. 그리고 여기서 어두운 부분은, 마른 후에 글레이징 기법으로 덧칠해서, 색상, 명도 그리고 질감에 변화가 생기게 만든 것이다.

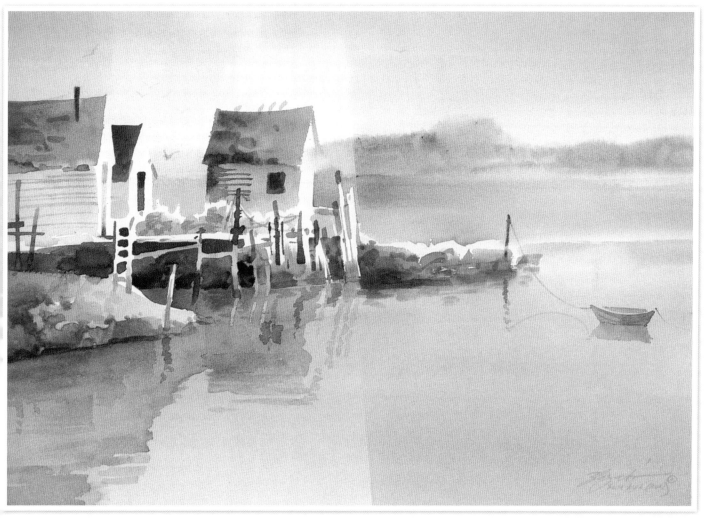

3 이제 마지막으로 물에 반사된 부분을 그린다. 물에 반사되는 형태는 원래 물체와 연관되어 있어야 한다는 것을 명심한다. 반사된 부분의 색상은 원래 물의 색상에 반사되는 물체의 색상을 첨가해서 쓰는데, 여기서는 중간 밝기의 회색이다. 크림슨 레이크, 로 씨에나 그리고 코발트 블루를 섞어서 만든다.

구도에서 왼쪽 부분이 너무 강조되어 있으므로, 균형을 맞추기 위해서 바위 끝부분에 소형 어선을 배치했다. 어선과 그 반사 이미지로 인해서 그림의 오른쪽에도 관심이 간다. 주안점의 흰 부분에 시선을 집중시키기 위해서, 좌우에 수직방향으로 매우 미묘하고 옅은 덧칠을 했다. 커튼 효과가 생기면서, 감성적일 수밖에 없는 그림에 개성이 더해졌다.

Fisherman's Sunday
35cm × 46cm
Noblesse 중목

125

모래 둔덕
질감 표현 담채 기법(granulating wash)

1 물로 수채화지를 완전히 적신다. 부드 러운 50mm 사선붓으로 하늘을 컴컴하게 채색한다. 붓질하는 타이밍과 붓이 머금고 있는 물의 양을 적절하게 조절하면서, 붓질한 부분의 가장자리가 서로 섞이도록 한다. 모래 언덕의 가장자리를 조심해서 보호하면서 물을 칠한다. 물은 터콰이즈 그린, 퍼머넌트 그린 라이트 그리고 로 씨에나를 혼색한다. 하늘과 맞닿는 부분의 수평선을 그릴 때는, 하늘에 채색한 물감이 거의 말라가므로, 경계가 부드럽게 표현된다.

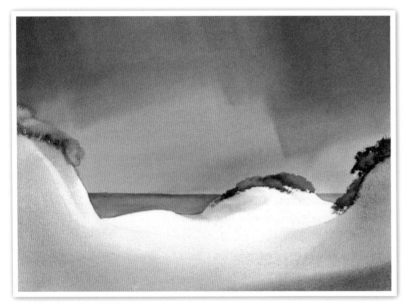

2 종이가 말랐으므로 앞쪽 흰 부분에 깨끗한 물을 칠한다. 부드러운 50mm 사선붓에 로 씨에나와 울트라마린 딥(둘다 강한 침전 물감이다)을 충분히 섞어서 묻힌 다음, 모래 부분에 흠뻑 칠하는데, 중간 부분은 흰색과 대비되도록 남긴다. 빠르고 과감하게 붓질한 후, 물감의 입자가 자연스레 흩어지도록 그냥 기다린다.

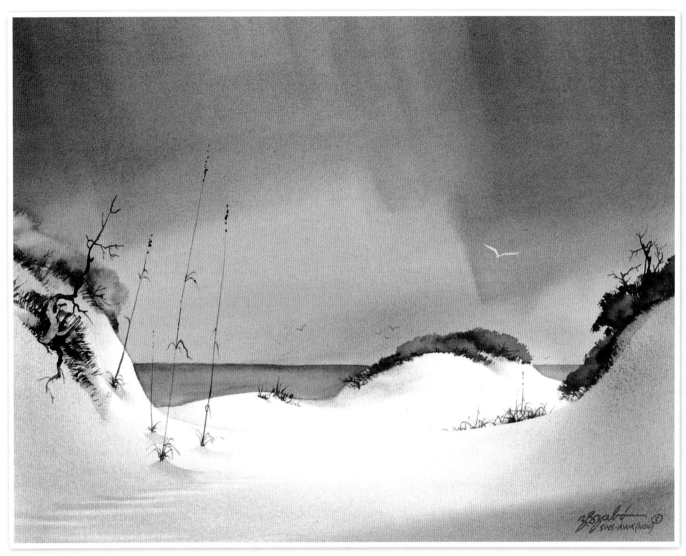

3 50mm 강모 사선붓으로, 모래 언덕 꼭대기에 있는 관목을 그린다. 로 씨에나, 퍼머넌트 그린 라이트, 울트라마린 블루 그리고 터콰이즈 그린을 진한 농도로 섞어서 사용한다. 이처럼 큰 녹색 형태를 완성한 다음에는 작은 리거붓으로 세부 묘사를 한다. 씨오트(sea oats; 역자주: 북미 동남 해안지대 원산의 벼과 식물로 모래톱 침식 방지용으로 쓰임)와 구불구불한 나무의 섬세한 모양은 로 씨에나, 버지노 바이올렛 그리고 터콰이즈 그린으로 그린다. 다음엔 왼쪽 전경에 보이는 모래에 물결무늬를 넣는다. 먼저 물결의 밝은 부분을 적셔 닦아낸 다음, 어두운 쪽은 모래와 같은 색으로 칠한다. 마지막으로 흰 갈매기는 마스킹 테이프를 갈매기 모양 주위에 붙인 다음, 갈매기 부분을 물로 적셔서 닦아낸다. 물감이 녹으면 바로 닦아내고, 종이면이 뜯기지 않도록 테이프는 천천히 조심스레 떼어낸다.

Scouting
35cm × 46cm
Noblesse 중목
Jerry McNeill 소장

숲속의 급류
웨트인웨트 기법

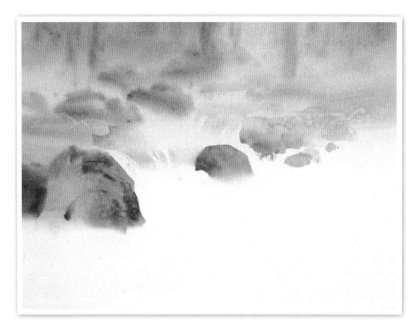

1 물로 종이를 흠뻑 적신 다음, 코발트 블루와 로 씨에나를 옅게 펼쳐 위쪽을 채색한다. 부드러운 50mm 사선붓을 사용하여, 바탕면의 한쪽에서 다른 쪽으로 수평으로 왔다 갔다 하며 칠한다. 젖은 종이 아래쪽으로 계속 붓질하면 색이 점점 옅어진다. 수채화붓으로 원경의 나무와 바위를 그려 넣는다. 퍼머넌트 그린 라이트, 마젠타, 코발트 블루 그리고 약간의 번트 씨에나로 중경에 있는 큰 바위 두 개를 그린 후, 채색한 부분이 아직 젖어 있을 때 물을 뿌려서 질감을 표현한다.

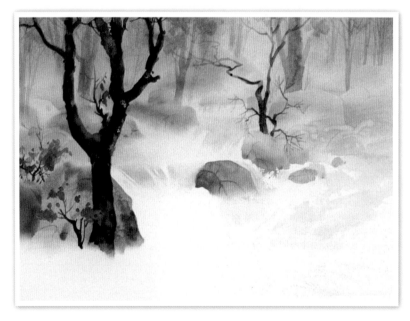

2 바탕면이 마른 다음, 코발트 블루를 주로 하고, 번트 씨에나와 약간의 마젠타를 섞어 약간 어둡게 혼색한 다음, 큰 바위와 나무를 그린다. 수채화붓으로 두 그루의 짙은 색 나무를 그린다. 가장 어두운색은 번트 씨에나, 터콰이즈 그린 그리고 마젠타를 혼합한 것인데, 여기에 퍼머넌트 그린 라이트, 코발트 블루 그리고 로 씨에나를 젖은 상태에서 덧칠했다. 근경의 작은 관목도 같은 색상으로 그린다.

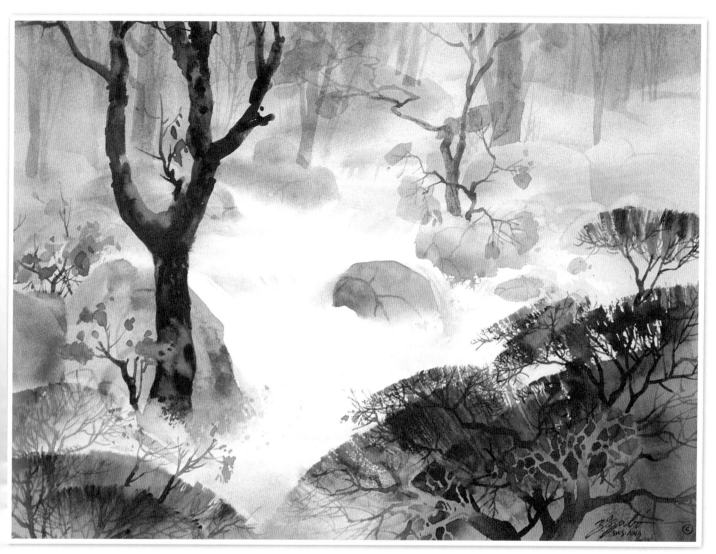

3 멀리 안개가 낀 듯이 표현하기 위해서는 앞쪽을 어둡게 칠해야 한다. 50mm 강모 사
선붓으로 관목에 붙은 나뭇잎을 드라이브러시 기법으로 채색하는데, 번트 씨에나, 터
퀴오즈 그린 그리고 퍼머넌트 그린 라이트를 진하게 섞어서 사용한다. 또한 큰 나무 뒤의 커
다란 바위에 마젠타를 옅게 글레이징으로 덧칠하여 따뜻한 느낌을 더했다. 큰 바위 아래 거
친 물살은 코발트 블루에 약간의 번트 씨에나를 섞어 채색한다. 채색한 부분이 마르는 동안,
깨끗한 물을 뿌려서 물살이 튀는 것을 표현하였다. 전체적으로 그림의 아래쪽에는 곡선 위
주의 형태, 위쪽에는 정적인 형태를 배치하였기 때문에 거리감이 더 분명해졌다.

Forest Rapids
35cm × 46cm
Noblesse 중목
Ruth and Jack Richeson 소장

산악의 초원
나이프 사용

1 물로 완전히 적신 종이에 번트 씨에나, 울트라마린 블루 그리고 약간의 터콰이즈 그린을 혼색하여 부드러운 50mm 사선붓으로 하늘을 어둡게 채색한다. 그리고 바로 아래쪽에는 터콰이즈 그린과 울트라마린 블루에다 크림슨 레이크를 아주 조금 섞어서 연한 농도로, 원경에 보이는 서리 내린 상록수를 그린다. 지면이 아직 충분히 젖어 있을 때, 중경에 보이는 진하고 따뜻한 색상의 나무를 그린다. 물감은 터콰이즈 그린, 번트 씨에나, 로 씨에나, 울트라마린 블루 그리고 퍼머넌트 그린 라이트를 사용하는데, 이때 색상을 약간씩 바꾼다. 제일 키 큰 소나무의 진한 녹색잎은 강모 사선붓을 옆으로 뉘어잡고, 젖은 면에 붓모의 가장자리를 이용해서 표현한다.

2 마른 바탕면에 번트 씨에나, 울트라마린 블루, 터콰이즈 그린 그리고 약간의 크림슨 레이크를 사용하여 농담을 달리하면서 바위의 진한 윤곽을 그린다. 평소보다 진한 농도의 물감으로 칠한 후, 바로 나이프로 긁어내어 바위의 밝은 부분을 표현한다. 물감을 빠르게 칠하고, 이어서 바로 나이프로 긁어내야 이런 재미있는 질감을 얻을 수 있다. 또한 크림슨 레이크, 번트 씨에나, 터콰이즈 그린을 진하게 혼색하여, 리거붓으로 섬세한 나무를 표현한다.

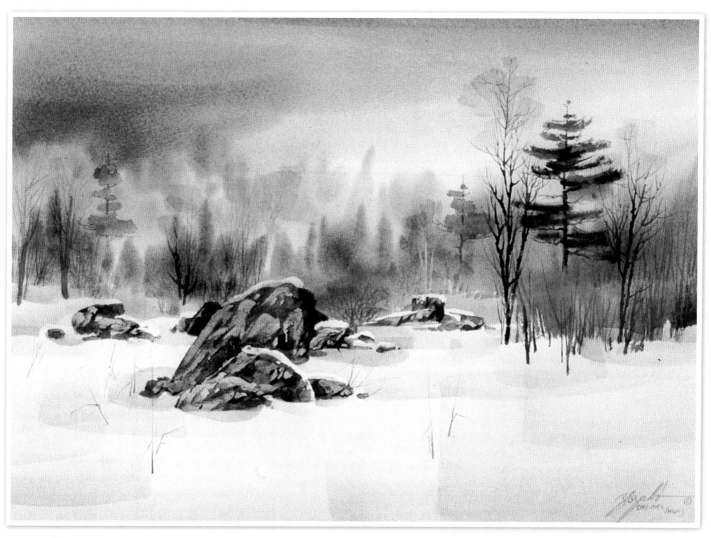

3 이어서, 눈에서 움푹 꺼진 부분은 로스트앤파운드 기법으로 음영을 만든다. 울트라마
린 블루와 로 씨에나에다 터콰이즈 그린을 조금을 섞어서, 20mm 수채화붓으로 조금
씩 칠해나간다. 낙엽수 꼭대기의 잔가지를 표현하는 데도 같은 방식으로 옅게 칠하지만, 꼭
대기는 뾰족하게 남겨둔다. 마지막으로 근경의 눈에다 부드러운 형태를 반복적으로 그림으
로써 그림을 완성한다.

Snow Turtles
35cm × 46cm
Noblesse 중목

나무
감각적인 디자인

1 먼저 코발트 블루와 타타늄 화이트를 아주 연하게 섞어서, 큰 나무 뒤의 흰 부분은 남겨두고, 나머지 지면을 묽게 채색한다. 종이가 아직 마르지 않은 상태에서, 코발트 블루에 번트 씨에나를 조금 섞어, 멀리 희미하게 보이는 상록수를 그린다. 그 다음엔 퍼머넌트 옐로우 딥을 주로 하고 코발트 블루와 마젠타로 악센트를 주어, 동적인 곡선 위주의 나뭇잎 형태를 그린다. 전부 바탕면이 마른 상태에서 칠하며, 겹쳐 칠하는 부분도 먼저 칠한 부분이 마른 후에 채색하므로, 두 색상이 겹쳐지면서 명도가 높아진다. 큰 나무 밑동과 가지도 같은 방식으로 칠한다. 결과적으로 수채화의 특징인 자연스러운 광채가 드러나는 멋진 디자인이 된다.

2 계속해서 나머지 가지도 그리는데, 큰 가지는 20mm 수채화붓으로, 잔가지는 리거붓으로 추상적인 형상의 나뭇잎과 연결되도록 그린다. 아래쪽 관목 중 일부는 둘레를 어둡게 채색함으로써 네거티브 형태로 표현한다. 나뭇잎도 몇 개 그려 넣음으로써 악센트도 약간 준다. 사용하는 물감은 단계 1과 같다.

3 그림의 포인트 주변에 흰 여백을 충분히 두고, 또한 나무의 곡선 디자인을 보완하기 위해서 그것을 정적인 형태로 표현하기로 했다. 왼편 하늘 가장자리와 오른쪽 위 구석을 옅은 푸른색으로 채색함으로써, 나뭇잎에 리듬감을 준다. 그림 아래쪽의 지그재그로 표현된 직선 형태는, 시선을 그림의 중심으로 이끈다. 이 모양은 50mm 강모 사선붓으로 씨아닌 블루와 번트 씨에나를 사용하여 칠한다.

Autumn Couple
35cm × 46cm
Noblesse 중목
저자 소장

133

고요한 항구
대비와 반사

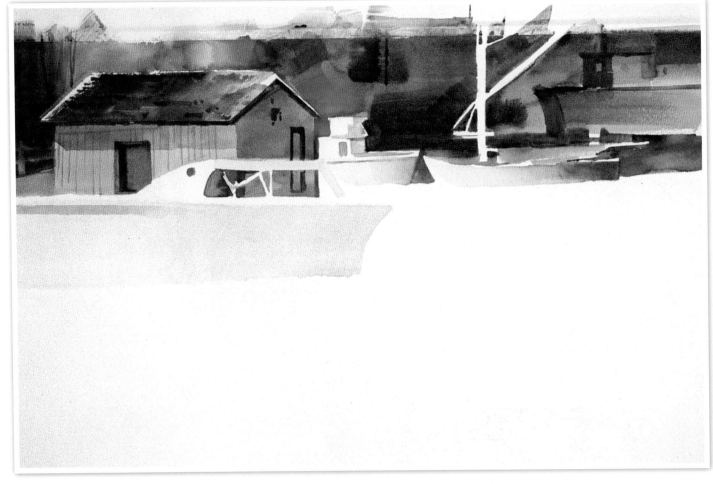

1 먼저 20mm 수채화붓으로 배경 및 보트를 거칠게 칠하는데, 흰 네거티브 형태 주위는 조심스레 채색한다. 흰 보트는 코발트 블루와 로 씨에나 그리고 약간의 페일로 그린으로 푸른 기가 있는 회색을 만들어서 선체만 칠하고, 돛대는 흰색으로 둔다. 중간색인 어두운 배경과 햇빛이 비치는 건물의 지붕은 페일로 그린과 마젠타를 혼색하는데, 물감의 양에 변화를 주면서 칠한다. 또한 칠이 젖어 있을 때, 퍼머넌트 그린 라이트와 로 씨에나를 약간 덧칠해서 나무 형상을 만든다. 앞쪽 건물의 벽은 로 씨에나를 엷게 칠해서 말린 후, 페일로 그린과 마젠타를 밝게 혼색해서, 그림자를 표현한다.

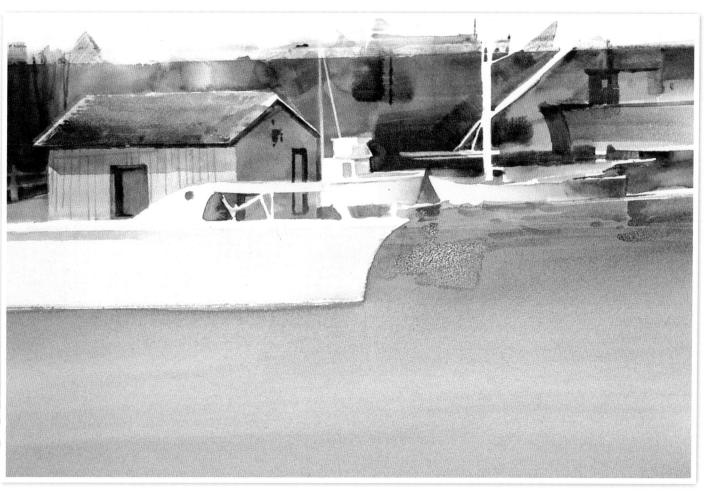

2 소재가 반사된 이미지를 포함하고 있으면, 그림에서 반사에 영향을 줄 수 있는 모든 요소를 먼저 디자인하는 것은 좋다. 왜냐하면 반사된 이미지는 모두 반사되는 원 물체와 관련이 있기 때문이다. 물과 물에 포함되어 있는 반사되는 이미지를 그리기 위해서, 코발트 블루와 로 씨에나로 기본적인 물의 색상을 묽게 채색한다. 물의 아래쪽 반에는 바닥의 모래를 표현하기 위해서 로 씨에나 위주로 채색한다. 작은 보트 주변에서, 반사된 이미지 주위는 약간 더 어두운색으로 글레이징함으로써, 물결을 나타낸다.

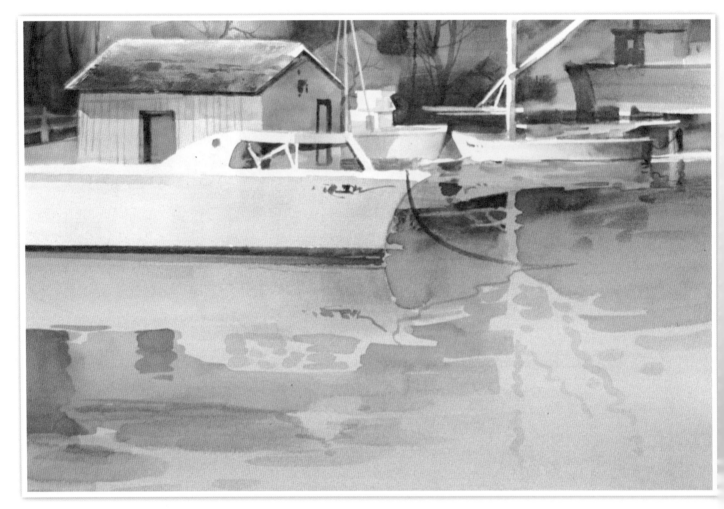

3 초기 채색이 마른 뒤에, 면을 조금 기울일 수 있도록 화판의 위쪽을 약간 높인다. 같은
물감으로 물에 두 번째 칠을 하는데, 밝게 반사된 이미지에는 칠하지 않는다. 경계 부
분을 구불구불하게 그려서 물결의 움직임을 다양하게 표현한다. 매우 어두운 반사된 이미
지는 한 번 더 칠한다. 보트 자체보다 보트의 반사된 이미지가 더 어둡다. 그러나 뒤에 보이
는 어두운 형태는 물에 반사된 이미지가 오히려 약간 더 밝다.

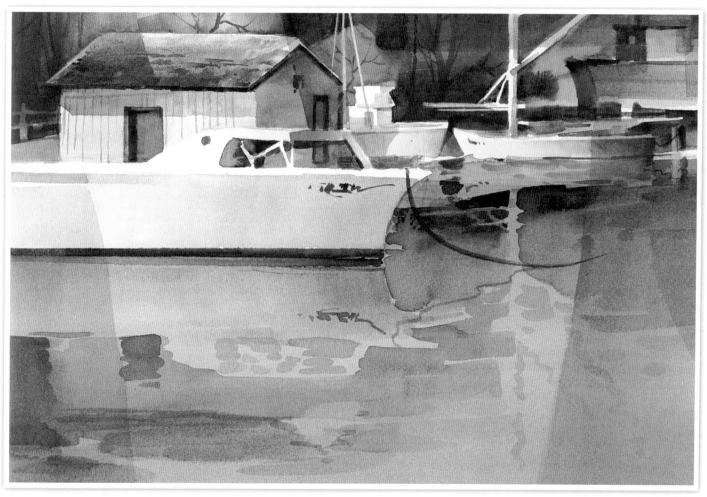

4 여러 의도와 목표를 반영해서 수채화를 완성했다. 그러나 개인적인 취향인지 몰라도, 글레이즈를 통일했으면 구성이 더 나았을 것 같다. 바탕면이 마른 후에, 마젠타와 페일로 그린을 투명하게 아주 묽게 타서, 부드러운 사선붓을 사용해서, 큰 형태로 한 번에 글레이징 기법으로 덧칠한다. 이 칠은 무채색에 가까우므로, 손대지 않은 부분은 색상대비가 높아지고, 흰색 부분은 인상이 더 강렬해지므로 전체적으로 그림에 개성이 더해진다.

Resting Harbor
35cm × 46cm
Noblesse 중목
Vicki Cooper 소장

수선화
역광

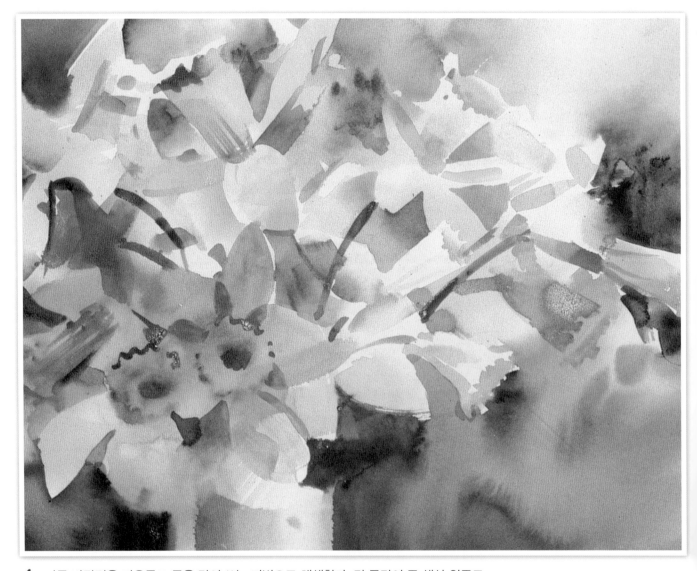

1 마른 바탕면을 자유롭고 물을 많이 쓰는 기법으로 채색한다. 각 물감이 주 색상 위주로 자유로이 흐르면서 섞이도록 한다. 여기서는 부드러운 50mm 사선붓을 사용했다. 네 거티브 형태, 특히 흰 실루엣을 조심스레 표현한다. 밝게 표현한 꽃은 카드뮴 옐로우(레몬) 와 퍼머넌트 옐로우 딥에다 번트 씨에나를 조금 첨가할 것이다. 배경은 더 차가운 색상을 사 용했는데, 가장 어두운 부분은 페일로 그린과 마젠타에다 번트 씨에나를 약간 섞은 것이다. 색이 겹쳐지면서, 재미있는 질감이 만들어지고, 그림의 느낌이 좋아진다.

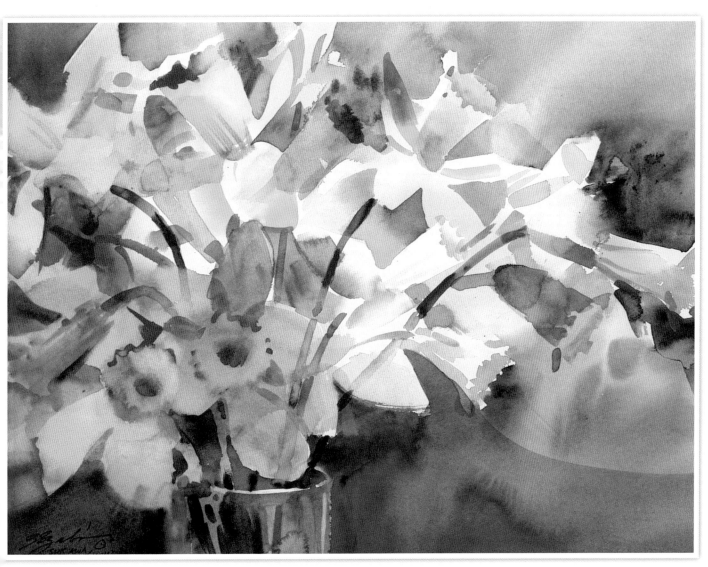

2 강한 역광으로 보이는 극적 착시를 표현하기 위해서는 흰 네거티브 형태를 잘 나타내는 것이 매우 중요하다. 아래쪽의 어둡고 찬 배경을 좀 더 극적으로 만들기 위해서, 꽃병 양쪽의 바탕칠이 마른 후, 페일로 그린과 마젠타로 연하게 글레이징한다. 꽃병의 디테일은 코발트 블루, 페일로 그린 그리고 번트 씨에나에다 마젠타를 약간 섞어 사용한다. 유리면의 하이라이트는 닦아내기 기법 혹은 네거티브 페인팅을 한다. 수선화 꽃잎의 질감은 카드뮴 옐로우(레몬), 코발트 블루, 번트 씨에나를 흥건하게 채색하면, 이들 물감의 특성상 침전물이 생기는데, 이는 이들의 상호작용으로 생긴 결과다.

Golden Spring
35cm × 46cm
Noblesse 중목
Kelly and Rhea Green 소장

찾아보기

저자 | Zoltan Szabo

1928년 헝가리에서 태어나 미술대학에 다니다가, 1949년에 캐나다, 1980년에 미국으로 이주했다. 그는 수채화 화가로 제일 유명하지만, 동시에 저술가 그리고 교육자였다. 미국, 캐나다, 유럽, 사우디아라비아 등에서 세미나를 개최하여 12,000여 명에게 강의했다.

Zoltan Szabo는 7권의 유명한 도서를 저술했으며, Painting Nature's Hidden Treasures, Painting Little Landscapes 그리고 Zoltan Szabo Watercolor Techniques 등이 포함된다. Zoltan Szabo는 Decorative Artist's Workbook 잡지의 부편집장이었으며, American Artist, Art West and Southwest Art 등 잡지와, 40 Illustrators and How They Work, Being and Artist, Splash 2 등 도서에도 기고했다.

Zoltan Szabo의 작품은 8,000점 이상이며, 호주, 벨기에, 독일, 영국, 일본, 헝가리, 프랑스, 네덜란드, 노르웨이, 러시아, 스웨덴, 캐나다, 미국 등에서 개인이 소장하고 있다.

역자 | 고 은 희

- 프리랜서 번역가
- 서울시립대학교 사진반
- The University of Illinois at Chicago, EECS, M.S.
- Arthur D. Little, Korea
- Chungwoo Inc. (現)

감수자 | 김 정 윤

- 화가
- 숙명여자대학교 미술대학 졸업
- 한국미술협회 회원

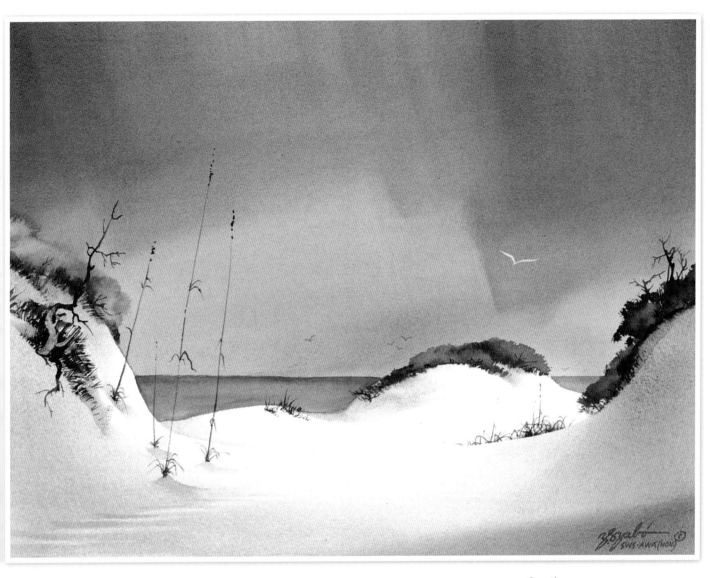

Scouting
35cm × 46cm
Noblesse 중목
Jerry McNeill 소장

Zoltan Szabo의
70가지 아름다운 수채화 기법

초판인쇄	2020년 2월 6일
초판발행	2020년 2월 13일
초판 2 쇄	2023년 8월 10일
저　　자	Zoltan Szabo
역　　자	고은희
펴 낸 이	김성배
펴 낸 곳	도서출판 씨아이알
책임편집	박영지
디 자 인	백정수, 도담북스
제작책임	김문갑
등록번호	제2-3285호
등 록 일	2001년 3월 19일
주　　소	(04626) 서울특별시 중구 필동로8길 43(예장동 1-151)
전화번호	02-2275-8603(대표)
팩스번호	02-2265-9394
홈페이지	www.circom.co.kr
I S B N	979-11-5610-800-9 (13650)
정　　가	18,000원